스위스의
고양이
사다리

글·사진 **브리기테 슈스터**

브리기테 슈스터는 타이포그래피를 전문으로 하는 그래픽 디자이너이자, 저자, 교육자,
사진가입니다. 2013년에는 자신의 출판사인 '브리기테 슈스터 에디뙤르Brigitte Schuster
Éditeur'를 설립했고, 현재는 스위스 베른에서 살며 일하고 있습니다.
brigitteschuster.com

옮긴이 **김목인**

김목인은 음악가이자 작가, 번역가로 활동하며 삶의 다양한 경험과 사유를 노래와 책으로 풀
어내고 있습니다. 『음악가 김목인의 걸어 다니는 수첩』 『직업으로서의 음악가』 『오리지널
스크롤』 등을 썼으며, 『지상에서 우리는 잠시 매혹적이다』 『리얼리티 샌드위치』 『다르마 행
려』 등을 옮겼습니다.

브리기테
슈스터

김목인 옮김

**스위스의
고양이
사다리**

책읽는수요일
Books
am Wednesday

이 책을 모든 애묘인, 특히 우리 아이들 – 고양이를 데리고 놀기 좋아하는 에밀리안과 가끔 고양이 같은 소리를 내는 유네스 – 에게 바칩니다.

This book is dedicated to all cat lovers, especially my sons Emilian – who loves playing cat – and Junes – who sometimes makes sounds like a cat.

차례

Contents

고양이 사다리란

고양이 계단 혹은 고양이 발판으로도 부르는 '고양이 사다리'는 고양이들이
높은 곳에 오르도록 돕는 장치입니다. 건물에 설치하면, 외출한 고양이들이
공동주택의 안팎을 드나드는 것은 물론 외벽도 자유로이 오르내릴 수 있죠.
대부분의 집이 이런 사다리 없이는 고양이가 올라오기 힘든 구조일 것입니다.
고양이 사다리는 아무리 높은 층일지라도 우리의 네발 달린 친구가 쉽게
보금자리에 도착할 수 있게 해줍니다. 문이나 벽, 창문에 고양이 문까지 달려
있다면, 내키는 대로 드나들 수도 있고요. 이 책은 '외출 고양이용 사다리'를
실내에서 사용하는 사다리들과 구분해 주제로 다루고 있습니다.

Definition

Cat ladders, also known as cat stairs, cat staircases or cat steps, are climbing aids for cats. Attached to buildings, they allow outdoor cats free movement up and down exterior walls, as well as in and out of flats. Without cat ladders, many homes would be difficult for felines to reach. A cat ladder makes it easy for our four-legged friends to reach their homes, no matter how high up they may be. With the addition of a cat flap attached to a door, wall or window, cats can come and go as they please. This book takes outdoor cat ladders as its subject, in contrast to those used inside buildings.

서문

브리기테 슈스터 씨의 글과 사진으로 이루어진 이 사랑스러운 책은 인간의 친구인 고양이와 잘 지내는 일에 대해 기존의 책과 정보에서 좀처럼 접할 수 없었던 주제를 다루고 있습니다. 게다가 그것으로 충분하지 않았는지, 스위스 베른에서 촬영한 이 사진들로 고양이와 인간의 조화로운 관계를 들여다보게 해줍니다.

집 고양이가 집 안팎에서 보이는 행동이나 사람과의 관계에 대한 제 오랜 연구로 미루어볼 때, 저는 생애 초기 바깥을 경험한 고양이라면 어떤 식으로든 밖을 오가게 하는 것이 중요하다고 자신 있게 말씀 드립니다. 그러나 이것은 1층에 사는 고양이에게나 비교적 쉬울 뿐, 더 높은 층에 살면 어려운 점도 늘어나겠죠. 그렇다 해도 만일 고양이가 삶의 어느 시점에 야외에 나간 적이 있거나 그곳에서 성장했다면, 이후에 실내에서만 지내게 해서는 안 됩니다. 그런 '억류된' 고양이들은 머지않아 사람과의 관계에 먹칠을 할 만한(혹은 관계를 끝내게 할 만한) 행동 장애를 보이는 게 보통이니까요. 고양이를 실내에서만 지내게 하는 것도 불가능한 것은 아니지만, 그것은 두 가지 조건이 갖추어졌을 경우에만 해당됩니다. 우선 고양이가(비록 새끼일지라도) 야외에 있는 여러 자극들을 경험한 적이 없는 경우. 두 번째는 보금자리가 넉넉하고 필요한 것들도 잘 갖추어져 있어 집에서도 생물학적, 심리적 욕구들을 충족할 수 있는 경우죠. 그러나 불행히도 몇몇 국가들의 통계를 보면, 집에만 있던 고양이들이 야외 출입을 허용한 고양이에 비해 상대적으로 이상 행동을 더 보인다는 것을 알 수 있습니다. 모든 고양이 집사들이 위의 규칙을 따르고 있는 것은 아니라는 얘기겠지요.

따라서 더 많은 고양이들에게 야외 활동이 필요한 상황입니다. 그러나 높은 층에서 매번 고양이를 데리고 내려올 수도 없고 고양이가 집으로 돌아올 때까지 마냥 아래층에서 기다릴 수도 없죠. 최고의 해결책은 고양이 사다리와 고양이 문을 설치해 고양이가 이용하도록 가르치는 것입니다. 불행한 일은 많은 사람들, 특히 신축 건물의 주민일수록 고양이 사다리 설치를 반대하는 것입니다. 주된 이유는 심미적으로 보기 좋지 않다는 것이죠. 그러나 슈스터 씨의 이 사진들은 좀 더 미학적인 사다리들도 있다는 것을 보여주고 있습니다. 또 개인적으로 이 모든 사다리들이 고양이와 잘 지내고, 동물의 욕구를 존중하려는 자발적 의지를 보여주고 있다고 생각합니다.

데니스 C. 터너 박사sc. BS, ScD*
응용동물행동학과 동물심리학 협회(I.E.A.P., 스위스 호르겐 소재) 이사이자 설립자

* 데니스 C. 터너 박사는 동물심리학자이자 동물행동학자 로 인간과 반려동물의 관계에 대한 전문가입니다. 집 고양이에 대한 그의 연구서 중 일부는 대중들에게도 인기가 있어 여러 언어로 옮겨졌습니다. 여러 국제기구에서 의장이나 위원으로 일하고 있으며, 취리히 대학의 교수이기도 합니다.

Preface

Brigitte Schuster has written and photographically illustrated a delightful book about a subject rarely covered in cat books or information on the proper housing of this human companion. As if that weren't enough reason to do so, her photographs from Bern are also a window into harmonious cat-human relationships.

From my many years of research on indoor and outdoor housecat behaviour and the human-cat relationship, I can safely say that it is important for cats with outdoor experience earlier in life that they have access to the outdoors – one way or the other. That is easier to provide if one lives on the ground floor, but is successively more difficult the higher up in the building one lives. If the cat at one point in its life was allowed, or grew up outdoors, then it shouldn't be kept exclusively indoors later in life! Sooner or later such 'captive' cats usually show behavioural disturbances that tarnish (or even cause the end of) the cat-human relationship. Cats can be kept exclusively indoors, but only under two conditions. Firstly, if the cat (even as a kitten) has never experienced the multitude of stimuli present outdoors. Secondly, if the living quarters are so furnished and occupied that the cat can satisfy all of its biological and psychological needs within the household. Unfortunately, statistics from several countries show that proportionately more indoor cats have behavioural disturbances than cats allowed outdoors, indicating that not all cat keepers have followed these two rules.

Many cats, therefore, need outdoor access. On the upper floors of a building one cannot always walk the cat downstairs, nor is the caretaker always downstairs when the cat comes back home. Here, the best solution is a cat ladder combined with a cat flap, both of which the cat learns to use. It is unfortunate that many, mostly newer building owners, don't allow cat ladders to be put in place – primarily based on aesthetic grounds. But Schuster's photos also illustrate more aesthetic ladders, and I personally think that all these

indicate a willingness to house the cats properly and respect the animals' needs.

Dr. sc. Dennis C. Turner, BS, ScD*
Director and Founder, Institute for applied Ethology and Animal Psychology (I.E.A.P.), Horgen, Switzerland

* Dennis C. Turner is an animal psychologist, ethologist and specialist for human-companion animal relations. His many research publications on domestic cats include popular books translated into several languages. Turner has also served either as president or on the boards of several international organisations and is a faculty member at the University of Zurich.

들어가며

배경 고양이는 여러 나라에서 가장 인기 있는 반려동물 중 하나입니다. 집사들은
최대한 종(種)에 맞는 방식으로 그들을 대하려 노력하고 있고, 그러기 위해
다양한 용품들을 활용하기도 합니다. 고양이 사다리도 그중 하나죠. 역시나
고양이가 많은 스위스에서는 가까운 곳에서도 쉽게 고양이 사다리를 찾아볼
수 있습니다. 오로지 반려동물이 안팎을 자유로이 오갈 수 있도록 돕는 게
목적인 이 독특한 구조물은 스위스의 도시나 마을에서 널리 볼 수 있습니다.
특히 베른은 고양이 사다리가 도시의 시각적 정체성, 그중에서도 도시 거리의
특색을 살리는 데 이바지하고 있는, 스위스 고양이 사다리 문화의 특별한
사례입니다. 베른에는 고양이 사다리가 놀랄 만큼 많을 뿐더러 그 종류 또한
굉장히 다양합니다.

이 책에 담긴 연구는 베른의 고양이 사다리를 그것이 설치된 건물과 함께
찍은 저의 사진 컬렉션에서 시작되었습니다. 사진들은 사다리의 앞모습뿐
아니라, 서로 비교해보기 쉽도록 그 구조와 건물의 정면을 비슷한 각도에서
보여줍니다. 사진에 붙인 해설의 경우, 고양이 사다리들이 만들어진 방식에
대한 정보를 알려주기도 하고, 사다리가 주변 환경과 맺는 관계에 대한 일종의
주석으로서, 이 현상을 다양한 관점에서 생각해볼 수 있도록 합니다.

다음에 수록된 보고서는 고양이 사다리의 기원과 역사에 대한 것으로,
넓게는 스위스 문화에서 고양이와 인간의 관계, 고양이의 역할에 대한
것입니다. 고양이 사다리는 근본적으로 기능을 위한 물건일까요? 아니면
그저 인간의 욕구를 반려동물들에게 투사하는 집사들의 경향이 만든 고급
액세서리에 불과할까요?[1] 이 보고서에서는 고양이 사다리의 다양한 모델뿐
아니라 고양이들이 사다리를 이용하는 서로 다른 방식들도 자세히 살펴봅니다.
고양이 사다리가 주변의 건축물과 어떤 관계를 맺고 있는지, 주위의 환경에 잘
녹아드는지, 어떤 식으로 녹아드는지도 탐구의 대상입니다.

과정 베른에서는 고양이 사다리를 쉽게 찾아볼 수 있습니다. 야외에서 사진을
찍는 동안 저는 '거리 이미지의 자유'(strassenbildfreiheit)에 관한 법률로도
알려진 스위스의 '파노라마의 자유'(panoramafreiheit)에 관한 법률을 알고
있었습니다. 이 법은 '공공의 공간들에서 사람들은 자유롭게 움직일 권리가
있다'고 규정하고 있습니다. 더 나아가 사진을 포함한 다른 매체들로 공공의
공간들을 재생산할 권리도 있다고 말합니다.[2] 대부분의 경우 저는 거리에서
건물들과 그 정면, 고양이 사다리들을 촬영했습니다. 공공 공간의 이미지를
(상업적 목적을 포함해) 재생산할 수 있는 이러한 권리 덕분에 이 프로젝트를
책으로 펴낼 수 있었습니다.[3]

1 터너Turner, 「집 고양이The Domestic Cat」 106.
2 Macciacchini and Oertli 358.
3 Barrelet and Egloff 197.

Introduction

Background Cats are among the most popular pets in many countries. Their owners often try to keep them as species-appropriately as possible. To do so, they also use objects for cats, including the cat ladder. In Switzerland, where there is a cat, a cat ladder is often not far away. In many Swiss cities and villages, one can find unusual structures whose sole purpose is to facilitate the free movement of pets, both indoors and outdoors. In Bern, cat ladders contribute to the city's visual identity, specifically the character of the city streets. As such, Bern is an excellent example of Swiss cat ladder culture. There is not only a remarkable number of cat ladders in Bern, but also a great variety of cat ladder types.

The research in this book grew out of my collection of photographs of Bernese cat ladders shown in the context of the buildings to which they are attached. These images present frontal views of the ladders and show structures and building façades from similar perspectives in order to facilitate comparison. The captions add information about cat ladders' construction methods as well as short anecdotes about the ladders' relationship to its surrounding environment, thus allowing the phenomenon to be considered from a variety of perspectives.

The following essay is about the origins and history of the cat ladder, and, in a broader sense, the cat-human relationship and cats' role in Swiss culture. Is the cat ladder primarily a functional object? Or is it merely a fashionable accessory stemming from cat owners' tendency to project human needs onto their pets?[1] A variety of cat ladder models are considered in detail as well as the different ways that cats use them. The question of cat ladders' relationship to the surrounding architecture, as well as if and how they adapt to their environment is also explored.

Process It is easy to find cat ladders in Bern. While I was out taking photographs, I was aware of the Swiss 'freedom of panorama' (*Panoramafreiheit*) law, also known as the 'freedom

1 Turner, *The Domestic Cat* 106.

경우에 따라 저는 사유지에 들어가기도 했습니다. 베른의 전형적인 다세대주택에는 입구를 통해 쉽게 들어갈 수 있는 앞뜰이 있기 때문이죠. 간혹, 사유지 안으로 너무 깊이 들어간 듯한 느낌이 들면 초인종을 눌러 촬영 허락을 받아야 할 필요를 느끼기도 했습니다. 거주자들이 제가 있는 것을 알아챘을 때에는 대개 호기심을 보이거나 빙그레 웃거나 고양이 사다리와 그들의 네발 달린 친구들에 대해 이야기하는 것을 즐기는 듯 했습니다. 단 한 차례의 경우에만 떠나달라고 했는데, 그 주민은 제 고양이 사다리 연구에 관심이 없는 것이 분명했습니다.

고양이 사다리를 오르고 있는 고양이를 포착하기란 어렵습니다. 이 책에 실린 사진들이 그 현실을 드러내고 있는데요. 몇 번의 예외를 제외하면, 사진에 담긴 것은 대부분 고양이가 없는 여러 개의 고양이 사다리들뿐입니다. 이는 고양이들이 보통 올라가거나 내려오는 짧은 순간에만 사다리를 이용한다는 것을 보여주죠. 이동 시간이 대부분 몇 초밖에 걸리지 않다 보니 웬만해선 눈에 잘 띄지 않습니다. 만일 고양이 사다리 연구자의 운이 좋다면, 사다리 위에 앉아 있거나 위아래로 이동하는 고양이를 포착할 수 있을 겁니다.

그럼에도 저에게 있어 고양이 사다리와 그것을 이용하는 고양이들을 함께 보여주는 것은 동물과 사람이 만든 구조물 사이의 기묘한 관계를 보여주기 위해 중요한 부분입니다. 저는 이 책의 몇 페이지에 수채화로 그린 고양이 실루엣을 넣는 것으로 고양이들의 빈자리를 대신하려고 했습니다.

사진은 2016년과 2019년 사이에 촬영했습니다. 처음에는 약 200장에 이르렀지만 그 사진들 가운데서 100장이 조금 넘는 사진들을 골랐습니다. 사진들은 사다리들의 개별 사례뿐 아니라 가장 흥미롭고 눈에 띄는 고양이 사다리의 유형들을 보여주고 있는데요. 더 방대한 양의 고양이 사다리를 기록하고도 이 정도로 생략한 것은 프로젝트의 목표가 '완벽'이 아니었기 때문입니다. 대표적인 고양이 사다리들을 폭넓게 보여주는 것, 그리고 넓고 다양한 특징들을 전하는 것이 이 책의 목표였습니다.

저는 이번 연구 과정에서 매우 흥미로운 사실 몇 가지도 알게 되었습니다. 고양이 집사들이 스스로를 동물과 동일시한다는 것이죠. 자유를 사랑하고 자신감이 넘치는 스위스의 집사들은 자신의 욕구와 행동을 반려동물에게 투사하는 데 고양이 사다리를 활용합니다.[4] 비록 투사라고는 해도 집사와 고양이 양쪽 모두 고양이 사다리로부터 실질적인 이득을 얻죠. 고양이 사다리는 자유를 가져다주니까요. 밖으로 나가는 것에 익숙해진 고양이들은 독립적으로 건물을 드나들 수 있고, 집사들은 고양이를 들이기 위해 집에 머물 필요가 없어집니다. 또 하나 알게 된 것은 고양이 사다리가 설치된 베른의 건물들 자체가 더 많은 건물주에게 자발적으로 사다리 설치를 허용하라고 요구하는 하나의 발언이라는 것이었습니다.

고양이 사다리는 나무에서 금속에 이르는 폭넓고, 다양한 재료들로 만들어집니다. 게다가 감탄할 만큼 많은 종류의 모델들이 있죠. 그래서 저는

4 이것을 '인간화(humanisation)'라고 부릅니다; 터너,
〈집 고양이〉106.

of street images' (*Strassenbildfreiheit*) law. This law dictates that people have a right to freedom of movement in public spaces. By extension, they are also free to reproduce public spaces in different mediums including photography.[2] In most cases I photographed buildings, their façades and cat ladders from the street. This right to reproduce images of public spaces, including for commercial purposes, is what made it possible to publish this project.[3]

I did sometimes enter private property. Typical multi-unit residential buildings in Bern have front gardens that can be readily accessed through gates. On a few occasions I felt compelled to ring the bell in order to ask permission to take photographs, if I felt I had ventured too far onto private property. When residents noticed me, they usually seemed curious, chuckled and enjoyed speaking about their cat ladders and their four-legged friends. Only on one occasion did a resident tell me to leave. This person clearly had no interest in my cat ladder research.

It is hard to spot a cat in the act of using a cat ladder. The photographs featured in this book reflect this reality. With only a few exceptions, they show many cat-less cat ladders. This demonstrates that, for the most part, cats use cat ladders for brief moments of ascent and descent. These journeys often take just a few seconds, and, as such, are rarely observable. If cat ladder investigators are lucky, they can spot cats sitting on ladders or making journeys up and down.

It is important for me, nonetheless, to show cat ladders together with the cats that use them, in order to express this curious relationship between the animals and the human-built structures. I have compensated for absence of cats by including watercolour drawings of cat silhouettes on a few pages in this book.

The photographs were taken between 2016 and 2019. I selected just over one hundred images from an initial collection of around two hundred. These images show the most interesting and notable cat ladder typologies as well as individual examples. Despite the fact that I have documented a great number of cat ladders, these omissions demonstrate that the

2 Macciacchini and Oertli 358.
3 Barrelet and Egloff 197.

교차 참조와 비교가 가능하도록 비슷한 유형을 함께 보여줌으로써 사다리들을 시각적으로 체계화하려고 했습니다.

　즐겁게 읽어주세요. 야옹!

브리기테 슈스터
사회현상, 그리고 사물과 연관된 현상들에 강한 흥미를 지닌 고양이 사다리 연구자

project is not intended to be exhaustive. It aims rather to show a broad, representative selection of cat ladders as well as to convey their widely varying character.

This research process led me to some very interesting discoveries. Cat owners identify with their animal. The freedom-loving, self-confident Swiss cat owner uses the cat ladder to project his needs and behaviour onto his pet.[4] Despite this projection, both owners and cats benefit from cat ladders in real ways. Cat ladders give freedom: cats who have got used to being able to go outside can independently access flats and owners do not need to be home to let them in. Bern's cat ladder-covered buildings are furthermore a statement to many a landlord's or landlady's willingness to allow their instalment.

Cat ladders are made from a wide variety of materials ranging from wood to metal. There are so many different models to admire! As such, I have tried to visually systematise the ladders by presenting similar ladders together in order to facilitate cross-reference and comparison.

Happy reading. Meow!

Brigitte Schuster*
Cat ladder researcher with a strong interest in social and object-related phenomena

4 This is called humanisation; Turner, *The Domestic Cat* 106.

* Brigitte Schuster is a graphic designer specialising in typography, as well as an author, educator and photographer. In 2013 she founded her own publishing house: *Brigitte Schuster Éditeur*. She currently lives and works in Bern, Switzerland. brigitteschuster.com

스위스의 고양이 사다리에 관한 보고서

고양이와 사회 동물을 키우는 것은 식물을 키우는 것과 더불어 인류 역사상 가장 중요한 발전 중 하나입니다. 따라서 고양이를 키우는 것도 다른 동물들을 키우는 것과 마찬가지로 인류 문화유산의 일부인 셈이죠.[5]

오늘날의 집 고양이들은 북아프리카 야생고양이의 후손으로, 이 종(種)은 기원전 12,000년쯤 서서히 나타났습니다.[6] 고양이를 가장 먼저 기른 것은 약 4,000년 전쯤에 고대 이집트로 보입니다.[7] 고대로부터 사람들은 발톱이 있는 동물들을 매우 가치 있다고 여겨 왔죠. 설치류를 잘 잡아 쓸모가 있었던 데다 여러 사회에서 종교적, 상징적, 정서적 의미를 지니고 있었으니까요. 예를 들어 고대 이집트에서 고양이는 풍요와 모성의 여신인 바스테트의 대리적 존재로 숭상을 받았습니다.[8] 그 밖의 여러 문화권이 고양이를 찬양한 반면, 악마처럼 여긴 곳도 있습니다. 중세와 근대 초기의 유럽에서 고양이는 여성의 성적인 타락과 사회에 대한 비순응을 상징했습니다. 그 결과 마녀나 악마와 연관이 있다는 혐의로 미움을 받거나 박해를 당하기도 했고요.[9] 고양이의 악마화는 결국 종의 생존마저 위협했습니다. 이것은 당시 유럽에서 페스트가 더욱 널리 퍼지는 원인이 되기도 했는데, 고양이가 수가 줄어들다 보니 쥐들이 늘어났던 것입니다. 16세기 초 남프랑스에서 고양이를 기르기 시작한 것 역시 이러한 위기에 대응하기 위해서였습니다.[10]

근대 초기 이후, 고양이에게 좀 더 관대한 시대가 오게 됩니다. 동화부터 격언에 이르기까지 이 시대에 나온 매우 다양한 문학작품들이 고양이에 대한 호의적인 시각을 보여주었습니다. 샤를 페로의 『장화 신은 고양이』나 E.T.A. 호프만의 『수고양이 무어의 인생관』, 발자크의 『영국 고양이의 상심』은 이러한 새로운 해석의 몇 가지 예에 불과하죠.[11]

지난 몇 십 년 사이 고양이는 인간의 가장 인기 있는 반려동물로 개를 앞지르는 데 성공했지만 여전히 서구 사회에서 상반된 감정을 불러일으키고 있습니다.[12] 브라질에서는 지금도 일부 사람들이 고양이를 저주받은 존재, 불운을 불러오는 존재로 믿고 있고, 이 믿음이 종종 고양이들을 죽이는 근거가 되기도 합니다.[13]

이렇듯 모든 사람들이 고양이를 사랑하는 것은 아닙니다. 도시에 사는 고양이의 적들은 계단에서 고양이 털을 발견하거나, 서로 다른 구역의 고양이들 간에 밤새 시끄러운 싸움이 났다거나 모래상자에서 고양이 배설물을 발견하면 몹시 기분 나빠하죠. 고양이들이 텃밭을 지나다니다가 앉거나 자느라 작물을 망가뜨릴 때도 마찬가지입니다.[14] 그 밖에 고양이들은 매년 많은 새들을 잡거나 죽이기도 하죠.[15]

고양이들은 독립적이지만 무척이나 다정할 때도 있습니다. 이런 복잡 미묘한 특성들이 인간의 상상력과 감정, 열망에 진한 인상을 남기며 고양이를 신비하고 마술적인 동물로 만들고 있죠.[16]

5 Benecke 7.
6 터너, 『인간과 고양이의 관계: 윤리학적, 심리학적 측면』, 100.
7 Benecke 347; 터너, 『인간과 고양이의 관계: 윤리학적, 심리학적 측면』, 100.
8 터너, 『인간과 고양이의 관계: 윤리학적, 심리학적 측면』, 100.
9 터너, 『인간과 고양이의 관계: 윤리학적, 심리학적 측면』, 100.

10 Bergler 34.
11 Bergler 34–38.
12 터너, 『인간과 고양이의 관계: 윤리학적, 심리학적 측면』, 100.
13 Nathalia Fabro 제공의 개인적 정보, Galileu Magazine, City of São Paulo, 2019년 3월 1일자.

Swiss Cat Ladders – an Essay

Cats and Society The domestication of animals, along with the cultivation of plants, is one of the most important developments in human history. The domestication of cats, along with that of other animals is, therefore, part of humankind's cultural heritage.[5]

Contemporary domestic cats are descendants of the North African wildcat. This species gradually emerged around 12,000 BCE.[6] Cats were likely first domesticated in ancient Egypt around 4,000 years ago.[7] Humans have greatly valued pawed animals since ancient times. In addition to their useful ability to catch rodents, they also have religious, symbolic and emotional significance in many societies. The ancient Egyptians, for example, revered the cat as a representative of Bastet, the goddess of fertility and motherhood.[8] While many cultures have worshipped cats, they have also demonised them. In the medieval and early-modern period in Europe, cats came to represent female sexual depravity and social nonconformity. As such, they were despised and persecuted for their alleged connections to witchcraft and the devil.[9] This demonisation of cats was a threat to the survival of the cat species. It also led to the further spread of the plague in Europe at the time, since rats multiplied as a result of the decrease in the cat population. Cat breeding began in the south of France at the beginning of the 16th century in order to counteract this threat.[10]

The early modern period was followed by a more cat-positive era. A wide variety of literature from this time, from fairy tales to proverbs, reveal sympathetic views of cats: Charles Perrault's *Puss in Boots*, E.T.A. Hoffmann's *The Life and Opinions of the Tomcat Murr*, and Balzac's *The Heartbreak of an English Cat* are just a few examples of this new take on cats.[11]

Cats still engender ambivalent feelings in many Western countries today, even though they have successfully overtaken dogs as humans' most popular companion in recent decades.[12] In Brazil, some people still believe that cats are cursed and bring bad luck. This belief is often used as a reason for killing them.[13]

5 Benecke 7.
6 Turner, *Die Mensch-Katze-Beziehung* 100.
7 Benecke 347; Turner, *Die Mensch-Katze-Beziehung* 100.
8 Turner, *Die Mensch-Katze-Beziehung* 100.
9 Turner, *Die Mensch-Katze-Beziehung* 100.
10 Bergler 34.
11 Bergler 34–38.
12 Turner, *Die Mensch-Katze-Beziehung* 100.
13 Personal information by Nathalia Fabro, Galileu Magazine (*Revista Galileu*), City of São Paulo, 1 March 2019.

이렇게 고양이는 반려동물로서 서양 문화에서 자신의 중요한 위치를 즐기고 있습니다. 사람들은 여러 가지 이유로 고양이를 키웁니다. 외로움을 덜기 위해, 아이나 애인, 가족을 대신하기 위해, 현재를 즐기는 삶을 기억하기 위해, '살아 있는 장난감'을 갖기 위해. 고양이를 소유하고 싶은 동기는 다양하며, 그저 친밀한 관계를 원하는 것 이상입니다.

인간과 고양이 고양이와 인간의 관계에 대한 학술적 논의는 비교적 최근에 이루어졌으며, 학자들은 1960년 이후에야 이 주제를 연구하기 시작했습니다.[17] 연구는 주로 다음 질문에 초점을 맞춥니다. 사람은 고양이를 사랑하지만, 고양이도 사람을 사랑할까?

인간은 고양이에게 매우 신뢰할 만한 특별한 친구입니다. 집 고양이와 사람의 관계는 야생에서 만난 고양이보다 훨씬 더 긴밀할 수 있죠. 실제로 교미기가 아닐 때 야생에서 마주친 고양이들은 서로를 피하고, 심지어 싸우기도 합니다. 길들여진 어른 고양이들은 장난기가 있고, 어린아이와 같은 충동을 표현한다고 알려져 있습니다. 고양이 같은 포유류들을 사회적 동물로 바꾸어주는 점이 바로 이런 어린아이 같은 충동이죠. 그 충동은 고양이가 사람과 가깝고도 친근한 상호작용을 하도록 동기를 부여합니다.[18]

고양이와 사람의 연결과 상호작용은 다양할 수 있습니다. 때때로 인간은 그저 필요한 것을 주는 존재에 불과하죠. 그러나 이런 실리적 관계를 훌쩍 뛰어넘어 집사가 집에 왔을 때 환영을 해주거나 같이 산책을 나가는 경우도 있습니다. 유전적 배경은 초기의 사회화 과정과 더불어 이런 유대감의 성격을 결정짓는 요인입니다.[19]

사교적인 고양이들은 보통 생애 초기, 특히 2주에서 7주 사이에 사람과 상당 시간 접촉했거나 애정을 받았던 경우가 많죠. 반면 수줍음이 많거나 불안이 심한 고양이들은 곧잘 이런 기회를 놓치게 됩니다. 이 비사교적인 고양이들은 결국 평생 사람을 신뢰하지 못하는 경우도 있죠.[20] 반면, 대부분의 집사들은 자신과 고양이가 맺고 있는 관계가 특별하다고 믿습니다.[21]

학자들의 결론은 집사들이 자신의 욕구와 감정을 고양이에게 투사하여 그들 자신과 고양이를 동일시한다는 것입니다.[22] '인간화'라 불리는 이 과정은 애묘인들이 사람을 위해 만든 질 좋은 상품이나 서비스를 고양이에게 줄 때에도 나타납니다. 음식에서 약에 이르기까지 자기 고양이를 위해서라면 최고만을 선택하는 것이죠.[23] 고양이에게 바치는 정성이 극단적인 경우도 있습니다. 일부 집사들은 고급 요리와 온천욕, 여행과 옷으로 고양이를 극진히 대접합니다.[24] 미래의 의학기술이 언젠가 사랑하는 고양이를 되살릴지 모른다는 희망에 냉동보존 기술로 사체를 얼려두는 경우도 있고요.[25] 더 나아가, 유산을 고양이에게 남기고 싶다는 상속 유언을 남기기도 합니다.

14 Schär 62.
15 De Baerdemaeker 24-25.
16 Bergler 89.
17 터너, 「인간과 고양이의 관계: 윤리학적, 심리학적 측면」, 9.
18 Leyhausen 207-208.
19 터너, 「집 고양이」, 115.
20 Abbt 29.
21 터너, 「집 고양이」, 115.
22 터너, 「인간과고양이의관계:윤리학적,심리학적측면」,23.
23 Granderson.

So, not everyone loves cats. In cities, enemies of cats get upset when they find cat hair in stairwells; when noisy, nocturnal combat occurs between cats from different areas; when cat faeces is found in sandboxes; or when cats step, sit or sleep amongst flowers and vegetables, thereby crushing young plants.[14] In addition to this, cats capture and kill many birds every year.[15]

Cats are independent, but they can also be very affectionate. This elusive character makes cats mysterious and magical animals, leaving a strong impression on the human imagination, emotions, and longings.[16]

Thus, cats, as pets, enjoy an important place in Western culture. People keep cats for many reasons: to avoid loneliness; as a substitute for children, romantic partners or other family; to remember to live in the moment; and to have a 'living toy'. The motivations for owning cats can vary, and they go beyond the simple desire for companionship.

Humans and Cats

Academic discourse about the cat-human relationship is a relatively recent phenomenon, and scientists have only been studying it since the 1960s.[17] Research primarily focuses on the question: humans love cats, but do cats love them back?

Humans are very special confidants for cats. The relationship between house cats and humans can be much more intense than the relationship between two cats in the wild. In fact, cats that encounter each other in the wild outside of mating season avoid and even fight each other. Domesticated adult felines are known to express playful, childish impulses. It is these childish impulses that turn mammals, including cats, into social creatures. They motivate cats to engage in close and friendly interactions with humans.[18]

Connections and interactions between cats and humans can vary. Sometimes humans are merely providers. In other cases the relationship goes so far beyond convenience that four-legged friends greet their owners when they come home or even accompany them on walks. Genetic background as well as early socialisation determine the nature of the cat-human bond.[19] Social cats have often had substantial

14 Schär 62.
15 De Baerdemaeker 24–25.
16 Bergler 89.
17 Turner, *Die Mensch-Katze-Beziehung* 9.
18 Leyhausen 207–208.
19 Turner, *The Domestic Cat* 115.

스위스나 독일, 오스트리아에서 동물은 법적으로 사물에 해당되기 때문에 재산이나 다른 형태의 자산을 직접 물려받을 권한이 없습니다. 그러나 상속 유언을 통해 동물을 돌볼 사람을 지정할 수 있고, 상속인이 그 사람에게 돌봄 비용을 상환할 수 있죠. 독일과 스위스의 법에 따르면 동물을 지원하는 재단을 설립할 수도 있습니다. 미국이나 영국 같은 나라라면 동물을 직접적인 수혜자로 지정하는 것도 가능할 테고요.[26] 이러한 반려동물 찬미는 생산성 높은 가축들을 야만적으로 착취하거나, 잡아먹고, 과학 실험에 이용하던 것과는 완전히 대조됩니다. 이렇게 고양이에게 인간성을 극단적으로 투사하는 것은 집사들에게 더 이상 동물을 있는 그대로 보지 않게 하는 위험을 낳기도 합니다.[27]

고양이 사다리 역시 이런 인간화 과정의 일부입니다. 고양이 사다리는 사람이 계단이나 사다리를 쓰는 것과 똑같은 방식으로 고양이가 오르내리는 것을 도우니까요. 고양이 사다리를 설치하며 집사들은 고양이에게도 이런 도움이 필요할 거라고 추측합니다. 즉, 그들은 잠재적으로 자신의 욕구를 고양이에게 강요하고 있는 셈이죠.

이러한 선택을 긍정적으로 해석하면 반려동물의 집사들이 고양이의 복지에 신경을 쓰고 있다고 볼 수 있을지도 모릅니다. 사다리를 마련해 줌으로써 반려동물에게 가능한 최고의 생활조건을 제공하려고 노력한다는 것이죠.

그러나 고양이 사다리는 고양이와 집사 양쪽 모두에 자유를 가져다줍니다. 인간의 눈으로 보면, 집사들이 고양이에게 집과 바깥 세상을 쉽게 드나들 수 있는 방법을 제공하는 것처럼 보입니다. 그러나 집사들도 상당한 이득을 보죠. 무엇보다 온종일 고양이에게 주의를 기울일 필요가 없으니까요. 예를 들어, 고양이가 바깥일을 마치고 이제 그만 집으로 돌아오고 싶어 하는지 보려고 매시간 문가로 걸어갈 필요도 없습니다. 집사들이 2층 이상에 산다면 시간도 절약되고요. 1층으로 내려가 현관문을 열어줄 필요 없이, 고양이들이 사다리를 이용해 알아서 발코니까지 올라오게 하면 되니까요.

고양이 사다리는 동물에게 정말 이로울까요? 아니면 그저 집사들의 더 나은 기분을 위해 존재하는 걸까요? 고양이는 오르는 재주를 타고 나 나무 꼭대기에도 쉽게 올라갈 수 있습니다. 그런데도 집사들은 고양이 친구를 위해 가능한 최고의 사다리를 설치하는 데 열심이고, 사람의 눈에 그 디자인은 고양이들에게 긍정적인 역할을 하는 것처럼 보이죠. 그러나 정말로 그럴까요? 대부분의 고양이 사다리들은 사람이 자신들을 위해 세운 것처럼 보입니다.

오로지 기능과 행동에 대한 실험을 통해서만 고양이 사다리가 고양이의 욕구에 잘 들어맞는지 판단할 수 있을지도 모릅니다. 다양한 사다리들에 평가 척도를 적용할 수 있고, 거기에는 다음과 같은 것들을 넣을 수 있을 것입니다. 충분히 안전한지, 본성을 거스르지는 않는지, 이용하기에 편안한지. 이 척도 중 하나라도 충족되지 않으면, 집사들은 고양이가 사다리를 사용하며 불편을 느낄 위험을 감수하고 있는 셈이겠죠. 가령 사다리의 표면이 너무 매끄럽다면, 정지마찰력을 확실히 얻을 수 없어 미끄러지거나 추락해도 발톱으로 매달릴

24 Jutras.
25 Maysenhölder.
26 Falk.
27 Jutras.

contact with and affection from humans early in life, specifically between two and seven weeks of age. Shy and anxious cats often did not have this opportunity. Consequently, these antisocial cats remain distrustful of humans throughout their lives.[20] Most cat owners believe that their relationships with their cats are special.[21]

Scientists have concluded that cat owners identify with their pets by projecting their own needs and emotions onto them.[22] This process, called humanisation, occurs when cat lovers provide pets with high-quality products or even services that are usually intended for humans. From food to medicine, cat owners want only the best for their pet.[23] Cat offerings can also be extreme. Owners pamper cats with gourmet food, spas, travel and clothing.[24] There have even been cases in which owners freeze their deceased animal using a process known as cryonization, in hopes that future medical technologies will one day be able to revive the beloved feline.[25] Additionally, financial inheritances are sometimes bequeathed to cats. Since animals are legally considered objects in Switzerland, Germany and Austria, they are not authorised to directly inherit property or other forms of assets in these countries. The bequeather can, however, appoint a caretaker for the animal, and the inheritor will then reimburse this person for the cost of care. According to German and Swiss law, pet owners can also create a foundation dedicated to supporting the animal. In countries such as the United States and England, animals may be designated as direct beneficiaries.[26] This glorification of pets starkly contrasts the way in which humans barbarically exploit other animals that are considered productive livestock and eaten or that are used for scientific experiments. This extreme projection of human qualities onto cats creates the danger that owners may no longer view their animals for what they are.[27]

Cat ladders are part of this process of humanisation. They help cats to ascend and descend, just as we humans use staircases or ladders as aids. By installing a cat ladder, owners make the assumption that their cats need these aids. They are, therefore, potentially imposing the need onto cats. A

20 Abbt 29.
21 Turner, *The Domestic Cat* 115.
22 Turner, *Die Mensch-Katze-Beziehung* 232.
23 Granderson.
24 Jutras.
25 Maysenhölder.
26 Falk.
27 Jutras.

수가 없을 것입니다.

고양이들은 언제나 주위 환경에 적응해왔습니다. 그러나 오늘날에는 무엇이 고양이에게 정말 자연스러운 환경인지 판단하기가 어렵습니다. 상당수의 고양이들이 꽤 오랫동안 사람들과 접촉해와 인간의 환경에 적응한 상태이기도 하고요.[28] 실제로 고양이 사다리가, 예를 들어 젖었을 때 표면이 미끄러워지는 등 오르기에 이상적이지 않더라도 고양이들은 사람이 만든 사다리를 사용합니다.

고양이를 위한 다른 용품들 고양이의 삶을 더욱 즐겁고 편안하게 만들어주기 위한 수많은 액세서리들이 존재합니다. 나무 스크래처, 눕거나 망보는 곳으로 쓸 수 있는 캣타워, 발코니나 창에 붙이는 안전용품들, 캣잎, 움직일 수 있고 안전한 장난감들, 숨을 때 쓰는 작은 구조물, 고양이 화장실, 사료 그릇과 물 그릇.[29] 이 용품들 대부분은 집 고양이의 기본적인 욕구를 채우는 데 필요합니다. 예를 들어 집사들 대부분 고양이에게 행동 문제가 생기는 걸 막으려면, 장난감이라도 사냥을 해볼 필요가 있다는 것을 알고 있습니다. 반면, 고양이 사다리는 본능적인 욕구를 채워주기 위해 있는 것은 아니죠. 고양이 사다리를 못 쓴다고 해도 고양이들은 고통스러워하지 않을 테니까요. 사다리는 그저 보조 수단입니다.

디자인과 설치 p.42 고양이 사다리가 정확히 언제 발명되었는지는 판단하기가 어렵습니다. 닭장 사다리의 경우 대략 기원전 5,000년에서 1,000년으로 추정되는 기둥 주택의 시대부터 있었죠.[30] 아마 고양이 사다리는 사람들이 여러 층으로 된 공동주택에 살기 시작하면서 생겨난 듯합니다. 집사들은 자신과 고양이에게 좀 더 많은 자유시간을 준다는 실용적 이유에서, 오르내리는 장치를 만들어냈습니다.

고양이가 스위스 제1의 반려동물이 된 주요 원인은 스위스인의 65~70%가 임대주택에 살고, 집주인들이 소리가 큰 개보다 조용한 고양이를 선호한다는 것과 관련이 있습니다.[31] 스위스의 집주인들은 일반적으로 고양이 사다리를 허용하고 받아들이는 편이죠. 필수적인 보조 도구로 생각하기 때문입니다.[32] 스위스세입자협회의 법률 자문인 루에디 슈핀들린에 따르면, 원칙상 집주인은 사다리가 안전을 해치거나 지나치게 눈에 거슬릴 때에만 반대할 수 있다고 합니다.[33] 설치하면서 고려해야 하는 별도의 구조적 제한이나 건축규정도 없습니다.

집주인의 허락 외에, 창문이나 발코니로 사다리가 지나게 되는 이웃들의

28 터너, 『인간과 고양이의 관계: 윤리학적, 심리학적 측면』, 232.

29 터너, 『인간과 고양이의 관계: 윤리학적, 심리학적 측면』, 89-90.

30 전시 '석기시대, 켈트족 시대, 로마시대*Steinzeit, Kelten, Römer*' 참조.

31 터너, 『인간과고양이의관계: 윤리학적, 심리학적측면』, 106.

32 Chatelain.

33 Geld.

positive interpretation of this choice would be that pet owners care for the welfare of their cats. By providing the ladder, owners strive to give their pets the best possible living conditions.

Cat ladders give freedom to both cats and owners. On a human level, owners offer animals a simplified mode of ascent and descent between home and the outside world. But cat owners also have a considerable advantage: they do not have to pay attention to the cat all day long, or, for example, walk to the door every hour to see if the cat has finished its business outdoors and wants to come home. If owners live on one of the upper floors, they save time. Instead of having to go down to the front door to let cats in, pets are encouraged to reach the balcony independently using the cat ladder.

Do cat ladders bring a real benefit to the animals, or are they just there to make owners feel better? Cats are gifted climbers by nature and can easily climb to the top of tall trees. The owners are anxious to install the best possible ladders for their feline friends and from a human perspective, the designs function optimally for cats. But is this really the case? Most cat ladders look like something humans would build for themselves.

Only functional and behavioural tests could determine whether or not a cat ladder meets cats' needs. Evaluation criteria could be applied to various models and could include: safety, proximity to nature and ease of use. If one of these criteria is not met, owners run the risk that cats might feel uncomfortable using the ladders. For example, if the surface of the ladder is too smooth, then cats cannot securely gain traction and avoid slips and fall using their claws.

Cats have always adapted to their environments. Today, however, it is hard to determine what cats' natural environments really are. Some cat populations have been in contact with humans for such a long time that they have adapted to the human environment.[28] Cat ladders do, in fact, use human-built cat ladders, even if many ladders are not ideal for climbing, for example ladder surfaces that become slippery when wet.

28 Turner, *Die Mensch-Katze-Beziehung* 232.

fig. pp. 274-5

허락도 받아야 합니다. 이것은 고양이가 이웃집 창문으로 들어가는 것처럼, 미래에 있을지 모를 갈등을 예방하기 위한 것이죠.[34]

높은 층에 사는 주민이라면 일종의 승강기로 밧줄에 맨 바구니를 설치할 수도 있을 것입니다.[35] 그러나 바구니 방식은 단점이 있죠.

오르내리는 동안 고양이가 참을성 있게 기다려야 하는 데다, 주인 역시 시간이 넉넉해야 한다는 것입니다. 이런 유형의 고양이 승강기가 좀처럼 보이지 않는 것도 그리 놀라운 일이 아니죠.

베른의 고양이들

베른에는 고양이 사다리가 무척 많고 다양합니다. 물론 스위스의 다른 도시나 마을들도 고양이 사다리의 밀집도가 높은 데다 디자인에 있어서도 폭넓은 창의성을 보여주고 있습니다. 그러나 저는 스위스의 한 도시에만 초점을 맞추기로 했고, 베른은 스위스 전체가 고양이 사다리를 어떻게 대하는지 좋은 예를 보여주었습니다.

옥외형 고양이 계단은 유럽 전체를 통틀어도 독특한 현상입니다. 독일과 오스트리아에서도 찾아볼 수 있긴 하지만 스위스만큼은 아닙니다. 북미 지역에서도 흔치 않은데, 그쪽 도시들에서는 좀처럼 밖을 돌아다니는 고양이를 볼 수가 없기 때문입니다. 미국의 몇몇 주에는 목줄을 채우지 않은 동물이 밖에 있는 것을 금지하는 소위 '목줄 법'도 있죠. 이런 주의 고양이 집사들은 종종 고양이들이 울타리 안에 머물면서도 바깥을 뛰어다닐 수 있게 고양이 울타리인 '카티오'를 세우기도 합니다.[36]

한 지역에 고양이가 많다고 해서 꼭 고양이 사다리가 많은 것은 아닙니다. 다큐멘터리영화 〈고양이 케디(Kedi)〉에는 인구 1,500만의 도시인 터키 이스탄불에 사는 수천 마리의 들고양이들이 사람이 만든 별도의 고양이 사다리 없이도 건물 안팎을 오르내리는 모습이 나옵니다. 고양이들은 현관이나 발코니, 창문과 벽, 보, 건물 가까이의 나무들을 대담히 기어오르죠. 확실히 이스탄불의 고양이들은 가고자 하는 대부분의 목적지에 오를 수 있는 것 같습니다.[37] 러시아 역시 유럽 전역에 사는 고양이들에게는 고향 같은 곳이지만, 딱히 눈에 띄는 고양이 사다리 문화를 갖고 있지는 않습니다.[38]

베른의 경우에는 다른 도시들보다 많은 고양이 사다리를 찾아볼 수 있습니다. 스위스의 여러 지역이 그렇듯, 이곳 베른도 고양이들이 공공 공간을 자유로이 오갈 수 있습니다. 이 교통이 한산한 시간이 많아 고양이들이 밖에 나오자마자 차에 치일 위험 없이 산책을 즐길 수 있기 때문이죠.

150만이 넘는 고양이들은 약 50만에 불과한 개와 비교해, 스위스에서 가장 인기 있는 반려동물이기도 합니다. 애묘인들은 베른에서 다수에 속하죠.[39] 베른의 동네들을 걸어 다니다 보면 고양이와 함께 길을 건너지 않기가 더 어렵습니다.

34 Geld.
35 Schär 62.
36 Dahl.

37 Torun.
38 Dahl.
39 Ponstingl.

Other Objects for Cats Numerous accessories exist to make cats' lives easier and more interesting: scratching trees, raised platforms for cats to lie on and use as lookouts, safety aids attached to balconies and windows, cat grass, moveable and safe objects for play, small structures that serve as hideaways, cat toilets as well as food and water bowls.[29] Most of these objects are necessary for satisfying indoor cats' basic needs. Many owners know that, for example, hunting opportunities, even just for toys, are indispensable if a cat owner is to avoid behaviour problems. In contrast, the cat ladder is not there to satisfy an instinctual need. If cat ladders were not available, cats would not suffer. The ladders are merely aids.

Design and Installation
p. 47

It is difficult to determine when cat ladders were invented. Chicken ladders have been around since the time of pile dwellings dating from 5,000 to 1,000 BCE.[30] Cat ladders have probably existed since cat owners have lived in multi-storey apartments. For practical reasons, owners have created opportunities for ascent and descent to give both animals and themselves more freedom.

A key reason why cats are Switzerland's number one pet relates to the fact that 65–70% of Swiss people live in rented housing, and landlords tend to accept quiet cats rather than loud dogs.[31] Swiss landlords generally allow cat ladders. They accept cat ladders, because they consider them essential aids.[32] Theoretically, according to Ruedi Spöndlin, a legal advisor for the Swiss Tenants' Association, the landlord may only object to cat staircases if they pose a security risk or are too noticeable.[33] There is no evidence of structural restrictions or building code regulations that must be considered during installation.

In addition to asking for permission from one's landlord, one should also ask neighbours along whose windows or balconies the cat ladder will run. This is in order to avoid future conflicts, in the event that a cat enters a neighbour's window.[34]

Inhabitants of flats located on higher levels can also install

fig. pp. 274–5 baskets on ropes that act as cat lifts.[35] There are, however,

29 Turner, *Die Mensch-Katze-Beziehung* 89–90.
30 See also *Steinzeit, Kelten, Römer.*
31 Turner, *Die Mensch-Katze-Beziehung* 106.
32 Chatelain.
33 Geld.
34 Geld.
35 Schär 62.

그러나 베른의 동네들 사이에는 뚜렷한 차이도 보입니다. 어떤 동네는 고양이 사다리가 띄엄띄엄 보이는 반면, 몇몇 구역에는 사다리들이 꽤 풍성합니다. 마텐호프–바이센뷜 지구의 홀리겐 구역에 있는 슈타이거후벨 주택가나 키르헨펠트–쇼스할데 지구의 무리펠트 구역 같은 경우 특히 고양이 사다리가 밀집된 중심지입니다. 아마 동네 주민들 서로가 고양이를 키우거나 고양이 사다리를 장만하도록 북돋우고 있거나, 세입자에 대한 이웃과 집주인들의 규제가 한결 적은 것인지도 모릅니다. 어느 경우든 이 지역의 공동체 의식은 고양이에게 매우 호의적인 것으로 보입니다.

고양이 사다리와 건축

고양이 사다리는 경이로운 건축물입니다. 대부분 나무로 된 이 사다리는 계획에 따라 잘 설계한 구조물로, 건축적 표현의 한 형태로 설명할 수 있습니다. 또 언제나 건물의 양식에 잘 녹아들고, 거꾸로 건축물에 영향을 주기도 하죠. 고양이 사다리만을 따로 떼어 생각한다는 것은 불가능합니다.

고양이 사다리를 담은 이 사진들은 그런 점에서, 보통 고양이 사다리가 그 안에 녹아들어 있는 베른의 건축물들에 대한 통찰을 제공하기도 합니다. 사진들은 랭가세–펠세나우, 마텐호프–바이센뷜, 키르헨펠트–쇼스할데, 브라이튼레인–로레인, 플리즈–오베르보티겐을 비롯한 시의 모든 지구에서 **fig. pp. 150–1** 촬영되었습니다. 반면, 베른 구도심이라 부르는 시내 중심에는 고양이 사다리가 많지 않은 데다 일부 찾은 고양이 사다리들도 골목에 숨어 있었습니다. 베른 구도심은 유네스코 세계문화유산에 등재되어 있고, 그것은 그곳의 중세 건물들이 역사적인 기념물로 여겨진다는 뜻입니다. 그러므로 이 부근에 고양이 계단을 설치하려면 거리에서 보이는 건물의 정면뿐 아니라 골목과 안뜰에서 보이는 벽까지도 건축 허가가 필요하죠.

고양이 사다리가 이 기념물들에 부정적인 영향을 주게 될지의 여부는 그때그때 상황에 따라 고려되고 있습니다. 간소하고 눈에 거슬리지 않는 사다리를 설계한다면 건축 허가를 받는 것을 피할 수 있을지도 모르죠.[40]

19세기 전반, 베른 구도심의 바깥에 처음 개발된 구역들인 랭가세와 마텐호프를 빼면 대부분의 시내는 19세기 중반에 나타났습니다. 전에는 대부분 들판과 농장으로 이루어진 시골이었죠. 오늘날에도 베른의 이 구역들은 19세기 말이나 20세기 초로 거슬러 올라가는 건물들이 특징입니다. 그 후 좀 더 새로운 형태의 건물들이 들어서긴 했지만, 여전히 도시 경관을 앞서 좌우하는 것은 오래된 건물들입니다.[41]

고양이 사다리는 대부분 눈에 잘 띕니다. 개인의 취향에 따라 아름답거나 추하게 여겨질 만큼 디자인이 두드러진 사라리들도 많고요. 인상적일 만큼 높이 올라가는 특별한 형태의 사다리들은, 좀 더 은밀한 사다리들이 할 수 없는 방식으로 시선을 끌죠.

40 Mauro Pompizi 제공의 개인적 정보, Bauinspektorat, 2019년 7월 17일.

41 스위스 미술사협회 408–438.

disadvantages to the basket method: the animal must patiently wait as it is lifted up and down, and the cat owner must be available at all times. It is, therefore, not surprising that one rarely sees this type of cat lift.

Cats in Bern The city of Bern has an abundance of cat ladders. Other cities and villages in Switzerland also have high concentrations of cat ladders as well as demonstrate a wide range of creative approaches to cat ladder design. I chose to focus on only one Swiss city, and Bern provides a good example of the approach to cat ladders in Switzerland as a whole.

Outdoor cat stairs are also a phenomenon at a European level. They can be found in Germany and Austria, but not to the same degree as in Switzerland. In North America cat ladders are not common, since in many cities cats are rarely seen outside. In some American states, there are so-called 'leash laws' that forbid animals from being outdoors unless they are wearing a leash. Cat owners in these states often build 'catios': cat enclosures that allow four-legged friends to run outside while also being fenced in.[36]

The presence of a large number of cats in a given area does not necessarily result in an equally large number of cat ladders. The documentary film *Kedi* demonstrates that in Istanbul, Turkey, a city of 15 million, thousands of stray cats climb up and down, in and out of buildings, without the help of human-made cat ladders. They daringly climb on porches, balconies, windowsills, walls, joists and trees located close to buildings. It is clear that the cats of Istanbul can reach almost every destination they desire to access.[37] Russia, home to the most cats of all the European countries, does not have a significant cat ladder culture.[38]

More ladders can be found in Bern than in other cities. Here, as is also seen in many Swiss regions, it is possible for cats to move freely in public spaces. This is because traffic is often relatively light, and our feline friends can enjoy moving around without being run over by a car moments after they step outside.

36 Dahl.
37 Torun.
38 Dahl.

은밀한 고양이 사다리들은 때때로 근처를 여러 번 산책해야 비로소 보이는
경우도 있습니다. 거의 눈에 띄지 않을 만큼 환경에 꽤 잘 녹아들어 있기
때문이죠. 사다리가 부착된 건물과 비슷한 색의 페인트로 칠하는 전략으로
건물의 정면에 심미적으로 잘 스며들게 할 수도 있습니다. 고양이 사다리와
덧창들을 같은 색 페인트로 칠할 수도 있고요. 이런 경우 사다리는 더 이상
건물에 붙은 이질적 존재가 아닙니다. 오히려 더 큰 전체의 일부가 되죠.

figs. pp. 116–17,
pp. 196–7, pp. 212–15,
pp. 234–5, pp. 240–1,
pp. 256–7, pp. 284–5,
pp. 290–3

커다란 나무 같은 사물도 눈에 띄지 않는 고양이 사다리의 일부가 될
수 있습니다. 물리적인 크기로 고양이 사다리를 가려주는 데다, 많은
사다리들이 같은 재료인 나무로 만들어져 있기 때문이죠.

비록 아직까지는 그런 건물을 만난 적이 없지만, 고양이 사다리를
의도적으로 설계에 집어넣은 새로운 건물들을 볼 수 있을지도 궁금합니다.

어떤 고양이 사다리들은 건물에 잘 녹아들어 그 일부가 되지만 어떤
경우에는 겉도는 것처럼 보이기도 합니다. 어느 쪽이든 고양이 사다리는
시각적인 환경에서 중요한 위치를 차지하고 나름의 의미를 지녀, 중요한
문화적 인공물이 되죠. 옥외용 계단 역할을 하는 고양이 사다리는 세계 모든
나라에 있는 것이 아닙니다. 그렇기에 특별하고, 매우 스위스적인 것이죠.

고양이 사다리는 고양이의 삶과 죽음의 일부인 임시적인 장치이기도
합니다. 가끔은 사라져 다른 것으로 교체되기도 하죠. 닳아버린 사다리가

fig. pp. 180–1

새것으로 바뀌면 즉시 빛나는 밝은색 목재가 드러납니다. 반대로 시간이
흘러 목재가 삭았는데도 계속 건물에 달려 있고, 떨어져 나갈 때까지 그냥
두는 경우도 있죠. 그런 경우 부식의 과정마저 건물의 전체의 일부가 됩니다.

고양이 사다리들은 기능 면에서, 미적 측면에서 모두 제각각입니다.
디자인도 무척 다양하고요. 단순한 사다리 모양이 가장 흔하지만, 상상력이
넘치거나 정교한 기술이 쓰인 유형들도 있습니다. 어떤 것은 재료의
자연색상을 그대로 쓰지만, 미묘하고 은근한 색조로 칠하기도 합니다.
발코니와 연결된 것들도 있지만, 건물의 층 사이에서 지그재그로 이어지는
것도 있고요. 화려하거나 다소 유난스러운 것들도 있습니다.

고양이 사다리의 디자인이 그것을 설치한 집사의 성격에 관해 뭔가
말해주는지는 살펴볼 만한 가치가 있습니다. 우선 사다리를 설치하는 집사라면
반려동물의 운동 욕구에 주의를 기울인다는 점은 명백합니다. 그것으로 이
집사들이 반려동물을 돌보는 태도를 갖추고 있다고 확신할 수도 있겠고요.
그 외에도 고양이 사다리로 집사들의 성격을 해석할 수 있는 뚜렷한 예들이
있습니다. 뛰어난 미적 감각을 지닌 집사들은 매력적인 디자인을 기준으로
사다리를 고르죠. 반면 모양 이전에 기능으로 만족하는 이들은 반려동물
용품점에서 가장 값싼 모델을 고릅니다. 완벽을 추구하는 취향을 갖고 있어
창틀이나 덧창과 똑같은 색으로 사다리를 칠하는 집사들도 있습니다.
또 다른 경우, 재물 관리 차원의 문제들이 가장 중요한 고려 대상이 되기도
합니다. 집주인 중에는 건물 정면의 모습에 중요한 가치를 부여해 추가로

With a cat population of just over 1.5 million, compared to a dog population of only around five hundred thousand, the cat is also the most popular pet in Switzerland.[39] In Bern, cat lovers are in the majority. It is difficult not to cross paths with a cat while walking through Bern's neighbourhoods.

Yet there are also striking contrasts between Bernese neighbourhoods: some districts are replete with cat ladders while others have only the occasional ladder. The Steigerhubel residential area, in the Holligen area of the Mattenhof-Weissenbühl district, and the Murifeld neighbourhood in the Kirchenfeld-Schosshalde district are home to a particularly high concentration of cat ladders. Perhaps neighbourhood residents inspire each other to acquire both cats and ladders, or perhaps neighbours and homeowners impose fewer restrictions on tenants. In any case, the collective consciousness seems to be very cat-positive in these areas.

Cat Ladders and Architecture Cat ladders are architectural marvels. They are planned and designed structures that are mostly made of wood and can be described as a form of architectural expression. These ladders always integrate well into the architecture of the building, and, in turn, influence the architecture that surrounds them. They cannot be considered in isolation.

This collection of photographs of cat ladders thus also offers insights about the architecture of Bern, into which cat ladders are usually integrated. The photographs were taken in all of the city districts, including Länggasse-Felsenau, Mattenhof-Weissenbühl, Kirchenfeld-Schosshalde, Breitenrain-Lorraine and Bümpliz-Oberbottigen. On the other hand there are very few cat ladders in the city centre, known as the Old City of Berne. Cat ladders that are found there are hidden away in the side streets. The Old City of Berne is on the UNESCO World Heritage List, which means that the medieval buildings are considered historical monuments. The installation of cat staircases in this area does, therefore, require building permits, both for street-front façades as well as those facing alleyways and courtyards. Whether a cat ladder will have a negative impact on these monuments is

fig. pp. 150–1

9 Ponstingl.

덧붙인 사물은 건물의 아름다움에 부정적인 영향을 준다고 느끼는 이들도 p.46 있습니다. 그런 집주인들은 접이식 사다리처럼 임시적인 고양이 계단조차 허락하지 않을지 모릅니다. 영리한 집사라면 건물 정면 대신 발코니에 사다리를 붙여 그 어려움을 피해갈 수 있을지도 모르지만요.

주요 속성 *재료*

나무는 가장 많이 쓰이는 재료입니다. 소목장인 루에디 내프Ruedi Näf 는 사다리의 재료로 나무를 추천하는 이유로, 고양이에게 친숙하다는 점을 듭니다. 미끄러질 경우 재빨리 발톱을 이용해 매달릴 수 있으니까요. 때때로 MDF 같은 대체재나 플라스틱, 금속, 스테인리스 스틸, 유리 등도 쓰입니다.[42]
p.46 플라스틱으로 제작한 접이식 사다리의 판 같은 경우, 미끄럼 방지가 되지 않는 대표적 예이지만 가볍기 때문에 설치하기가 쉽습니다.

금방 낡고 바래게 하는 자연의 힘으로부터 재료를 보호하기란 어렵습니다. 특히 나무 계단은 수평으로 놓이는 특성 때문에 햇빛과 비에 자주 노출되어 페인트나 기름을 칠해주어야 하죠. 이 재료들은 닳고 갈라지는 정도에 따라 정기적으로 보수도 해주어야 합니다. 반대로 기둥들은 종종 여러 해가 지나도 상태가 좋아 보이는데, 수직으로 서 있어 비바람에 덜 노출되기 때문입니다. 삼나무나 소나무, 낙엽송처럼 상록수로 된 기둥의 경우에는 더욱 그렇습니다. 가령 낙엽송은 내후성이 제일 강한 고양이 사다리의 재료이자 관리하기에도 가장 편한 목재 중 하나이죠. 유분과 송진이 많아 자연히 오래 가고, 손보지 않아도 악천후를 잘 견딥니다. 시간이 지나면 불그스름한 갈색이 회색으로 변하지만 재료의 강도와 완전성에는 영향을 주지 않습니다.[43]

크기

고양이 사다리의 높이는 다양합니다. 때로는 땅에서 공동주택 1층까지 오르는
figs. pp. 74–5, pp. 110–11 것을 돕는 아주 낮은 사다리도 있죠. 고양이가 그 정도 창문까지 뛰어오르는 데에는 별 어려움이 없을 텐데도 말입니다. 베른에 있는 고양이 사다리의 대부분은 3층에 오르는 것을 돕기 위한 것들입니다. 그러나 구조 자체는 꽤 높은 곳까지 닿도록 설계할 수도 있죠.[44] 베른에서 본 가장 높은 사다리는
figs. pp. 154–5, 4층까지 이어져 있었습니다. 고양이가 키 큰 나무도 오를 수 있다는 걸
pp. 158–9, pp. 236–7, 감안하면, 4층 정도 높이는 놀라운 일도 아니죠.
pp. 246–7 내프와 같은 전문가들은 고양이에게 신뢰를 주려면, 고양이 사다리가 안정적이어야 한다는 데 동의합니다. '나뭇가지라면 고양이가 본능적으로 자기 무게를 실어도 되는지 가늠할 수 있겠죠. 하지만 고양이 사다리는 자연에서의 감각이 통하지 않으니 무척 조심스러운 거예요.'[45] 내프가 디자인한 가장

42 Näf.
43 Rank.
44 Franzen.

considered on a case-by-case basis. One could perhaps avoid obtaining a building permit for ladders by designing a simple, discreet ladder.[40]

With the exception of Länggasse and Mattenhof, which were among the first urban areas that developed outside the Old City of Berne in the first half of the 19th century, most of the city districts emerged during the mid-19th century. Prior to that they were rural areas, often fields or farms. Even today, those districts in Bern are characterised by buildings that date back to the late 19th and the early 20th century. While some newer buildings have been added since that time, the old buildings still predominate and define the cityscape.[41]

Many cat ladders are easy to notice. There are numerous examples of striking cat ladder designs, which could be considered ugly or beautiful depending on one's personal taste. Cat ladders with exceptional formal qualities, such as ladders that dramatically reach great heights, draw attention in a way that more discreet ladders do not achieve.

Sometimes it takes many walks through a district until one notices the more subtle cat ladders. They blend into their surroundings so well that they almost become invisible. Cat ladders can be aesthetically well integrated with façades through strategies such as painting ladders in colours that are similar to those used on the buildings to which the ladders attach. Cat ladders and window shutters can be painted in the same colour. In this case the ladder is no longer a foreign body attached to the building. It becomes part of a greater whole.

figs. pp. 116–17, pp. 196–7, pp. 212–15, pp. 234–5, pp. 240–1, pp. 256–7, pp. 284–5, pp. 290–3

Even something as large as a tree can become part of inconspicuous cat ladders. This is due to the fact that the trees' large physical presences obscure the cat ladders, since the ladders are often made of the same material – wood.

I would be curious to see a new building that deliberately integrates cat ladders into its design, although I have never encountered this sort of building before.

In some cases cat ladders become an integral part of buildings. In other cases they appear out of place. Either way, cat ladders occupy an important place in the visual environment

40 Personal information by Mauro Pompizi, Bauinspektorat (*Building Inspection Division*), City of Bern, 17 July 2019.

41 Gesellschaft für Schweizerische Kunstgeschichte 408–438.

대범한 계단은 10미터 높이입니다. 아래쪽 표면이 무엇이냐에 따라 그 정도 높이에서 떨어지면 살아남을 수 있을지가 결정되겠죠. 아래쪽이 풀밭이라면 고양이는 5미터 정도에서 떨어져도 다치지 않습니다. 내프는 단단한 땅 위에 놓인 사다리라면 그물 같은 안전장치를 덧붙일 것을 추천합니다. **fig. pp. 172–3** 철망 터널처럼 만들어 그 안으로 고양이가 안전하게 이동할 수 있도록 한 사다리들도 있고요. 제가 스위스 북부의 아르가우 주에서 보았던 것처럼 투명아크릴로 고양이가 사다리를 감싸는 것도 가능합니다. 이렇게 하면 추락만 방지하는 것이 아니라 비로부터도 보호할 수 있죠.

조립

꽤 높이 올라가는 고양이 사다리도 별도의 사다리를 이용하거나 창문과 발코니에서 늘어뜨려 설치할 수 있습니다. 아주 가끔만 비계나 '유압사다리' 가 필요합니다.[46]

아래로 내려가는 고양이 사다리

보통 고양이 사다리를 상상할 때의 전형적 이미지는 땅에서 높은 곳으로 올라가는 모습입니다. 그러나 단순히 아래로 내려가는 사다리들도 있습니다. **fig. pp. 78–9** 고양이들이 지하통로를 통해 집으로 들어갈 수 있는 경우가 그렇죠.

사다리 사용법 배우기

대부분의 고양이들은 먼저 사다리 사용법을 익히는 과정을 거쳐야 합니다. 고양이들은 종종 어미나 형제 같은 다른 고양이들을 관찰하거나, 시도와 실수, 교육을 통해 배웁니다.[47] 많은 경우 집사들이 교육자 역할을 맡아 훈련을 시키기도 하고요. 새끼 고양이들은 이미 어미로부터 상이나 벌을 받는 데 익숙합니다.[48] 집사들 역시 오르내리기에 성공했을 경우 선물로 보상할 수 있죠. 예를 들어, 새끼들은 자연에서 먹이를 뒤쫓아본 경험이 있기 때문에 음식이 상이라는 것을 이해하고 있습니다.[49]

목수이자 고양이 사다리 제작자인 마티스 랜크Matthis Rank에 의하면, 그의 고객들은 종종 사다리 이용법을 처음 가르치기 위해 고양이를 배고픈 상태에서 바깥으로 옮긴다고 합니다. 그러면 고양이가 금방 사다리를 통해 돌아올 생각을 하게 된다는 것이죠. 몇몇 집사들은 발판마다 먹을 것을 두어 고양이가 올라오며 보상을 받도록 하기도 합니다. 일단 익숙해지면 고양이들은 마치 전에는 다른 길을 몰랐다는 듯이 행동하죠.[50]

fig. pp. 246–7 사다리들이 너무 번거로워 고양이들이 굳이 사용하지 않을 때도 있습니다. 저는 어떤 고양이가 발코니로 건너뛰기 전, 나선형 고양이 계단의 1/3까지

45 Näf.
46 Matthis Rank와의 개인적인 인터뷰, 2019년 3월 27일.
47 Fogle 15.
48 Fogle 26.
49 Fogle 26.
50 Rank.

and carry meaning, thus making them important cultural artefacts. Cat ladders that function as outdoor staircases do not yet exist in every country in the world. As such, they are special and typically Swiss.

Cat ladders are ephemeral objects that are part of the life and death of cats. Sometimes one cat ladder is removed and replaced by another. When a worn ladder is replaced by a fig. pp. 180–1 new one, its shiny, bright wood immediately gives it away. In some cases the wood continues to hang from buildings as it deteriorates over time and is not removed until it falls off. Thus, the process of decay becomes part of a building's overall appearance.

Cat ladders differ in both functionality and aesthetics. The designs vary considerably. Simple ladders are the most common, but there are also imaginative and technically sophisticated typologies. Some use natural-coloured materials or are painted in subtle, discreet tones. Some connect to balconies. Some zigzag between building storeys. Others appear fancy and quirky.

It is worth considering whether the design of a cat ladder says something about the personality of the owner who installs it. It is clear that, by installing cat ladders, cat owners are sensitive to their pets' need for exercise. One could therefore assume that these owners have a caring attitude towards their pets. Besides, there are other clear instances where one can interpret some cat owners' characters based on their cat ladders. There are owners who have a strong aesthetic sense and choose ladders with striking design features. Those for whom functionality is more important than appearance choose the cheapest model in the pet shop. There are also those who have a penchant for perfection and who install ladders painted in the same colour as the window frames or shutters.

In other cases property management requirements become the most important factor to consider. There are landlords who place important value on the appearance of building façades and who feel that objects attached to them as afterthoughts have negative influences on a building's

올라간 다음 3층까지는 덩굴 잎을 사용하는 것을 본 적이 있습니다. 그 고양이의 집사에 따르면 비가 올 때는 오히려 계단을 더 좋아한다고 합니다.

장만하기

일반적인 고양이 사다리는 반려동물 용품점에서 구입할 수 있습니다. 종종 주문 제작을 하거나 미터 단위로 살 수도 있고요. 목공소에서는 고양이 사다리 키트와 같은 좀 더 정교한 제품들을 제공하거나 집사들 각각의 필요에 따라 맞춤 제작을 하기도 합니다. 가까운 곳에 있는 동네 목공소에 문의하거나, DIY 로 직접 설계해 만들 수도 있습니다.

유형들

pp. 68–9
figs. pp. 202–3,
pp. 304–5
figs. pp. 198–201

이어지는 내용에서는 이용 가능한 다양한 종류의 고양이 사다리들을 개괄적으로 살펴보겠습니다. 또한 고양이 사다리들을 유형별로 분류해봅니다. 때에 따라 집사들은 사다리 1개를 만들기 위해 2개 이상의 유형을 섞거나, 건물의 정면에 서로 다른 유형의 사다리들을 배치해 고양이들이 각기 다른 방식으로 들어올 수 있도록 합니다.

1. 일반 사다리

일반 사다리는 사람이 쓰는 큰 사다리입니다. 이런 사다리는 고양이와 사람 둘 다 쓸 수 있죠.

2a. 일반 경사로

일반 경사로는 고양이의 몸에 맞는 최대 15~20센티미터 폭의 널빤지 하나로 구성된 기본 사다리입니다. 널빤지 한쪽은 땅 위에 놓고, 위로 비스듬히 올라가 발코니나 창턱에 다른 한쪽을 걸칩니다.

이 유형에서 사다리 표면이 매끄럽다면 미끄럼 방지용 자재로 잘 덮는 게 좋습니다. 예를 들어 저는 스위스 남부 티치노 주의 블레니오 밸리에 있는 산장에서 의자의 밀짚 시트들을 일반 경사로에 붙여놓은 것을 발견한 적이 있습니다. 이렇게 하면 고양이들이 마찰력을 확보하기 좋은 특별한 표면이 만들어지죠. 이 경사로에 이르려면, 고양이들은 우선 벽에서 돌출되어 계단을 이루고 있는 의자 2개를 뛰어 올라가야 합니다. 누군가 이 사다리를 본다면 만든 이가 꽤 창의적인 사람이거나, 그저 여분의 낡은 의자가 많아 솜씨 좋게 재활용한 걸 거라고 상상할 수 있을 것입니다.

appearance. Such landlords would probably not even allow

p.53 a temporary cat staircase such as the folding ladder model. Smart cat owners could avoid this difficulty by attaching ladders to balconies instead of building façades.

Key Properties *Materials*

Wood is the most popular cat ladder material. Master carpenter Ruedi Näf recommends that steps be built using wood because wood is a familiar material for cats. Animals can quickly grasp the wood with their claws if they slip. Other materials including wood substitutes, such as wood fibre boards or plastic, metal, stainless steel and glass are also occasionally

p.53 used.[42] The folding ladder type is a good example of plastic rungs that do not provide slip protection but are lightweight, thus making ladder set-up easier.

It is difficult to protect materials from natural forces that cause them to weather and age quickly. Due to their horizontal orientation, wooden steps are frequently exposed to sunlight and precipitation. They, therefore, need to be painted or oiled. Depending on the amount of wear and tear, these materials should be treated regularly. In contrast, vertical elements often still look good after many years, since their vertical orientation leads to less exposure to the elements. This is especially true in the case of vertical elements made from the wood of evergreen trees, such as spruce, pine or larch. Larch, for example, is one of the most weather-resistant cat ladder materials, and it is also one of the easiest woods to care for. It is naturally durable due to its high oil and resin content and can therefore withstand the elements without being treated. Over time, the reddish-brown wood turns grey, but this does not affect the material's strength and integrity.[43]

Scale

Cat ladders differ in height. Sometimes, a very small ladder

figs. pp. 74–5, pp. 110–11 is used to help cats reach just the ground floor of a flat, even though cats generally have no trouble jumping from the ground up to a windowsill. In Bern, most cat ladders help cats to reach second-floor flats. The structures can, however, be

42 Näf.
43 Rank.

2b. 닭장 사다리

닭장 사다리는 고양이 사다리 중에 단연 가장 흔한 유형입니다. 널빤지 한 장과 그 위에 일정 간격으로 붙인 나무 조각들로 이루어져 있죠. 이 나무 조각은 고양이의 발이 미끄러지는 것을 막아주는 데다 다양한 방식으로 붙일 수도 있습니다. 널빤지의 폭보다 길거나 짧게 할 수도 있고, 간격을 다양하게 조정할 수도 있죠. 고양이들은 비스듬한 경사로를 따라 오르내리게 되고요. 단순하면서도 대체로 제작 비용이 낮다는 점이 이 유형이 널리 쓰이게 된 확실하고도 주된 이유입니다.

그렇다 해도 이 유형 중에는 조립비 포함 500스위스프랑이 넘는 2.5미터 길이의 사다리도 있습니다. 이 사다리는 내구성이 강하고, 빨리 자라며, 대량으로만 구입할 수 있는 아코야 목으로 만들어져 있습니다. 스위스의 몇몇 고양이 집사들에게 가격은 문제가 안 되는 것이 분명합니다.

fig. pp. 164-5

닭장 사다리는 종종 다른 사물이나 다른 유형의 사다리와 함께 쓰이기도 합니다. 또 비교적 수평에 가까운 지점을 잇는 단으로 활용할 수도 있죠. 예를 들어, 어떤 사람은 저에게 나무 그네 꼭대기에서 발코니까지 닭장 사다리로 이은 독특한 사다리에 대해 이야기해준 적도 있습니다.

3. 옛날식 사다리

옛날식 사다리는 가느다란 각목 몇 개를 못으로 연결하면 끝이라 직접 만들기 쉽지만, 흔한 편은 아닙니다. 옛날식 사다리(3a)에서 발판들은 2개의 기둥에 고정되죠. 사람이 쓰는 사다리와 같은 구조이지만, 가끔 작은 크기로도 만듭니다. 변형된 형태의 경우에는 발판을 기둥 앞쪽에 대는 대신 사이에 넣기도 합니다(3b). 기둥을 한 개만 사용할 수도 있는데, 그렇게 하면 재료가 덜 들어 물리적, 시각적으로 무게감이 줄어듭니다(3c).

4. 나무 발판을 끼운 사다리

나무 발판을 끼운 사다리는 수직으로 세운 널빤지와 거기에 수평으로 끼운 발판들로 구성됩니다. 이 발판들은 고양이의 걸음 간격에 맞춰 위로 이어지죠. 흔히 쓰이는 유형은 아닙니다.

5. 계단식 사다리

계단식 사다리(5a)는 벽에 고정한 비슷한 크기의 나무판 여러 개로 구성되며 비스듬히 위쪽으로 이어집니다. 나무판이 많이 쓰이지만 항상 그런 것은 아닙니다. 취리히 주의 한 사례를 보면, 나무로 된 포도주 상자가 나무판을 대신하고 있죠. 변형된 형태의 경우, 나무 발판이 수평, 수직으로 번갈아

figs. pp. 154–5,
pp. 158–9, pp. 236–7,
pp. 246–7 designed to reach great heights.[44] The highest cat ladders
that I have found in Bern reach a third-floor flat. Given the
fact that cats are also capable of climbing tall trees, it is not
surprising that cats can reach the third floor.

Experts such as Näf agree that in order to inspire cats' con-
fidence, cat ladders must be stable: 'With tree branches, cats
can instinctively judge whether or not a branch can carry
their weight. They have no natural sense for cat ladders, so
they are very careful.'[45] Näf's most ambitious staircase de-
sign is ten metres tall. The surface below would determine
whether a cat would survive a fall from this height. A cat can
survive a five-metre fall onto grass uninjured. Näf recom-
fig. pp. 172–3 mends adding a safety device such as a net for ladders that
are located above hard ground materials. Safety-proof cat
ladders also exist that take the form of a wire mesh tunnel
through which cats move. It is also possible to surround a
cat ladder with plexiglass, as I have seen in the case of one
example in Aargau. This not only protects the cat from falling,
but it also protects the animal from the rain.

Assembly
Even high-reaching cat ladders can be attached by using lad-
ders or reaching out from windows or balconies. Only rarely
is it necessary to use additional methods such as scaffolding
or a 'scissor lift'.[46]

Downward-Leading Cat Ladders
When one imagines a cat ladder, the typical image is a ladder
that leads from the ground level up to higher storeys. There
are, however, also examples of ladders simply leading down-
wards. This is the case when the cat can enter its home via a
fig. pp. 78–9 cellar shaft.

Learning about Ladders
Most cats must first undergo a process of learning how to use
their ladders. They learn through observing other cats, often
their mothers and siblings, through trial and error, as well
as through being taught.[47] Owners often take on the role of

44 Franzen.
45 Näf.
46 Personal interview with Matthis Rank,
 27 March 2019.
47 Fogle 15.

이어지기도 합니다. 이렇게 하면 발판들이 모여 한 개의 닫힌 계단을 이루게 되죠(5b).

6. 나선형 나무 계단
나선형 계단은 꽤 흔합니다. 나선형 나무 계단(6a)의 경우 보통 네 면의 각목으로 된 기둥과 거기에 고정해 고양이의 발판 역할을 하는 나무판들로 구성되죠. 가끔, 중심기둥이 원통형인 경우도 있습니다. 발판의 모양이나, 발판을 고정한 방식, 그 간격에 따라 다양한 형태가 있죠. 지지대를 단 것들도 있고(6b), 추락 방지 장치를 단 것들도 있습니다. 저는 베른에서 나무 발판들이 이어지게 만든 나선형 계단(6c)을 본 적도 있습니다.

7. 금속과 나무로 된 나선형 계단
금속과 나무로 된 나선형 계단(7a)은 같은 간격으로 고정된 나무 발판들이 금속기둥 둘레를 돌며 이어져, 고양이가 그 위를 오르내릴 수 있습니다. 발판은 여러 가지 방식으로 배치할 수 있는데 가령, 금속 기둥이 발판에 난 구멍을 통과하게 할 수도 있죠(7b). '파인라인Fineline' (7c)이라고 부르는 계단은 이런 유형의 매우 훌륭한 예입니다. 내프가 고안한 이 '파인라인'은 금속 막대로 된 기둥 4개에 부채꼴의 발판들이 달려 있는 형태입니다. 발판들을 4개의 막대 각 면에 끼우면 빈틈없는 나선형 계단을 이루게 되죠. 사다리의 길이는 조정이 가능합니다.[51]

8. 층층이 나선형 계단
사치스러워 보이는 층층이 나선형 계단은 베른에서는 좀처럼 찾아보기가 힘듭니다. 정교하게 만든 축소형 나무 계단인데, 이것 역시 내프가 개발해 특허를 낸 것입니다. 사다리 길이는 설치 장소에 맞게 조정이 가능하고요.[52] 고양이에게 최고의 등반 경험을 선사하는 디자인입니다. 다리를 거의 들지 않고도 편안하게 오르내릴 수 있으니까요.

9a. 빗물 홈통 나선형 계단
빗물 홈통 나선형 계단은 홈통을 기둥으로 활용해 그 둘레에 발판들을 붙인 사다리를 말합니다. 이 디자인은 좀처럼 눈에 띄지 않습니다. 그래서 평소 고양이 사다리에 반대하던 집주인들조차 마음이 움직일 수 있을지 모릅니다. 희망적인 것은 고양이들은 문제없이 사다리를 찾을 수 있다는 점이죠!

51 Näf.
52 Näf.

educator and train their pets. Already tiny kittens receive punishment or reward from their mothers.[48] Owners can reward successful ascents and descents with treats, for example, as kittens understand food as a reward from the experience of pursuing their natural prey.[49]

Carpenter and cat ladder builder Matthis Rank explains that his customers often carry a hungry feline outside for a first ladder ascent. The four-legged friend then easily grasps the idea to go back via the ladder. Some cat owers put food on each step, so that their pet can have edible rewards as it moves upwards. Once cats have become accustomed to their ladders, they behave as if they had never known any other way.[50]

fig. pp. 246–7 May some ladders seem ever so sophisticated, cats do not necessarily use them. I personally have seen a cat move up a third of a spiral cat staircase before it jumped onto a balcony and used vine leaves to reach the second floor. According to this cat's owner, when it rains, she even prefers the staircase.

Getting Equipped
Basic cat ladders can be purchased at pet shops. They are often customisable and sold by the metre. Carpenters' shops offer more sophisticated options that include cat ladder kits and customise them according to individual pet owners' needs. One can also go to a local carpenter's shop in one's neighbourhood. Or one can take a DIY approach and design and build the cat ladder oneself.

Typologies The following section gives a general overview of the wide
pp. 68–9 variety of cat ladders that are available. It also organises cat
figs. pp. 202–3, ladders into a series of types. In some cases, owners com-
pp. 304–5 bine two or more different types to make one cat ladder, or
figs. pp. 198–201 a single building façade will display a mix of different ladder types, each one enabling a different mode of entry.

1. Basic Ladder
The basic ladder is a full-size ladder for humans. Such ladders can be used by both, cat and owner.

48 Fogle 26.
49 Fogle 26.
50 Rank.

9b. 파이프 나선형 계단

파이프 나선형 계단은 회색의 플라스틱 파이프로 이루어져 있습니다. 나무 발판들이 파이프에 나 있는 구멍에 끼워져 있고요. 파이프와 다양한 발판들 사이 색들의 대조가 이 유형을 시각적으로 돋보이게 합니다.

이 사다리는 독일의 미술가이자 디자이너인 블라디미르 짓처Vladimir Zitzer 의 작품으로, 발판들이 12미터에 이르는 파이프 안에 끼워져 있습니다. 표면에 물결무늬를 낸 천연소나무 소재의 발판들은 너도밤나무 재질의 맞춤 못으로 고정되어 있고요. 짓처의 온라인스토어에 게재된 제품 설명에서는 가벼운 재료, 따로 구멍을 뚫을 필요가 없는 쉬운 조립, 기후에 잘 견디는 성질, 더 나아가 친환경성 같은 사다리의 주요 특징들을 강조하고 있습니다.[53]

10. 지그재그 사다리

지그재그 사다리에서 고양이들은 위로 오르기 위해, 다른 두 방향을 바라보는 발판들 사이를 교대로 움직여야 합니다. 이 유형은 그냥 세울 수가 없어, 건물 정면에 직접 부착해야 합니다(10a). 발판들의 위치는 바꿀 수도 있는데요. 가끔은 가운데와 옆(10b)에 붙이기도 합니다. 추락을 막기 위해 발판의 앞쪽과 옆쪽에 작은 나무판들을 두를 수도 있고요(10c). 저는 이런 특별한 사다리 유형을 단 한 경우에서만 보았습니다.

11. 접이식 사다리

마이케 프란츤Maike Franzen이 개발한 이 접이식 사다리는 가운데 난 구멍으로 고양이가 오를 수 있는 플라스틱 판들로 이루어져 있습니다. 밧줄이 판들을 일정 간격으로 유지해주죠. 사다리는 꼭대기, 예를 들어 발코니 난간 같은 곳에 특별한 공구 없이도 고정할 수 있습니다. 5미터 남짓의 사다리가 필요할 때 좋은 해결책이죠. 접이식 사다리의 돋보이는 특징은 건물에 영구적으로 고정할 필요가 없다는 점입니다. 접어서 언제든 들고 다닐 수 있으니까요.[54]

12. 자연물 사다리

자연물 사다리는 사다리 기능을 할 수 있는 굵은 나뭇가지나 나무의 어느 한 부위 혹은 나무 전체로 구성됩니다. 가끔은 펠트 천이나 밧줄, 주로 사이잘 (sisal) 재질의 카펫 같은 미끄럼 방지용 자재들을 덧붙이기도 하죠. 적당한 나뭇가지만 찾으면 되기 때문에 설치 과정은 쉽고 저렴합니다. 그러나 이 유형은 평균 높이에서만 사용되죠. 느슨한 나뭇가지의 경우 안정적이지 않기 때문입니다. 이 사다리는 모든 고양이 사다리 중에 가장 지속 가능하고 친환경적이기도 합니다. 오로지 자연에서 구해 재활용한 재료들만

53 Zitzer.
54 Franzen.

2a. Basic Ramp

The basic ramp is a base ladder consisting of a simple, cat-width wooden board that is approximately 15–20 centimetres wide. One end of the board rests on the ground. The board leads upwards diagonally and the other end rests on a balcony or window ledge.

It is best for this type of cat ladder with a smooth surface to be covered with a non-slip material. In the Blenio Valley, Canton of Ticino, for example, I found an alpine hut where the seats of straw chairs were attached to a basic ramp. This resulted in a particularly slip-resistant surface that is ideal for cats to create traction. To reach this basic ramp, cats must first jump onto two chairs that are offset from the wall and thus form steps. One can imagine that either quite a creative person built this ladder, or just someone who had old chairs to spare and who recycled them skilfully.

2b. Chicken Ladder

The chicken ladder is by far the most popular type of cat ladder. It consists of a low plank onto which wooden slats are mounted at regular intervals. These slats prevent cats' paws from slipping and can be attached in a variety of ways. They can be longer or shorter than the board, and the space between pieces can be larger or smaller. Cats ascend and descend along a sloped incline. The simple, often cost-effective mode of construction is clearly a key reason for this type of ladder's wide-spread use.

Having said that, there is a 2.5 metre-long cat ladder in this category that costs more than 500 Swiss Francs, including assembly. It is made of durable, fast-growing, abundantly available Accoya wood. Apparently no price is too high for some Swiss cat owners.

fig. pp. 164–5

The chicken ladder is often combined with other objects and ladder types. It can be used as an extension platform for more horizontal phases of the ascent. One person told me, for example, about a ladder that consisted of a chicken ladder that leads up to a balcony on top of a wooden swing.

사용하니까요.

figs. pp. 160-5,
pp. 200-1, pp. 304-5 나무와 닭장 사다리 유형들이 함께 쓰인 사례는 곧잘 볼 수가 있습니다. 어느 집사 한 분은 자기네 고양이가 두 유형을 섞는 아이디어를 알려주었다고 하더군요. 고양이가 아직 어렸을 때 밤나무 위에 서서 발코니를 바라본 채 간절히 앞뒤만 보더라는 것입니다. 감히 뛰어 건너지 못했던 것이죠. 집사는 DIY 공구점에서 긴 널빤지 한 장을 샀고, 고양이는 비로소 그 간극을 넘을 수 있었습니다.

고양이 사다리의 이러한 기본 유형들 외에도 여러 변형된 형태들을 찾아볼 수 있습니다.

출입구와
쉬는곳 우리의 네발 달린 친구들은 여러 가지 다른 경로로 건물에 들어올 수 있습니다. 대개는 창문에 설치된 고양이 문을 사용하죠. 단, 고양이 문에 마이크로칩이나 목걸이 인식표와 같은 전자 식별 시스템이 없다면, 그 고양이만 집으로 들어오는 게 아니라, 온갖 고양이들과 다른 작은 동물들까지 들어올 위험이 있습니다.[55]

노르웨이의 시골 지역에는 헛간의 나무문에 톱으로 구멍을 뚫어 그리로 고양이가 들어오게 하는 전통도 있습니다.[56] 그러나 베른에서는 그렇게 하는 것을 본 적은 없습니다.

figs. pp. 76-7, pp. 94-5,
pp. 112-3, pp. 202-5 가끔 고양이들은 집사가 문을 열어주기를 기다리는 동안 창턱에 앉아 있어야 합니다. 그래서 어떤 집사들은 좀 더 넓은 곳에서 편안하게 쉴 수 figs. pp. 134-5, pp. 174-5,
pp. 200-1, pp. 278-81 있도록 나무판들을 덧붙이기도 합니다. 가끔은 현관이 쉬는 곳이 되기도 하고요. 일부에서는 고양이 사다리와 그 주위를 더 안락하게 하기 위해 모피나 figs. pp. 72-3, pp. 80-1,
pp. 190-1, pp. 310-11 쿠션으로 안을 대거나, 아예 작은 집을 만들어주기도 합니다.

고양이 사다리들은 보통 건물 정면에 고정하거나 편지함, 창턱, 문틀, 빗물 홈통, 울타리나 발코니 같은 부속물에 고정합니다. 개중에는 지붕이나 건물 가까이 있는 나무에 고정하는 경우도 있고, 그냥 세워두기도 합니다.

figs. pp. 126-33,
pp. 302-3 종종 지붕이 잠시 머무는 대기 장소 역할을 하기도 합니다. 몇몇 경우, 고양이들은 우선 지붕으로 올라간 다음 거기에서부터 사다리를 사용하죠. 이런 다단계 배치로 고양이는 꽤 높은 곳까지 도달할 수 있습니다.

고양이 사다리가 건물의 일부와 가까운 사물들, 가령 편지함이나 지붕 fig. pp. 278-9 사이를 잇는 연결 장치가 될 수도 있습니다. 한 가지 예로, 짧은 사다리를 올라가 현관문 위의 작은 지붕 위로 뛰어오르게 되어 있는 사다리도 있습니다.

figs. pp. 268-71 때때로 고양이 사다리는 여러 층을 잇는 계단들처럼 중간중간 단이 있는 몇 부분으로 나누어지기도 합니다. 이 경우 고양이는 집에 도착하기까지 몇 차례 방향을 바꾸어야 하죠.

높은 곳에 오르려는 고양이들을 위해 가능한 방법들이 이처럼 무수히

55 Schellartz.
56 Langnes 84-90.

3. Conventional Ladder

Since it only involves nailing together several thin pieces of wood, the conventional ladder is easy to make oneself yet very rarely seen. With the conventional ladder (3a), steps are attached to two vertical wooden elements. This is the same construction as is used for a ladder for humans, but sometimes at a smaller scale. In the case of certain variants, the horizontal elements are placed between the vertical elements, as opposed to being attached on the front of them (3b). It is also possible to use a single vertical element, thereby using less material and reducing both physical and visual weight (3c).

4. Ladder with Inserted Wooden Steps

The ladder with inserted wooden steps consists of a vertically-oriented wooden board into which horizontal wooden elements are inserted. These steps are placed one above the other at the interval of a cat's step. This model is rarely used.

5. Step Ladder

The step ladder (5a) consists of a sequence of similar-sized pieces of wood mounted directly on a wall that lead upwards diagonally. They are often, but not always made of wood. In the case of one example from the Canton of Zurich, wooden wine boxes replace the pieces of wood. In the case of some variants, the wooden steps alternate with vertical elements. Thus, the steps form a single, closed staircase (5b).

6. Wooden Spiral Staircase

Spiral staircases are quite common. The wooden spiral staircase (6a) consists of a vertical wooden post, almost always four-sided, onto which wooden boards are mounted that serve as steps that the cat can use for climbing. Occasionally, the central vertical element is round. There are variations that have differently shaped steps, different approaches to mounting the steps, and different intervals between steps. Some have support brackets (6b) and others protect against potential cat falls. I have also seen one spiral staircase cat ladder in Bern made from connected wooden steps (6c).

figs. pp. 250–3,
pp. 268–71, pp. 298–301

figs. pp. 104–7,
pp. 216–19, pp. 296–7

figs. pp. 112–13,
pp. 178–9
많아 보이는 가운데, 사람들의 흥미로운 패턴들도 종종 관찰됩니다. 특정 주택가에서 특별한 유형의 고양이 사다리를 선호하는 경우가 있다는 거죠. 예를 들어, 무리펠트 구역에서는 비슷해 보이는 몇몇 건물들에서 똑같이 편지함에 설치한 고양이 사다리들을 발견했습니다. 브라이튼레인 구역의 정면이 비슷한 몇몇 건물들에도 고양이 사다리를 설치한 형태가 똑같았고요. 그곳에서는 특정한 크기와 성향의 고양이 사다리들 몇 개가 언제나 현관문 가까이에 놓여 있었습니다.

결론 베른의 고양이 사다리 문화에 대한 이 보고서는 단지 집사들의 관심이나 독창성을 보여주려는 것이 아닙니다. 베른에 있는 동네들의 사회적 구조를 통찰할 수 있는 계기를 제시하려고 합니다. 동네에는 건물들, 앞마당과 뒷마당, 공공 공간의 사물들, 주위 환경, 그리고 당연히 공간에 사는 사람들도 있습니다. 또 반핵 깃발이나 화분으로 바뀐 욕조, 정원용 도구, 낙서, 어린이용 장난감, 건물 장식들, 자전거, 무료 나눔용 중고 물품들, 크리스마스 장식들, 무엇보다 베른 시의 파란색 휴지통 같은 특정 요소들이 반복해서 나타납니다. 여러분은 심지어 베른에서 야자수를 발견할 수도 있습니다!

고양이 사다리는 임시적이며, 계속해서 변화하는 현상입니다. 새로운 고양이 사다리가 나타나고, 오래된 사다리는 사라지죠. 연속성과 변화가 한데 섞여 있는 이런 모습은 스위스 수도의 문화적 특징처럼 보입니다. 이러한 특징을 책으로 기록함으로써, 스위스 고양이 사다리의 문화유산이 유지되어, 다음 세대로 전해지게 됩니다.

이 책의 목적은 베른에 있는 고양이 사다리의 최신 경향을 살펴보는 것이 아닙니다. 그 대신 사다리들의 넓고 다양한 시각적 특성과 구조, 고양이 사다리가 만들어내는 분위기, 주변에 미치는 영향을 보여주고자 했습니다.

고양이 사다리 사진은 온라인에서도 많이 볼 수 있지만, 이 주제에 대한 포괄적인 문서 기록은 현재까지 나온 적이 없습니다. 고양이 사다리 문화에 대한 신뢰할 만한 연구가 필요한 때입니다. 이 출판물은 그 간극을 메우고자 합니다.

참고 문헌 ABBT, IMELDA. 〈노인 요양시설의 동물들: 기르는 것의 가능성과 한계〉, IEMT, 콘라드 로렌츠 위원회, 인간과 동물의 관계에 대한 학제 간 연구위원회, 1991.

BARRELET, DENIS, and WILLI EGLOFF. 〈새 저작권. 저작권 및 관련 권리에 관한 연방법률 논평〉, 3권, Stämpfli, 2008.

BENECKE, NORBERT. 〈사람과 반려동물: 그 천년의 관계에 대한 이야기〉, Theiss, 1994.

BERGLER, REINHOLD. 〈사람과 고양이: 문화−감정−성격〉, Deutscher Instituts-Verlag 1994.

7. Metal Wood Spiral Staircase

The metal wood spiral staircase (7a) consists of wooden steps installed at equal intervals that rotate around a vertical metal element and on which the cat can ascent and decent. The steps can be arranged in many different ways. For example, the vertical piece of metal can pass through a hole in the steps (7b). The metal wood spiral staircase known as the 'Fineline' (7c) is a particularly sublime example of this type of cat ladder. Created by Näf, the 'Fineline' is defined by four vertical metal rods onto which a series of fan-shaped steps are mounted. The steps are mounted on each side of the four rods in sequence, thus creating a closed spiral staircase. The ladder length is adjustable.[51]

8. Step Spiral Staircase

The extravagant-looking step spiral staircase is seldom found in Bern. It is a finely crafted miniature wooden staircase that was also developed and patented by Näf. The ladder length can be adjusted to suit particular locations.[52] Its design provides the ultimate feline climbing experience: barely lifting its legs, the cat comfortably makes its way up and down.

9a. Drainpipe Spiral Staircase

The drainpipe spiral staircase is defined by a drainpipe that forms a main vertical element around which steps are placed. This design is so discreet: it might even change the mind of landlords who normally are against cat ladders. Hopefully the cats can still find them!

9b. Tubular Spiral Staircase

The tubular spiral staircase consists of a grey plastic tube. Wooden steps are inserted into holes in the tubes. The contrast in colour between the tube and the different steps makes this model stand out visually.

This ladder is the creation of German artist and designer Vladimir Zitzer. Steps are inserted into tubes measuring up to 12 metres long. The corrugated steps are made of natural pine wood. They are fastened using dowels made of

1 Näf.
2 Näf.

베른 시 베른역사박물관 상설전 〈석기시대, 켈트족 시대, 로마시대〉

CHATELAIN, CLAUDE. '고양이 사다리를 둘러싼 불협화음'. Berner Zeitung, 2015년 10월
13일, bernerzeitung.ch, 2016년 6월 10일 접속.

DAHL, KIERAN. '고양이 사다리가 가득한 스위스의 도시. 한 사진작가가 포착한 베른의 절충적
이고 매력적인 고양이 구조물들'. Atlas Obscura, 2019년 6월 3일, www.atlasob-
scura.com/articles/cat-ladders, 2019년 6월 6일 접속.

DE BAERDEMAEKER, ANDRÉ. 〈궁지에 몰린 정원의 새들〉, NRC Handelsblad [암스테르담],
2018년 2월, 24-25쪽.

FALK, ANDREAS. '상속법: 동물에 대한 상속도 가능할까?' Erbmanufaktur, erbmanu-
faktur.de/erbrecht-koennen-tiere-erben, 2013년 6월 19일 접속.

FOGLE, BRUCE. 〈자연스런 고양이 키우기 : 교육, 돌봄, 먹이주기, 놀이, 건강〉. BLV, 1999.

FRANZEN, MAIKE. '자주 하는 질문들', Faltkatzenleiter, falt-katzenleiter.de. 2017
년 4월 4일 접속.

GELD, PHIL. '우리도 고양이 사다리를 설치할 수 있을까?' 20분, 2014년 8월 6일, 20.min.
ch. 2019년 3월 15일 접속.

GESELLSCHAFT FÜR SCHWEIZERISCHE KUNSTGESCHICHTE (스위스 미술사협회). 〈INSA:
근대 스위스 건축 목록 1850-1920〉 2권, Orell Füssli, 1986, 408-438쪽.

GRANDERSON, DANIEL. '반려동물을 사람처럼 대하는 경향도 "다 태우는" 암트랙', Pack-
aged Facts, 2016년 2월 22일, packagedfacts.com, 2016년 6월 10일 접속.

JUTRAS, LISAN. '의인관에 잘못이랄 게 없는 이유', The Globe and Mail, 2013년 8월 2일,
theglobeandmail.com, 2016년 6월 1일 접속.

〈고양이 케디(KEDI)〉, Ceyda Torun 감독, 2016.

LANGNES, MATS. 〈건축사에서의 구멍 하나〉, Syn og Segn. 3권, 2015.

LEYHAUSEN, PAUL. 〈고양이, 행동 과학〉, Parey, 1979.

MACCIACCHINI, SANDRO, and REINHARD OERTLI. 〈저작권법(URG). 저작권과 저작인접
권에 관한 연방법. EU 법, 독일 법, 국제 조약 및 국제 법률 발전에 대한 전망〉, SHK – '스탬
플리 핸드북 시리즈' 2권, Stämpfli, 2012.

MAYSENHÖLDER, FABIAN. '크리오닉: 더 나은 시대를 위한 냉동 "영생은 가능하다"', 2011년
1월 22일, n-tv.de/wissen. 2018년 6월 19일 접속.

NÄF, RUEDI. '고양이의 계단', Katzentreppe Info, https://web.archive.org/
web/20181023080331/http://www.katzentreppe.info:80/, 2016년 6월 10
일 접속.

PONSTINGL, JONATHAN. '기후 위기 가해자로서의 반려동물', Der Bund, 2017년 8월 7일,
derbund.ch, 2018년 6월 19일 접속.

SCHÄR, ROSEMARIE. 〈집 고양이의 생활방식과 요구사항들〉, Ulmer, 2003.

SCHELLARTZ, MICHEL, '고양이 문을 위한 마이크로칩', Katzenklappen-Infos,
https://www.katzenklappen-infos.de/mikrochips-fuer-katzenklappen/
#more-135, 2019년 7월 27일 접속.

TURNER, DENNIS C., and P. P. G. BATESON. 〈집 고양이: 그 행동의 생물학〉, Cambridge
University Press, 2014.

TURNER, DENNIS C. 〈인간과 고양이의 관계 : 윤리학적, 심리학적 측면〉, Gustav
Fischer Verlag, 1995.

ZITZER, VLADIMIR. '캣트립', Cattrip, www.cattrip.de, 2019년 6월 6일 접속.

beech. The descriptions on Zitzer's online store emphasise the ladder's key features, such as lightweight material, simple assembly without a need for drilling as well as long-lasting weather resistance and, by extension, eco-friendliness.[53]

10. Zigzag Ladder

With the zigzag ladder, cats alternate between steps facing in two directions to climb upwards. This model is not free-standing: it must be directly attached to a façade (10a). The position of the steps is handled differently: Sometimes the steps are positioned in the middle and at the side (10b). Little wooden boards can also be attached to the front and the side of the steps in order to protect cats from falling (10c). I have only seen this particular ladder type on one occasion.

11. Folding Ladder

Developed by Maike Franzen, the folding ladder consists of plastic discs with holes in their centres through which cats can climb. The ropes keep the discs in place at regular intervals. The ladder can be attached at the top, for example to a balcony railing, without any special tools. It's a good solution for ladders that need to be five metres high or taller. The folding ladder's distinguishing feature is that it does not need to be permanently attached to buildings. It can be folded up or taken away at any time.[54]

12. Natural Ladder

The natural ladder consists of branches, tree parts or whole trees that function as climbing aids. Sometimes, non-slip materials are added to these elements, such as felt, rope or carpets, often made of Sisal. The construction process is simple and inexpensive, since it's just a question of finding the right tree branch. This model should, however, only be used for climbing to moderate heights, since loose branches can be unstable. It is also the most sustainable and ecological model of all the cat ladders, since only natural, recycled materials are used.

53 Zitzer.
54 Franzen.

figs. pp. 160–5,
pp. 200–1, pp. 304–5 It is not uncommon to see combinations of the tree and chicken ladder models. One cat owner said that her pet gave her the idea to mix the two models. When her cat, still a very small kitten, looked longingly back and forth from a chestnut tree to the balcony yet didn't dare to jump, the owner purchased a long wooden slat at a DIY warehouse. Her cat could now bridge the distance.

In addition to the basic cat ladder types, many additional variants can be found.

Entryways and Rest Stops Our four-legged friends can enter flats in many different ways. They often use cat flaps that are added to windows. When cat flaps aren't equipped with an electronic identification system, such as a microchip or a collar identification device, there is a risk that not only one's own four-legged friend will gain entry to the flat, but also a whole range of cats and other small animals.[55]

In the Norwegian countryside there is a tradition of sawing a hole into the wooden door of a barn, through which cats can slip.[56] I have never seen this approach taken in Bern.

Sometimes cats have to sit on windowsills while they wait
figs. pp. 76–7, pp. 94–5,
pp. 112–3, pp. 202–5
figs. pp. 134–5, pp. 174–5,
pp. 200–1, pp. 278–81
figs. pp. 72–3, pp. 80–1,
pp. 190–1, pp. 310–11 for their owners to open the window for them. In other cases owners add wooden elements to create larger, more comfortable waiting areas. Occasionally, porches also become waiting areas. Some cat ladders and adjoining areas are lined with furs and cushions or have small houses in order to create additional comfort.

Cat ladders are usually attached to building façades or accessories such as letterboxes, windowsills, door frames, drainpipes, fences and balconies. They can also attach to roofs or trees that are close to buildings, while others are freestanding.

figs. pp. 126–33,
pp. 302–3 Roofs often serve as stopovers. In some cases, a cat first climbs onto a roof from which it ascends up a ladder. These multi-phase arrangements allow cats to reach considerable heights.

fig. pp. 278–9 Cat ladders can also serve as connecting devices between different parts of a building and nearby objects, such as

55 Schellartz.
56 Langnes 84–90.

mailboxes or roofs. There is an example of a short ladder that allows cats to climb upwards and then jump onto a small roof that covers a front door.

Sometimes cat ladders are broken up into several sections figs. pp. 268–71 that are punctuated by platforms resembling multi-storey staircases. In this case, the cat must switch directions several times before reaching the flat.

While possibilities for cats who are willing to climb are figs. pp. 250–3, pp. 268–71, pp. 298–301 seemingly endless, an interesting human pattern can often be observed: in a given residential area a particular type of figs. pp. 104–7, pp. 216–19, pp. 296–7 cat ladder is often preferred. In the Murifeld area, for example, cat ladders attached to letterboxes are found on sev-figs. pp. 112–13, pp. 178–9 eral similar looking buildings. Several similar façades in the Breitenrain neighbourhood also have the same type of cat ladder arrangement. There, several cat ladders of a particular size and orientation are always located close to doors.

Conclusion This portrait of Bernese cat ladder culture is not just about showcasing cat owners' care and ingenuity. It also offers insight into the social fabric of Bernese neighbourhoods, including buildings, front and backyards, objects in public spaces, surrounding environments, and, of course, the people that live in these spaces. Certain elements appear repeatedly, including anti-nuclear flags, bathtubs converted into planters, garden tools, graffiti, children's toys, building decorations, bicycles, old objects offered for free, Christmas decorations, and, above all, the blue City of Bern garbage bags. You can even find palm trees in Bern!

Cat ladders are an ephemeral, ever-changing phenomenon. New cat ladders arrive. Old cat ladders are taken away. This mixture of continuity and change seems to be characteristic of the Swiss capital's culture. By documenting this in a book, the cultural heritage of Swiss cat ladders is maintained and passed on to future generations.

This book does not aim to provide a comprehensive overview of cat ladders in Bern. Instead, it reflects the widely varying visual character and construction, the atmosphere created by the cat ladders, and the ladders' effect on their surroundings.

While there are many pictures of cat ladders available online, no comprehensive written documentation about this subject has been realised to-date. There is a need for a definitive study of cat ladder culture. This publication aims to bridge this gap.

Bibliography ABBT, IMELDA. *Tiere im Altersheim: Möglichkeiten und Grenzen ihrer Haltung.* IEMT, Konrad Lorenz Kuratorium, Institut für interdisziplinäre Erforschung der Mensch-Tier-Beziehung, 1991.

BARRELET, DENIS, and WILLI EGLOFF. *Das neue Urheberrecht. Kommentar zum Bundesgesetz über das Urheberrecht und verwandte Schutzrechte.* Vol. 3, Stämpfli, 2008.

BENECKE, NORBERT. *Der Mensch und seine Haustiere: die Geschichte einer jahrtausendealten Beziehung.* Theiss, 1994.

BERGLER, REINHOLD. *Mensch und Katze: Kultur–Gefühl–Persönlichkeit.* Deutscher Instituts-Verlag, 1994.

Steinzeit, Kelten, Römer, Permanent exhibition, Bernisches Historisches Museum, City of Bern.

CHATELAIN, CLAUDE. 'Katzenjammer über die Katzenleiter'. Berner Zeitung, 13 October 2015, bernerzeitung.ch. Accessed 10 June 2016.

DAHL, KIERAN. 'The Swiss City That's Full of Cat Ladders. A photographer captured Bern's eclectic and charming feline structures'. Atlas Obscura, 3 June 2019, www.atlasobscura.com/articles/cat-ladders. Accessed 6 June 2019.

DE BAERDEMAEKER, ANDRÉ. 'Tuinvogel met rug tegen de muur'. NRC *Handelsblad* [Amsterdam], 24–25 February 2018, pp. 24–25.

FALK, ANDREAS. 'Erbrecht: Können Tiere erben?'. *Erbmanufaktur,* erbmanufaktur.de/erbrecht-koennen-tiere-erben. Accessed 19 June 2018.

FOGLE, BRUCE. *Naturgemässe Katzenhaltung: Erziehung, Pflege, Fütterung, Spiele, Gesundheit.* BLV, 1999.

FRANZEN, MAIKE. 'Häufige Fragen'. *Faltkatzenleiter,* falt-katzenleiter.de. Accessed 4 April 2017.

GELD, PHIL. 'Dürfen wir eine Katzenleiter installieren?'. *20 Minuten,* 6 August 2014, 20mln.ch. Accessed 15 March 2019.

GESELLSCHAFT FÜR SCHWEIZERISCHE KUNSTGESCHICHTE. *INSA: Inventar der neueren Schweizer Architektur 1850–1920.* Vol. 2, Orell Füssli, 1986, pp. 408–438.

GRANDERSON, DANIEL. 'Amtrak "all aboard" pet humanization trend'. *Packaged Facts,* 22 February 2016, packagedfacts.com. Accessed 10 June 2016.

JUTRAS, LISAN. 'Why there's nothing wrong with anthropomorphism'. *The Globe and Mail,* 2 August 2013, theglobeandmail.com. Accessed 1 June 2016.

Kedi. Directed by Ceyda Torun, 2016.

LANGNES, MATS. 'Eit hol i bygningshistoria'. *Syn og Segn*. Vol. 3, 2015.

LEYHAUSEN, PAUL. *Katzen, eine Verhaltenskunde*. Parey, 1979.

MACCIACCHINI, SANDRO, and REINHARD OERTLI. *Urheberrechtsgesetz* (URG). *Bundesgesetz über das Urheberrecht und verwandte Schutzrechte. Mit Ausblick auf EU-Recht, deutsches Recht, Staatsverträge und die internationale Rechtsentwicklung. Reihe SHK – Stämpflis Handkommentar*. Vol. 2, Stämpfli, 2012.

MAYSENHÖLDER, FABIAN. 'Kryonik: Einfrieren für bessere Zeiten "Ewiges Leben ist möglich"'. 22 January 2011, n-tv.de/wissen. Accessed 19 June 2018.

NÄF, RUEDI. 'Eine Katzentreppe'. *Katzentreppe Info*, https://web.archive.org/web/20181023080331/http://www.katzentreppe.info:80/. Accessed 10 June 2016.

PONSTINGL, JONATHAN. 'Haustiere als Klimasünder'. *Der Bund*, 7 August 2017, derbund.ch. Accessed 19 June 2018.

SCHÄR, ROSEMARIE. *Die Hauskatze Lebensweise und Ansprüche*. Ulmer, 2003.

SCHELLARTZ, MICHEL, 'Mikrochips für Katzenklappen'. *Katzenklappen-Infos*, https://www.katzenklappen-infos.de/mikrochips-fuer-katzenklappen/#more-135. Accessed 27 July 2019.

TURNER, DENNIS C., and P. P. G. BATESON. *The Domestic Cat: The Biology of its Behaviour*. Cambridge University Press, 2014.

TURNER, DENNIS C. *Die Mensch-Katze-Beziehung: ethologische und psychologische Aspekte*. Gustav Fischer Verlag, 1995.

ZITZER, VLADIMIR. 'Cattrip'. *Cattrip*, www.cattrip.de. Accessed 6 June 2019.

옮긴이의 말

빈 사다리만으로도 많은 것을 보여주는 책

책을 옮기며 가장 즐거운 순간은 역시 원서가 도착했을 때일 것 같다. 처음 PDF로 검토했던 이 책은 직접 보니 만듦새가 근사했고, 저자 슈스터 씨가 서명과 한정판 일련번호까지 보내와 더욱 소중했다. 섣불리 옮겼다가는 이 기분이 사라질까 싶어 며칠 조심히 넘겨보다 비로소 첫 장을 펼쳤다.

이 책의 신기한 점은 고양이 사다리만 가득 나오는데도 고양이를 많이 본 느낌이 든다는 것이다. 게다가 사다리의 그 '비어 있음' 때문에 발코니나 창틀, 담쟁이덩굴 등 주변의 많은 것들까지 보게 된다. 사진 속 사다리마다 고양이가 한 마리씩 앉아 있었다고 상상해보자. 과연 그 존재감 때문에 다른 것이 눈에 들어오긴 했을까?

사다리 같은 연결 장치는 그 끝이 어디로 이어지는지 자연히 보게 만드는 힘이 있다는 걸 깨닫기도 했다. 방향까지 바꾸며 길게 이어진 고양이 사다리에서 어린 시절 꼭 한 번 올라가 보던 비밀스런 계단들이나 만화 속 괴짜 과학자의 장치(알람시계가 울리면 억지로 일으켜 밥도 먹이고 옷까지 입히던 장치)가 떠올랐다.

물론 고양이의 외출을 위한 장치이지만, 집사들 역시 이 사다리들을 설치하며 어린 시절의 본능을 살짝 즐기지 않았을까? 고양이처럼 기꺼이 벽을 타고 올라갈 의향도 있었던 시기의 본능 말이다.

사진 해설을 옮기는 동안 여러 차례 눈으로 사다리를 오르내리며 고양이의 동선도 체험해보게 되었다. '비움으로써 채운다'는 것이 무엇인지 알려주려는 듯, 고요한 사물만으로 활기와 재치를 보여주는 것이 이 책의 매력이다.

나는 고양이를 기르진 않지만 고향의 어머니 댁에 고양이들이 많다. 12년 전 마당에 나타난 아기 미요는 어느덧 일가를 이루어 할머니가 되었고, 요즘은 느긋하게 창고의 대들보 위에서 야옹거리고 있다.

야외에 살다 보니 고양이들은 가끔 며칠씩 사라졌다 돌아오기도 하고, 굉장한 야성을 보여주기도 한다. 물론 대부분의 시간은 느긋하게 풀밭이나 장작더미 위에 앉아 있지만, 산에서 밭으로 날아오던 꿩을 단박에 낚아채 우리를 난감하게 만들기도 했다.

이런 이야기를 서울의 애묘인들에게 들려주면 다들 자기네 고양이도 자연이 가까운 곳에서 지내면 어땠을까 상상해보곤 했다. 친구들의 고양이가 집에만 있는 건 당연히 도심의 바깥이 너무 위험하기 때문이다. 마당은 커녕 집 앞이 바로 도로이고, 골목의 쓰레기봉투에는 먹으면 위험한 것들이 섞여 있다. 또 동물을 학대하는 일부 사람들이야말로 가장 위험한 존재이다.

우리의 도시가 이 사진 속 동네들처럼 자동차가 적고 여유 공간들이 많았다면 이 사다리들을 적용해볼 수 있었을 텐데, 하는 아쉬운 생각도

해보았다. 그러나 동물과 함께 사는 삶에 부쩍 관심이 일고 있는 요즘, 새로운 상상력을 자극하기엔 충분하지 않을까 싶다. 또 시골이나 낮은 주택들에서는 충분히 응용이 가능할 거라 생각한다.

　무엇보다 이 사랑스런 책을 발견해, 번역으로 소개할 수 있게 해준 박혜미 편집자님께 감사드린다. 책이 나오면 누구보다 반가워 할 주위의 애묘인들이 떠올라 즐거운 작업이기도 했다.

김목인

추천의 말

**조금 더
구체적인 풍경을
그려보기**

길에서 구조한 고양이와 함께 산 지 7년 차에 접어든다. 창틀에 멍하니 앉아 있는 고양이를 보고 있으면 그를 사랑하는 만큼 미안함이 커지는 것을 피할 수가 없다. 죽는 한이 있더라도 길에서 살고 싶지 않았을까. 겁이 나더라도 어디 한번 창밖으로 나서보고 싶지는 않을까. 이런 고민을 덜기 위해서는 창을 열어두고 그에게 선택권을 줄 수 있어야 하는데 매번 용기 내지 못하고 상상만 해왔다. 고양이가 자유롭게 밖과 안을 오갈 수 있는 날을 그리다 보면 지금의 내 삶을 돌아보게 되는데, 그럴 때는 어쩐지 사는 게 막막해졌다.

『스위스의 고양이 사다리』에서 들려주는 스위스의 '고양이 사다리'는 외출을 다니는 고양이가 안전히 실내와 실외를 오갈 수 있도록 창에 설치해두는 사다리다. 존재할 거로 생각해본 적 없는 물건을 하나 알게 되니 이것 덕분에 불투명했던 상상이 선명해졌다. 이전에는 막연하게 시골의 어느 전원주택으로 이사한 뒤, 창을 열어주는 정도의 게으른 꿈을 꿔왔다면 이제부터는 조금 더 구체적인 풍경을 그려볼 수 있게 된 것이다.

희망적이다. 희망이 생겼다. 이런 걸 희망이라 부르지 않으면 무엇을 희망이라 부를 수 있을까. 한껏 희망에 부푼 마음으로 언젠가 베른에 찾아가 집마다 설치된 고양이 사다리를 꼼꼼하게 들여다보고, 나의 창문 앞에도 우리 집 고양이의 보폭에 잘 맞는 사다리를 놓는 일을 그려본다. 머릿속에 잘 그려두는 것만으로 삶과의 오해를 자연스레 풀어볼 수 있을 것 같다.

박선아(작가)

**작은 등반가들을
위한 마음** 고양이가 많이 살기로 유명한 스위스의 수도 베른에는 고양이 사다리를
만들거나, 설치하거나, 바라보는 사람들이 살고 있다. 그들은 고양이를 사회
구성원으로 받아들이고 사려 깊게 자리를 내준다. 베른의 고양이 사다리들은
재료도 모양도 모두 제각각이지만 공통점이 있는데 사회 기여 사업이라는
거창한 이름표나 기업의 후원 내역이 달려 있지 않다는 점이다. 사다리를
만드는 사람들은 보통은 동네 주민이자 누군가의 가족이고, 그 구조물은
자연스럽게 사람들이 사는 집의 일부가 되어 있다.

　자신을 '고양이 사다리 연구자cat ladder researcher'라고 칭하는 사진가이자
디자이너 브리기테 슈스터가 기록한 고양이 사다리 사진들은 사진 그 자체로도
뛰어난 구성을 갖추고 있다. 그는 사다리를 강조하거나 가까이에서 찍기보다는
최대한 여러 요소들과 함께 넓은 화각으로 담았다. 벽과 바닥, 문과 손잡이,
창틀 위의 장식, 우체통, 다양한 수종의 나무, 울타리, 화분들, 빗자루와 장화,
낙서들이 고양이 사다리와 함께 하나의 풍경을 이루고 있다. 이 책을 넘기다
보면 베른이라는 도시와 그 도시를 이루고 있는 개개인의 미감을 엿볼 수 있을
것이다. 그는 아주 유머러스하고 훌륭한 거리 사진가이기도 하다.

　이렇게 인간들은 사랑하는 존재를 위해 지혜로워진다. 또는 은밀하거나
귀여워진다. 지혜롭고 은밀하며 귀여운 이 책은 작은 등반가들을 위해
사다리를 만드는 마음들을 떠올리게 한다. 살기 좋은 도시는 바로 그런
마음들이 모여 있는 도시일 것이다.

정멜멜 (사진가)

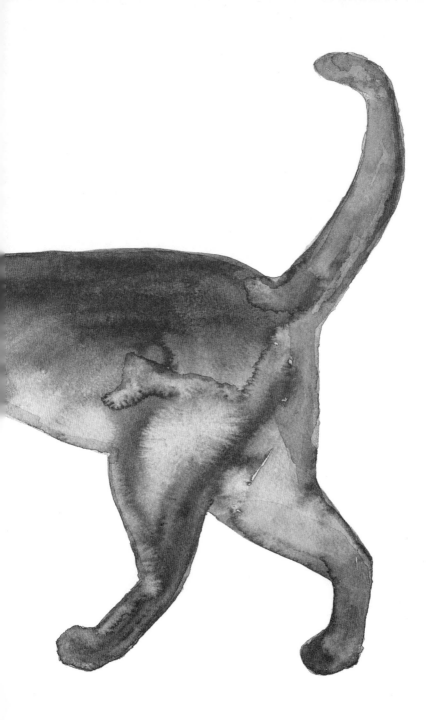

모형 스케치와 사진들

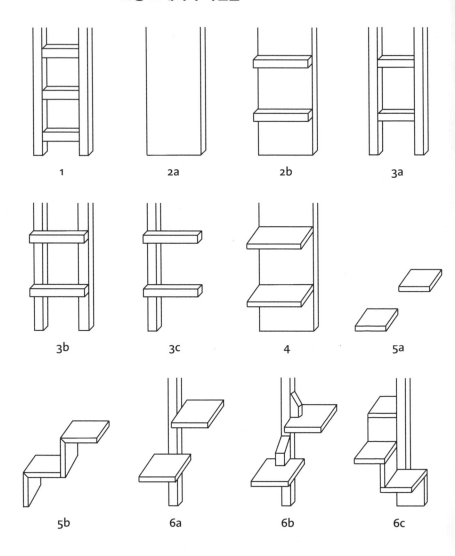

| 1 | 2a | 2b | 3a |

| 3b | 3c | 4 | 5a |

| 5b | 6a | 6b | 6c |

<div style="display:flex">
<div>

1 일반 사다리
2 a 일반 경사로 b 닭장 사다리
3 a b c 옛날식 사다리
4 나무 발판을 끼운 사다리
5 a b 계단식 사다리
6 a b c 나선형 나무 계단

</div>
<div>

7 a b c 금속과 나무로 된 나선형 계단
8 층층이 나선형 계단
9 빗물 홈통 / b 파이프 나선형 계단
10 a b c 지그재그 사다리
11 접이식 사다리
12 자연물 사다리

</div>
</div>

Model Sketches and Photographs

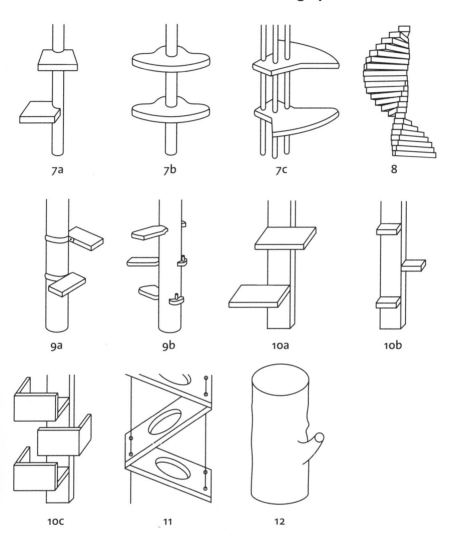

7a 7b 7c 8

9a 9b 10a 10b

10c 11 12

1	Basic Ladder	**7**	**a b c** Metal Wood Spiral Staircase
2	**a** Basic Ramp **b** Chicken Ladder	**8**	Step Spiral Staircase
3	**a b c** Conventional Ladder	**9**	**a** Drainpipe / **b** Tubular Spiral Staircase
4	Ladder with Inserted Wooden Steps	**10**	**a b c** Zigzag Ladder
5	**a b** Step Ladder	**11**	Folding Ladder
6	**a b c** Wooden Spiral Staircase	**12**	Natural Ladder

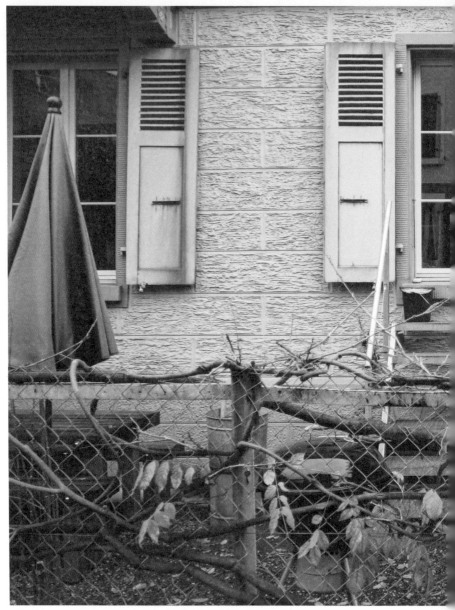

우리가 쓰는 이 사다리를 고양이들도 씁니다.

일반 사다리

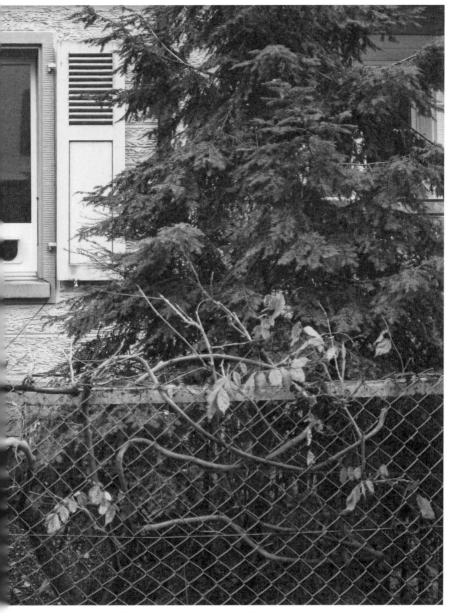

This human ladder is also used by
cats.

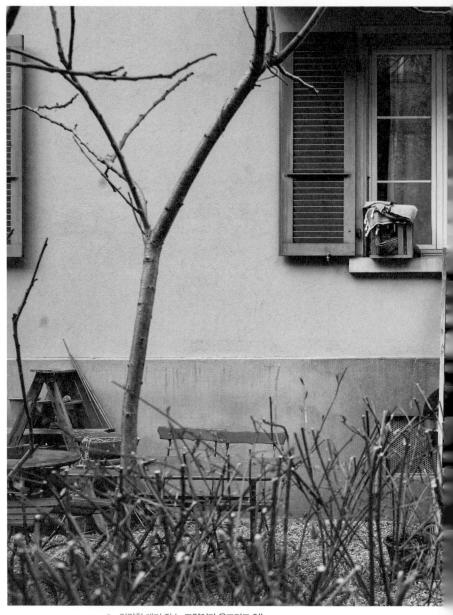

p. 48 안락한 대기 장소. 고양이가 웅크리고 있는
이 조그만 집은 궤짝 안에 천 조각을 대어
포근하게 만들어 두었습니다.

일반 사다리

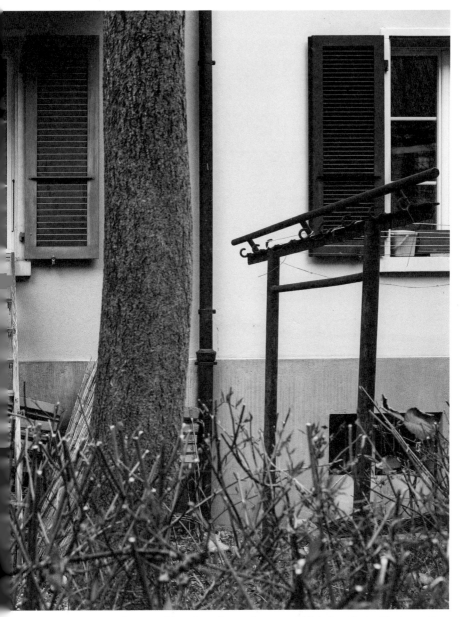

p. 55 A cosy waiting place: the cat sits in its little house made of a crate, which is furnished with pieces of cloth and made welcoming.

이런 곳에도 과연 고양이 사다리가 필요할까요? 고양이들이 이 정도 창틀을 오르내리지 못할까요? 1층에 세워둔 고양이 사다리들을 볼 때면 종종 드는 의문입니다.

일반 경사로

Is this cat ladder necessary? Is it not possible for cats to jump up and down between the ground and the windowsill? This question often arises regarding cat ladders located on the ground-floor level.

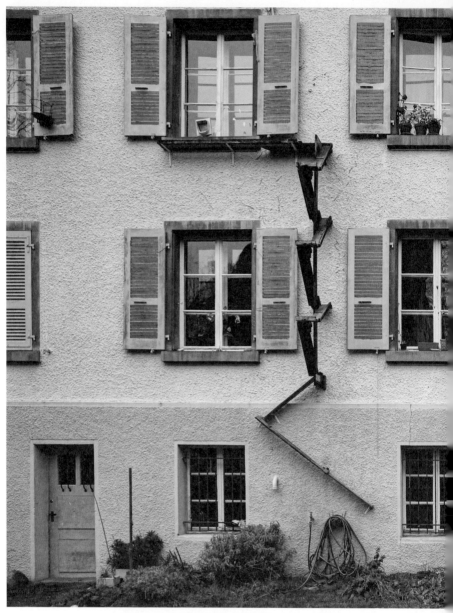

p. 48 이곳은 좀 더 높이 올라가기 위해 일반 닭장 사다리를 활용하고 있습니다. 건물 외벽의 수직 기둥을 따라 지그재그로 올라가고 있고, 제일 위쪽 창에는 넓은 나무판으로 된 대기 장소도 있네요(왼쪽). 기울기가 비교적 완만한 일반 경사로는 오른쪽에서 쓰이고 있습니다. 이 사다리는 나무 기둥에 고정되어 있고 몇 개의 지지대도 있습니다.

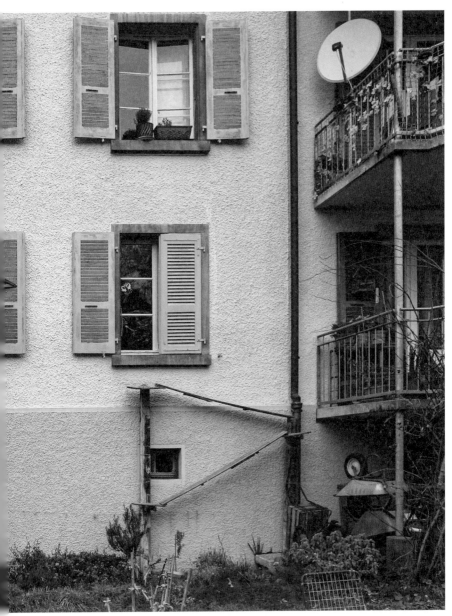

p. 55 Here a basic chicken ladder is used to achieve extra height: it zigzags upwards and is perpendicular to the wall of the building. At the top window there is a waiting area consisting of a wide wooden board (left). A basic ramp with a relatively moderate incline is used on the right. It is attached to a wooden post and has several supports.

p.38 지하실로 '내려가는' 보기 드문 고양이
사다리의 예.

닭장 사다리

p.43 A rare example of a cat ladder
leading down into a cellar.

p. 48 발판을 합성수지로 씌운 고양이 계단. 펼쳐 둔 양가죽 위에서 창이 열릴 때까지 앉아서 기다릴 수 있습니다. 장식으로는 조화와 담쟁이덩굴을 활용했네요.

닭장 사다리

p. 55 A cat staircase with steps that are covered with plastic. Sheep skins are also laid out, on which the animal can sit and wait until the window is opened. Plastic flowers and ivy are used as decorations.

Chicken Ladder

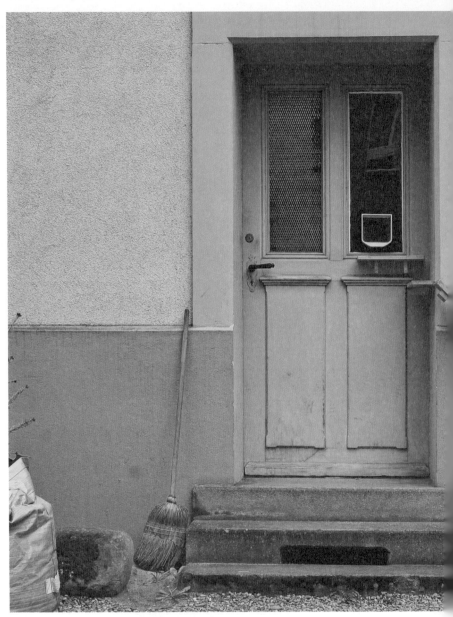

이 집의 현관에는 고양이 문이 달려 있어 우
리의 네발 달린 친구들도 정문으로 들어갈
수 있습니다.

닭장 사다리

Here, four-legged friends can enter the house through the main door, which is also equipped with a cat flap.

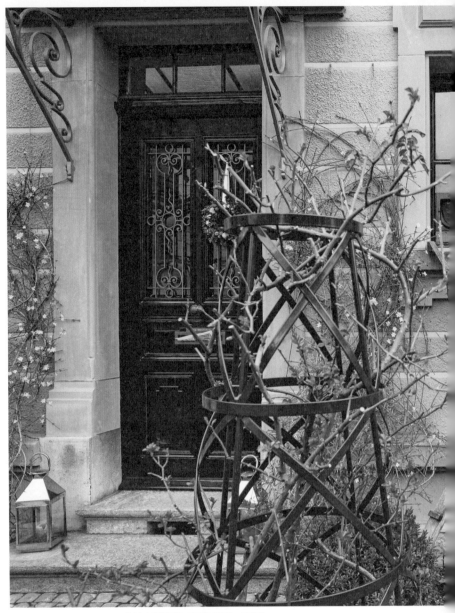

이 사다리의 좁고 가파른 구조는 고양이
문이 달린 갸름한 창과 효과적으로 어울
립니다.

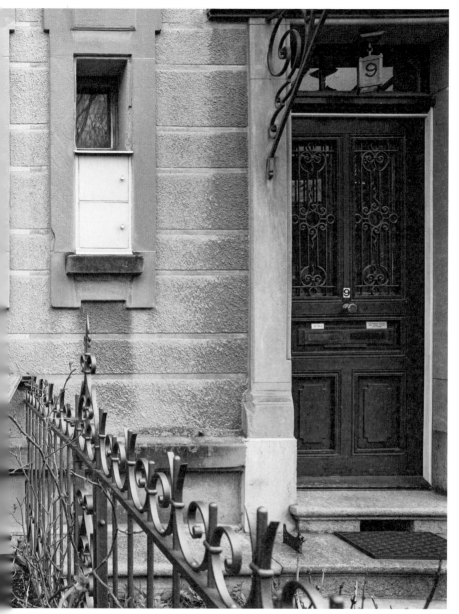

This narrow, steep structure effectively matches the slim window into which a cat flap has been inserted.

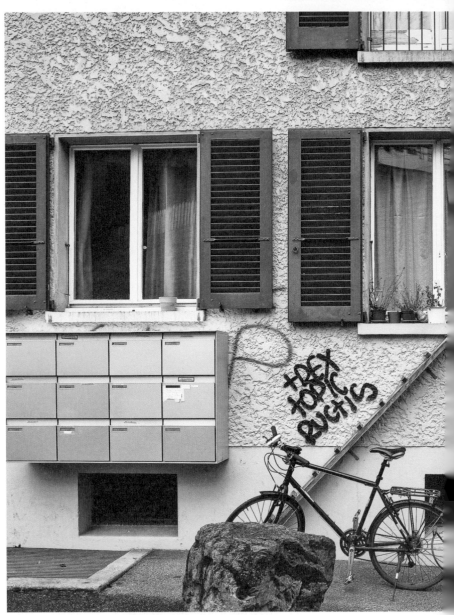

이곳의 고양이 사다리는 거의 벽에 있는 낙
서의 일부가 되었군요. 적어도 낙서꾼들이
사다리는 봐준 것 같습니다.

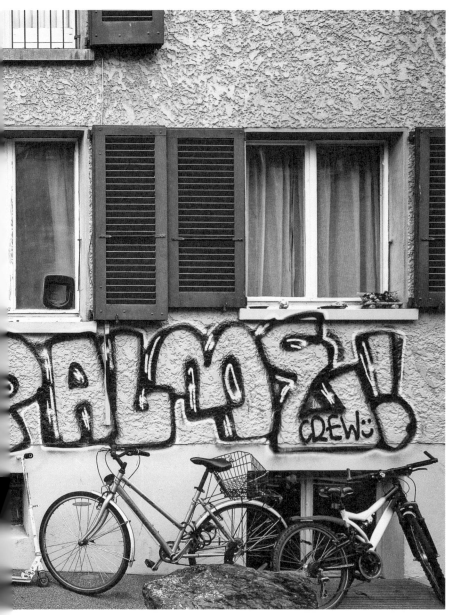

Here the cat ladder almost becomes part of the graffiti on the wall. At least the taggers have spared it.

고양이들은 사다리에 오르기 전 먼저 몇 가지 물건 위로 올라가야 합니다. 벤치와 나무 밑동, 상자 모양 중에 선택할 수 있겠군요.

닭장 사다리

Cats must first climb up onto several items before reaching the ladder.

There is a choice of bench, sawed-off tree stump or box.

Chicken Ladder

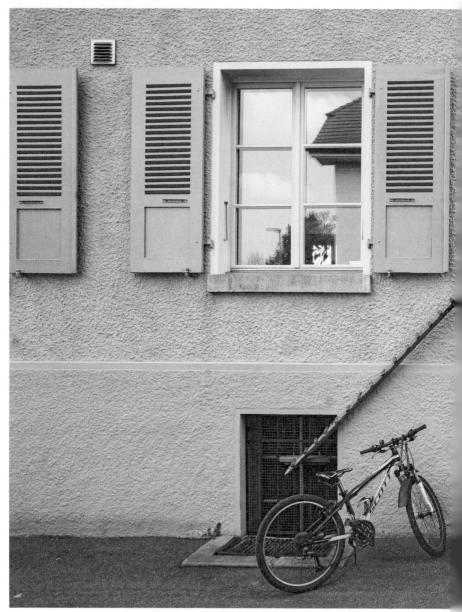

이 집의 경우 사다리는 땅에 닿아 있지 않
습니다. 부디 처음 몇 센티미터 높이는 훌쩍
뛰어 건널 수 있기를.

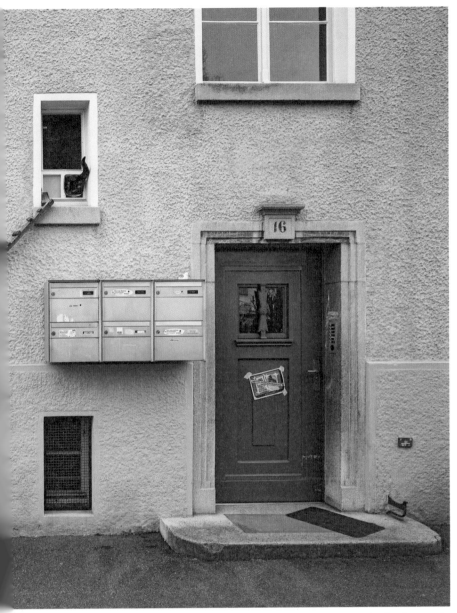

In this case the ladder does not reach the ground. Hopefully the animal can traverse the first few centimetres of height by jumping up.

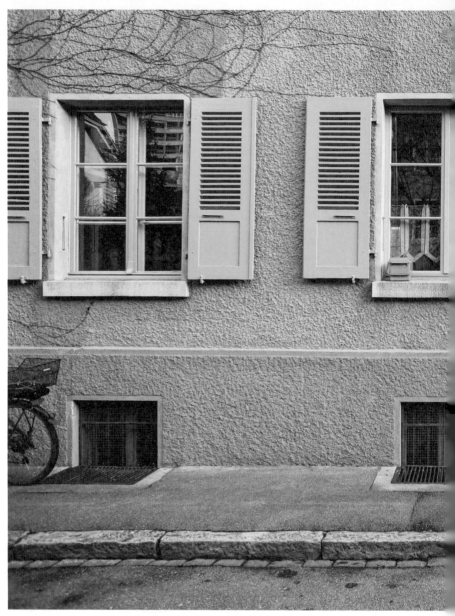

석판과 팔레트로 받쳐둔 낡고 처진 고양
이 사다리.

닭장 사다리

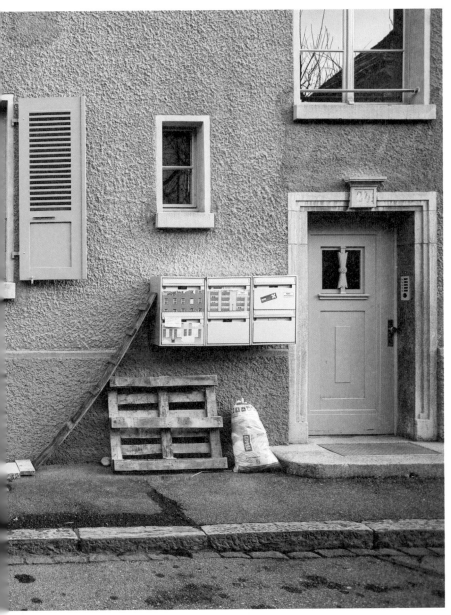

An old, sagging cat ladder support-
ed by stones and a pallet.

p.48 이곳 창틀에는 간결한 사다리 외에도 널빤
지 한 장이 붙어 있어 고양이들에게 쉴 곳을
마련해주고 있습니다.

닭장 사다리

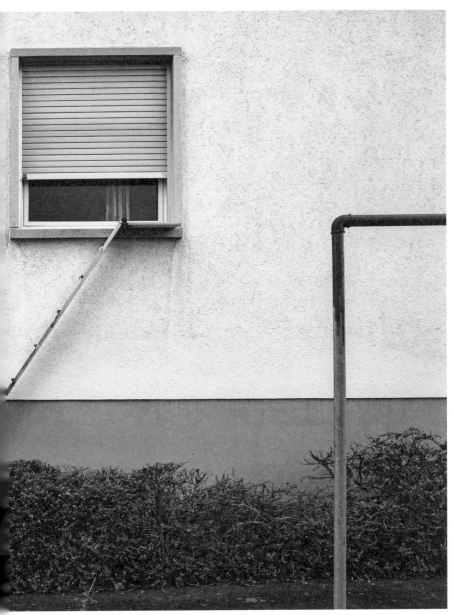

p. 55 A wooden board is attached to this windowsill, in addition to a simple cat ladder, creating a place for cats to rest.

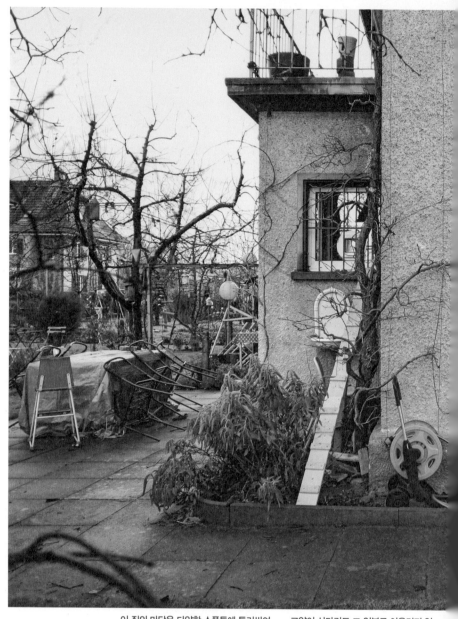

이 집의 마당은 다양한 소품들에 둘러싸여 있어 알록달록하고 생기 있어 보입니다.

고양이 사다리도 그 일부로 어우러져 있네요.

닭장 사다리

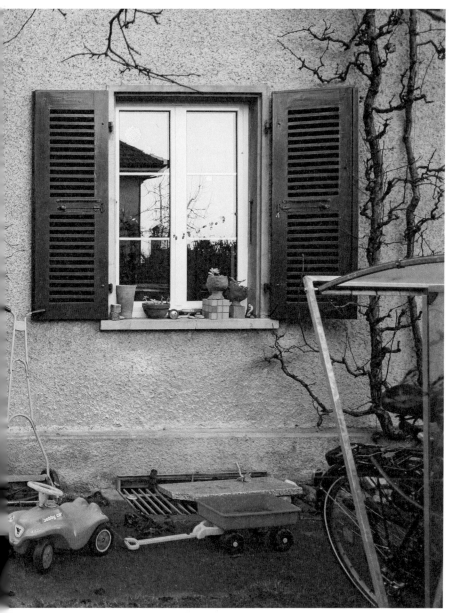

This house is surrounded by a variety of objects that make the garden colourful and lively. The cat ladder is part of this ensemble.

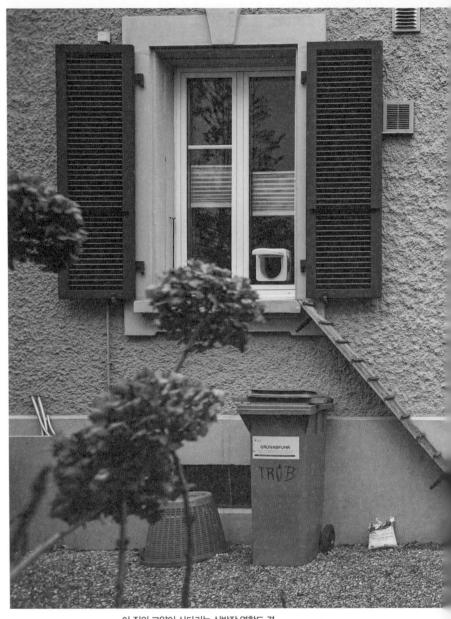

이 집의 고양이 사다리는 신발장 역할도 겸
하고 있습니다.

닭장 사다리

Here a cat ladder doubles as a shoe shelter.

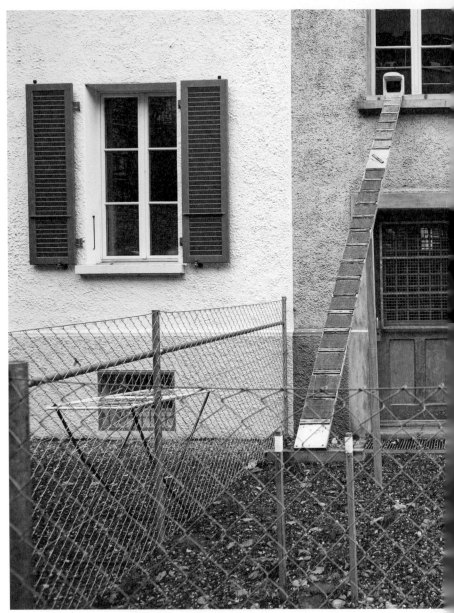

특별한 방식으로 설치한 고양이 사다리. 사다리 표면에는 지붕용 펠트 자재를 사용하고 있습니다. 하지만 벌써 몇몇 조각이 떨어져 나가 보수가 필요해 보이네요. 사다리는 울타리와 건물 사이의 간격 전체에 걸쳐져 있습니다.

닭장 사다리

A specially equipped ladder: roofing felt is used for the cat ladder surface. Some pieces have, however, already come off and are clearly in need of maintenance. The ladder spans the entire distance from fence to building.

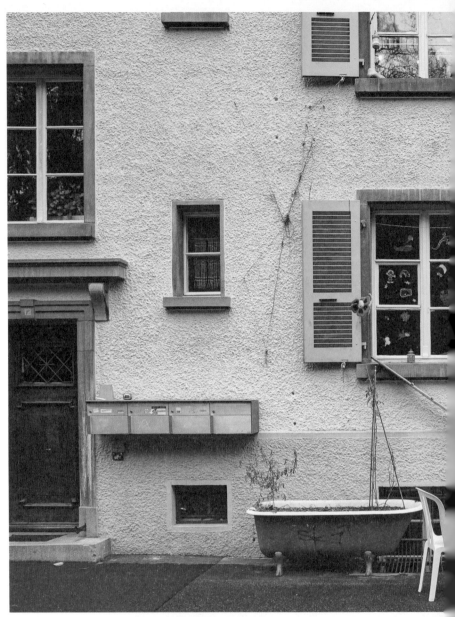

이 건물의 정면과 주변에서는 고양이 사다리 외에도 흥미로운 물건들을 많이 찾아볼 수 있습니다. 어떤 물건들은 본래의 용도대로 쓰이지 않고 있는데, 그중에는 화분처럼 흙을 채워둔 낡은 욕조도 있네요.

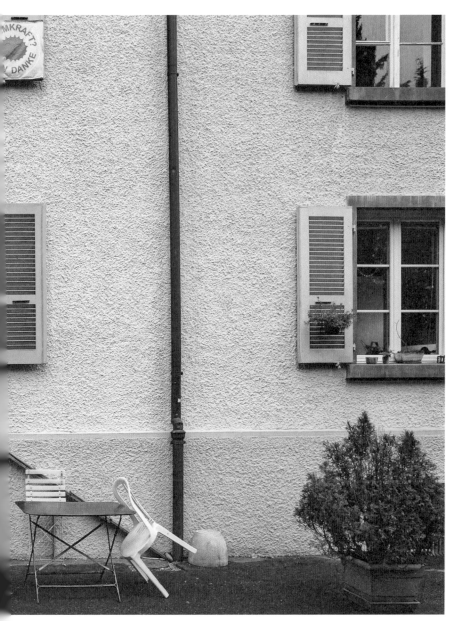

Many interesting objects can be found on and around this façade in addition to cat ladders. Some of the objects are not used for their original function, including a discarded bathtub that is filled with soil for plants.

Chicken Ladder

103

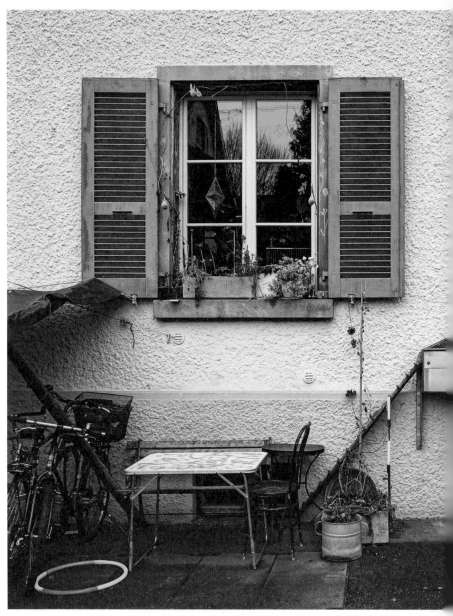

p. 48, figs. pp. 106–7, pp. 296–7 무리펠트 구역에서 흔히 볼 수 있는, 편지함 과 결합된 고양이 사다리. 이런 경우 편지함이 위로 이어지는 사다리의 지지대 역할을 합니다.

닭장 사다리

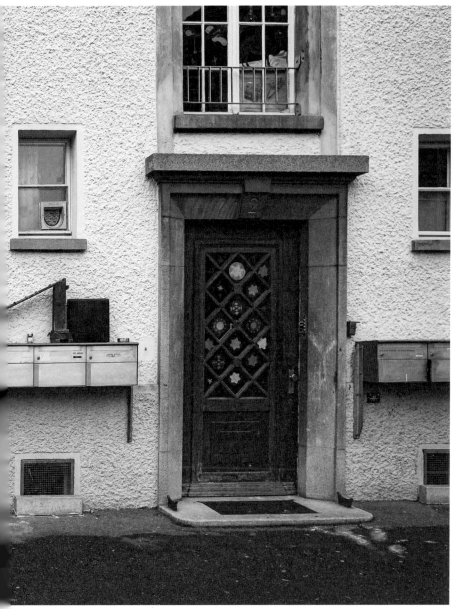

p. 57, figs. pp. 106–7,
pp. 296–7 A common sight in the Murifeld neighbourhood: a cat ladder that incorporates letterboxes. In this case the letterboxes serve as a support for the ladder as it journeys upward.

Chicken Ladder

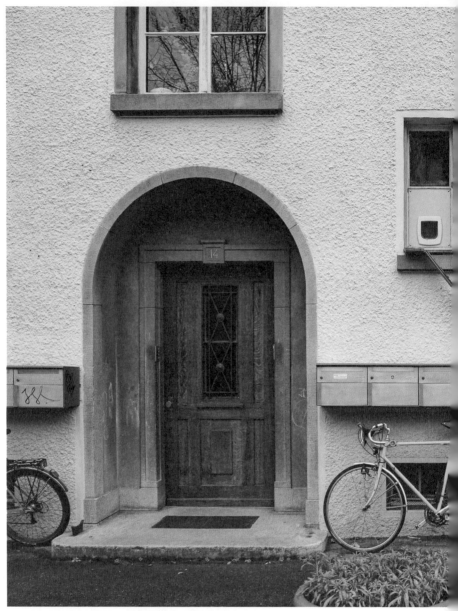

p. 48, figs. pp. 106–7,
pp. 296–7 편지함을 중간 지지대로 쓰고 있는 또 다
른 구조의 예.

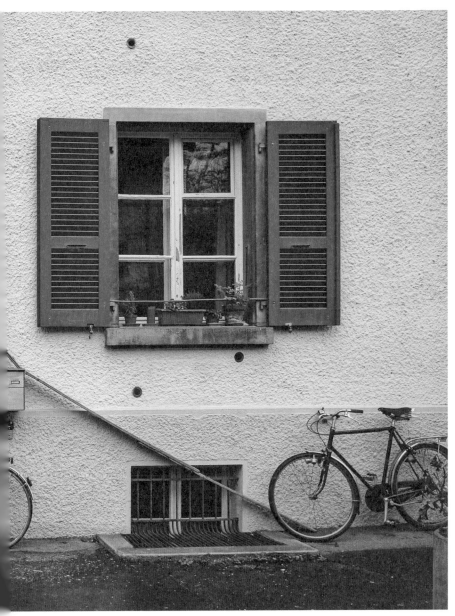

p. 57, figs. pp. 104–5, Another example of a structure
pp. 296–7 using letterboxes as intermediate
supports.

Chicken Ladder

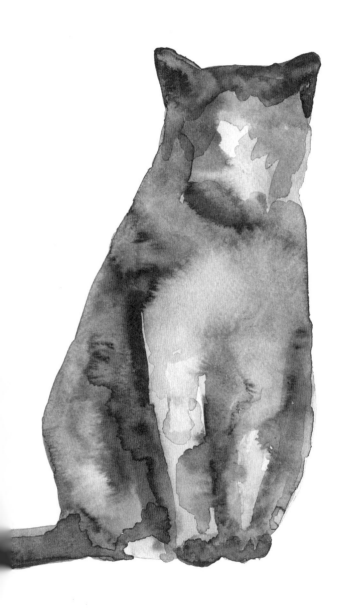

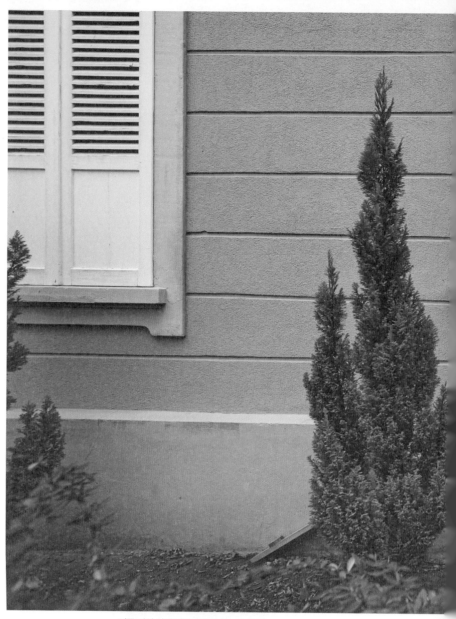

지금 거실 안에 편안히 앉아 있는 고양이는
평평한 사다리를 느긋하게 즐기며 올라왔
을 것입니다.

닭장 사다리

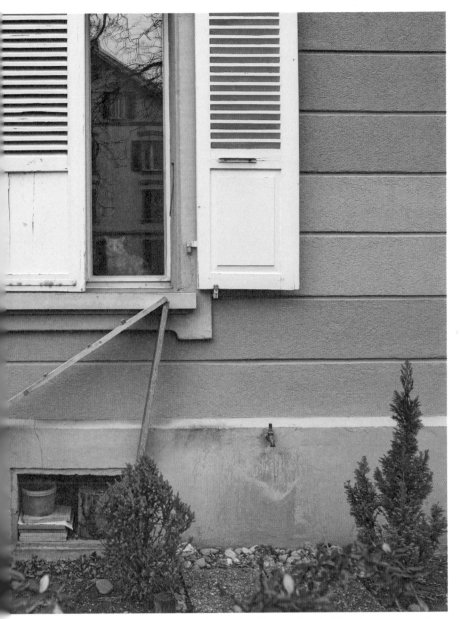

The cat, who now sits comfortably inside the living room, has probably enjoyed a leisurely ascent up a flat ladder.

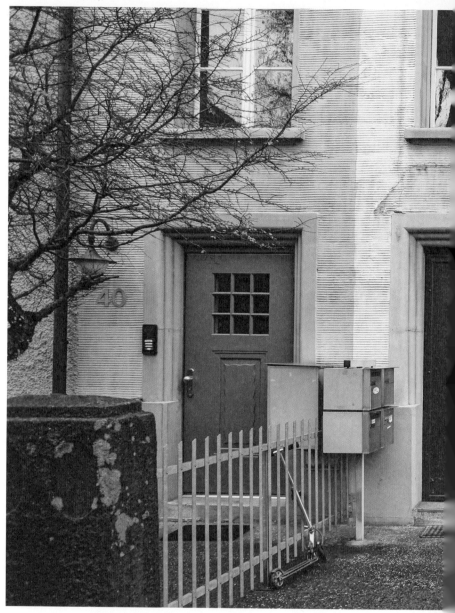

p. 48, fig. pp. 178–9
p. 48
이 사다리는 같은 동네(이곳은 브라이튼레인)에 있는 정면이 비슷한 집에서 어떻게 비슷한 유형의 고양이 사다리들이 쓰이고 있는지 보여주는 한 예입니다. 고양이 문 앞의 널빤지는 대기 장소로 쓰입니다.

닭장 사다리

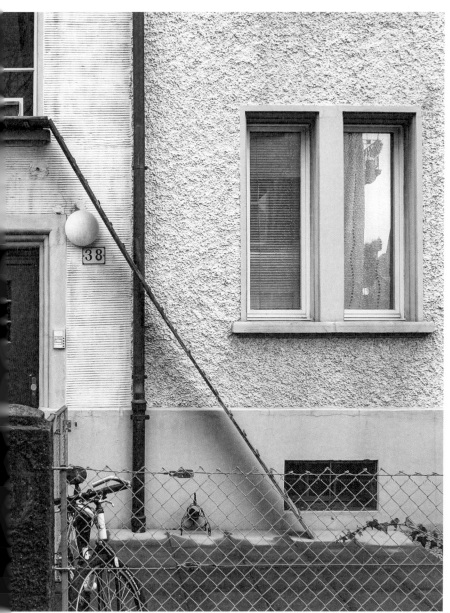

p. 57, fig. pp. 178–9 This ladder is an example of how
 p. 55 similar types of cat ladders are used
for similar types of façades in the
same neighbourhood (here Breiten-
rain). A wooden board in front of
the cat flap serves as a waiting area.

Chicken Ladder

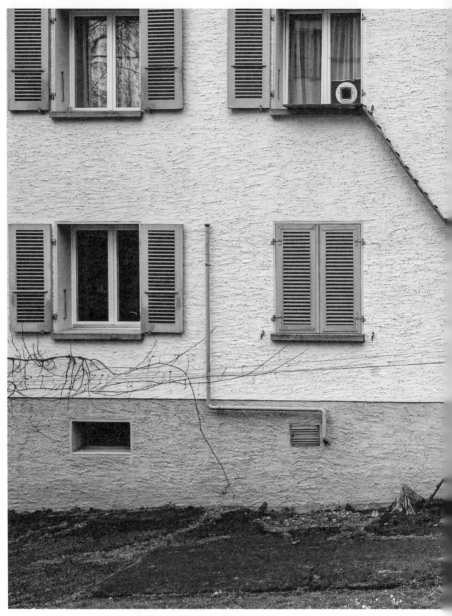

두 부분으로 된 고양이 사다리. 두 번째 사다리까지 가려면 특별한 기술이 필요합니다.

닭장 사다리

A two-part cat ladder that requires
cats to execute a special manoeuvre
in order to reach the second ladder.

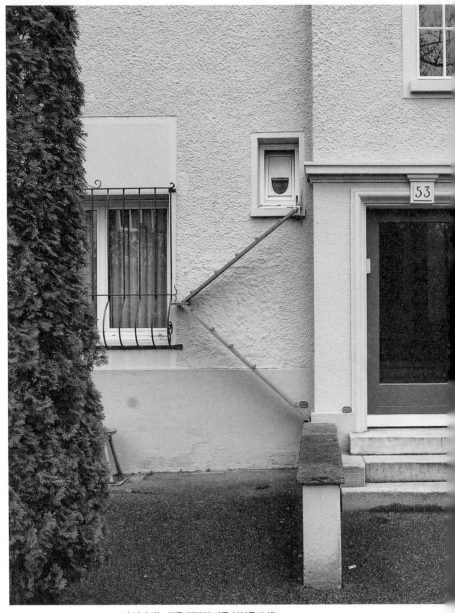

p. 34 이 사다리는 건물 정면의 다른 부분들과 색을 맞추어 칠했습니다. 우아한 일관성을 만들어낸 선택이죠.

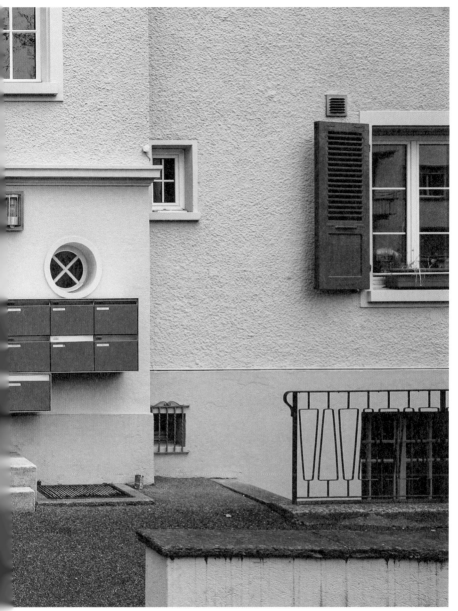

p. 37 This ladder is painted in a colour that matches the other elements of the façade – a choice that creates an elegant uniformity.

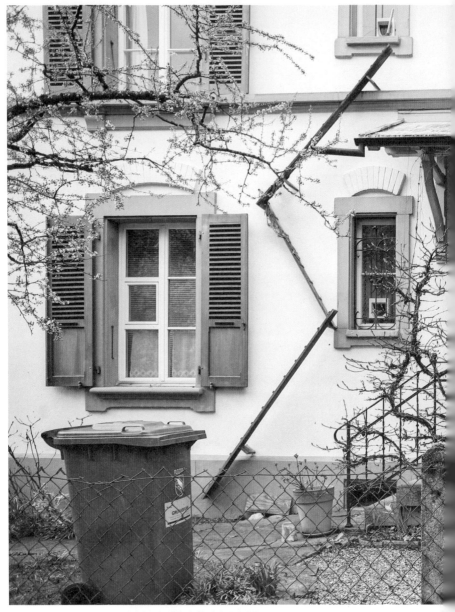

일석이조란 이런 것. 한 개의 사다리가
1, 2층 두 집을 맡고 있습니다.

닭장 사다리

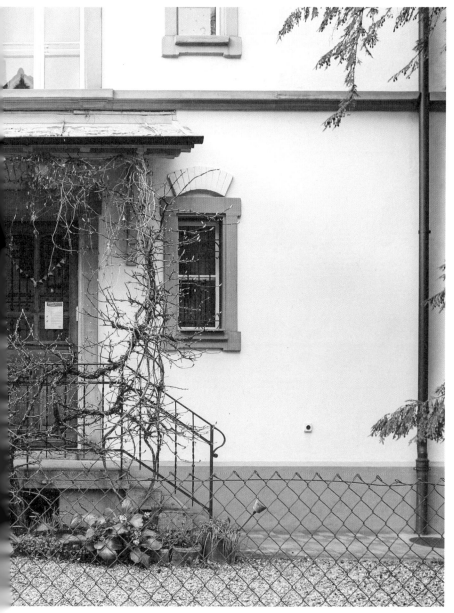

Catching two birds with one stone: a ladder serves two apartments, one on the ground floor and one on the first floor.

Chicken Ladder

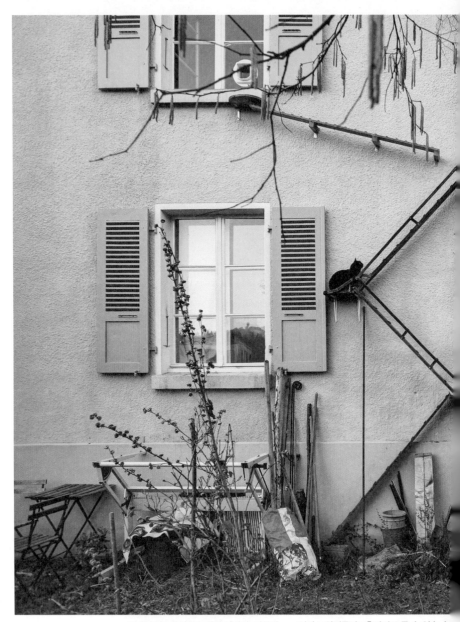

만남의 장소로서의 고양이 사다리. 이곳에서는 지그재그로 놓인 몇 개의 닭장 사다리들이 외벽을 타고 이어집니다. 빗물 홈통이 지지해주는 덕분에 충분한 길이로 높일 수 있어 고양이들이 2층까지 오를 수 있습니다. 가장 높은 사다리에는 추락을 막기 위한 임시 난간도 있네요.

닭장 사다리

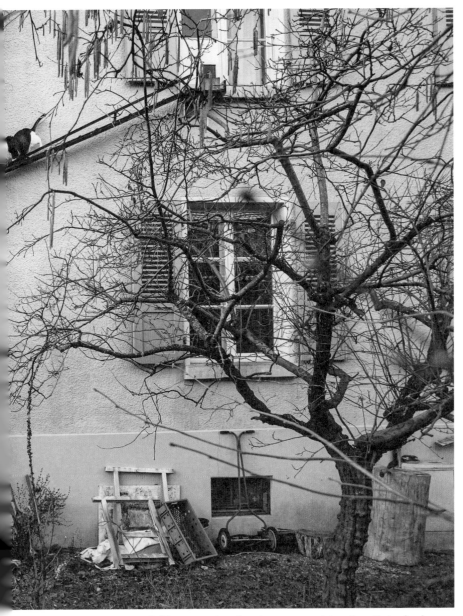

A cat ladder as meeting place: here multiple chicken ladders arranged in a zigzag formation lead up the house wall. Support from a drainpipe makes it possible to have enough length so that animals can reach the first floor. The highest stretch of the ladders includes makeshift barriers to protect cats from falling.

Chicken Ladder

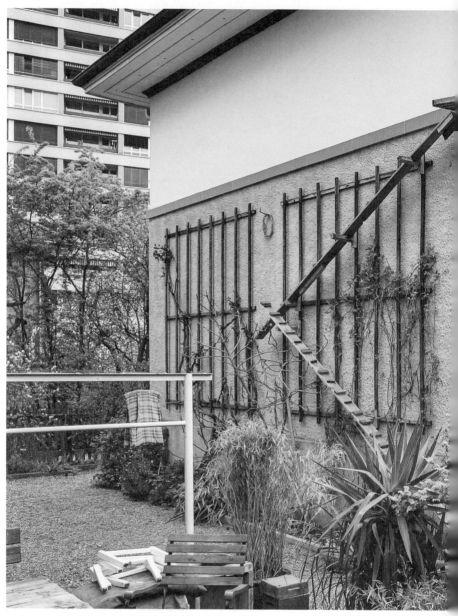

이 사다리는 건물의 정면에서 시작되어 두 면의 벽에 걸쳐져 있습니다. 고양이가 위층까지 오르려면 분명 꽤 먼 거리를 움직여야겠습니다.

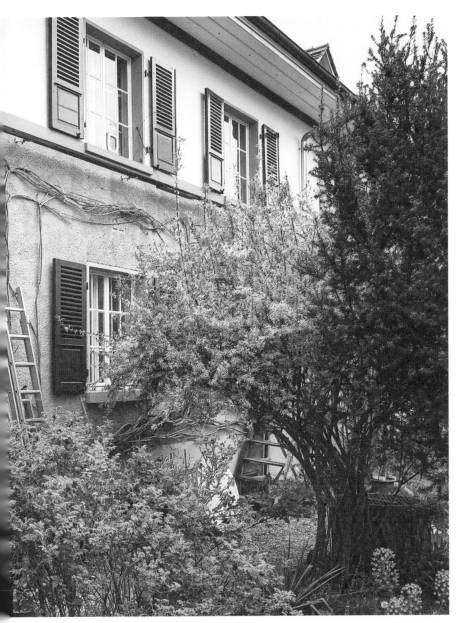

This ladder starts on the side of the building and spans two façades.

The cat must walk quite far across once it reaches the upper level.

Chicken Ladder

얼핏 보아서는 앞면의 덩굴들만 보일 뿐입니다. 좀 더 가까이에서 보면, 2개의 창문 사이로 2층까지 이어지는 고양이 계단이 보이죠. 이 사다리는 고양이 사다리를 식물로 뒤덮어 거의 안 보이게 만들 수도 있다는 것을 보여줍니다. 이런 방법이라면 고양이 사다리가 건물 정면을 차지하는 걸 보고 싶어 하지 않는 집주인들도 좋아할지 모르겠군요.

At first glance, one sees only the vines on this façade. Upon closer inspection, a cat staircase between two windows leading up to the first floor appears. This ladder shows that it is possible to make cat stairs nearly invisible by covering them with plants. This could please some landlords or landladies who do not want to see their façades overrun by cat ladders.

Chicken Ladder

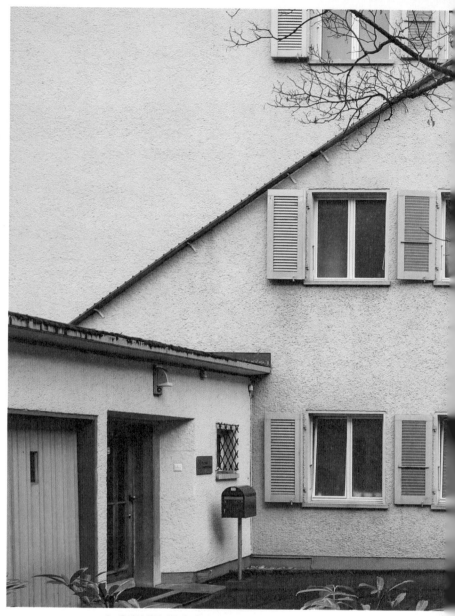

p. 48 우리의 등반가들이 3층에 오르려면, 이 길
게 이어진 사다리들을 건너기 전에 우선
차고 지붕까지는 올라와야 합니다.

닭장 사다리

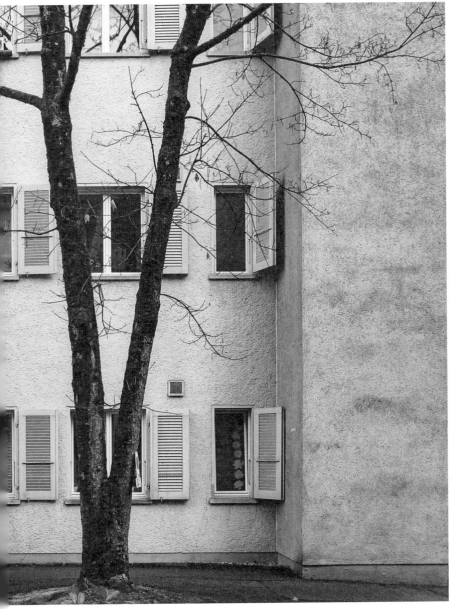

p.55 Climbers must first reach a garage roof before travelling up a long set of cat stairs to get to the second floor.

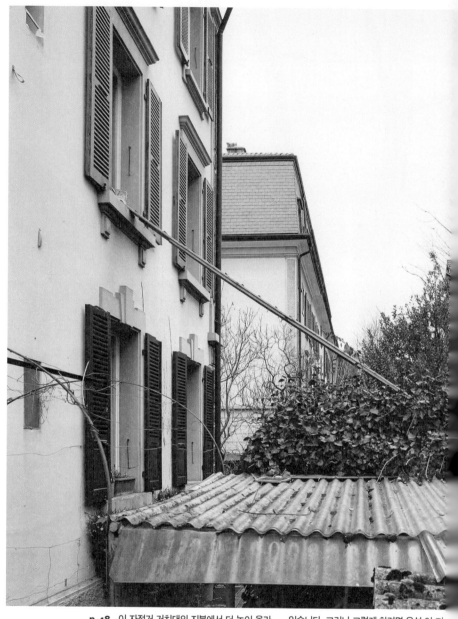

p. 48 이 자전거 거치대의 지붕에서 더 높이 올라
가려는 고양이들에게는 여러 개의 선택지가

있습니다. 그러나 그렇게 하려면 우선 이 지
붕까지 올라와야 합니다.

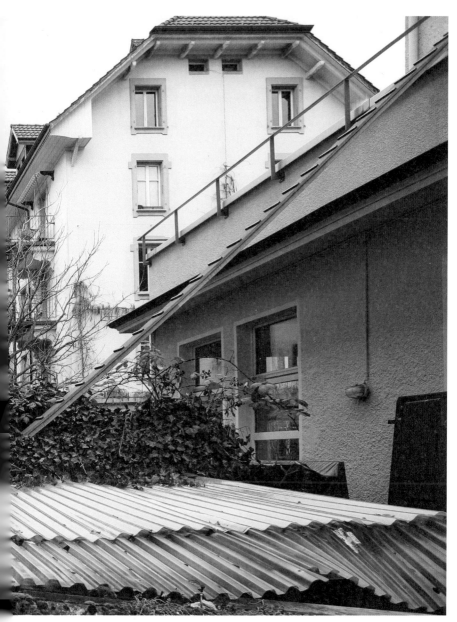

p.55 Cats have many options for moving further up from this bike shed. They must first, however, reach the roof before they can continue their ascent.

Chicken Ladder

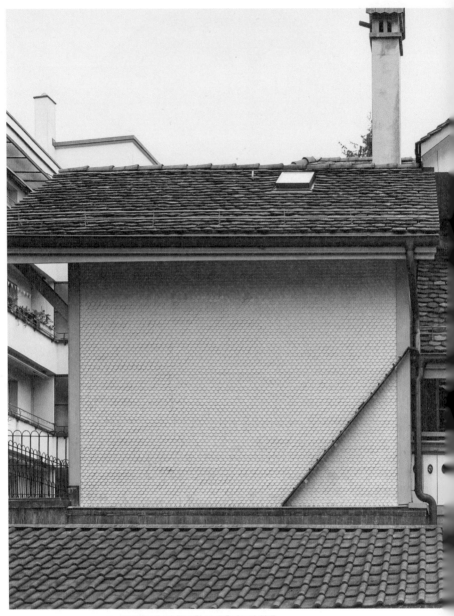

p. 48 고양이들은 이 창문 한 곳에 올라오기 위해 여러 개의 지붕들을 잇는 고양이 사다리 2개 를 이용해야 합니다.

　닭장 사다리

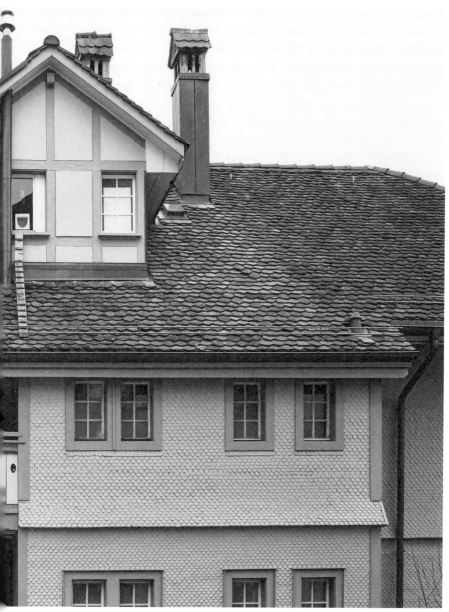

p. 55 Cats must use two cat ladders linking multiple roofs before they reach a window.

Chicken Ladder

p.48 고양이들은 3개의 닭장 사다리와 지붕의 도
움을 받아 2층에 있는 목적지에 도착합니다.

닭장 사다리

p.55 Cats reach their destination on the first floor with the help of three chicken ladders and the roof.

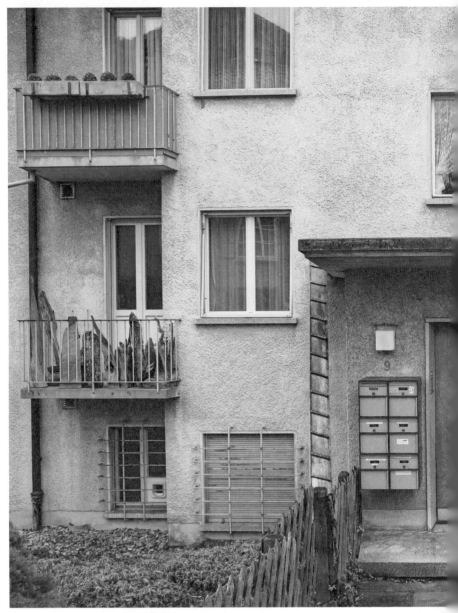

p. 48 고양이들은 2개의 사다리 사이를 이동하다가 현관 지붕에서 잠깐 쉴 수 있습니다. 왼쪽에 지하실로 이어지는 고양이 문이 보입니다.

닭장 사다리

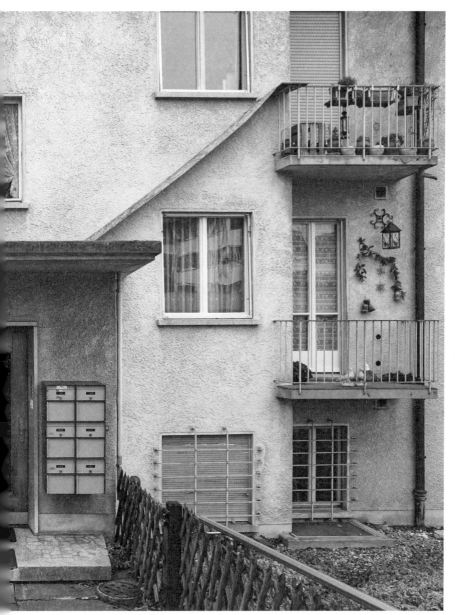

p. 55 Cats can make a stop on top of the front porch while they are en route between two ladders. On the left there is a cat flap leading down into a cellar.

Chicken Ladder

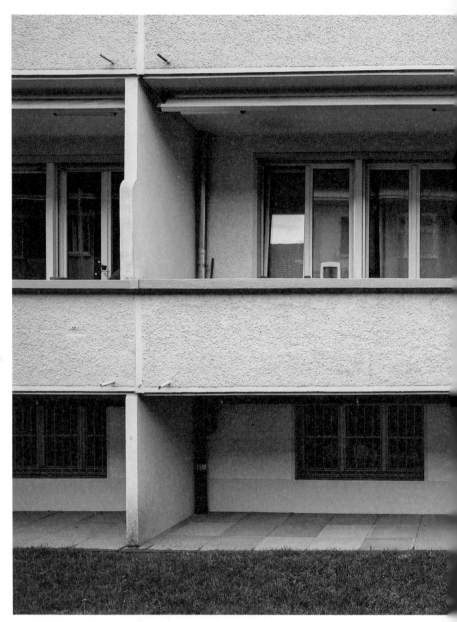

이 닭장 사다리는 1층 발코니를 올라가는
데도, 별도의 도움닫기 사다리까지 갖추
고 있네요.

닭장 사다리

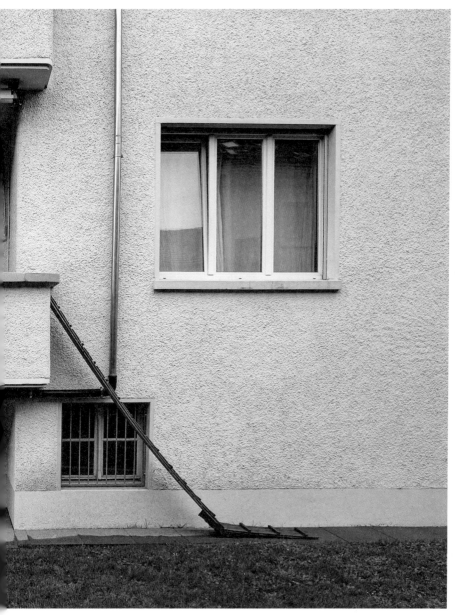

This chicken ladder has an extra lead-up piece for a ground-floor balcony.

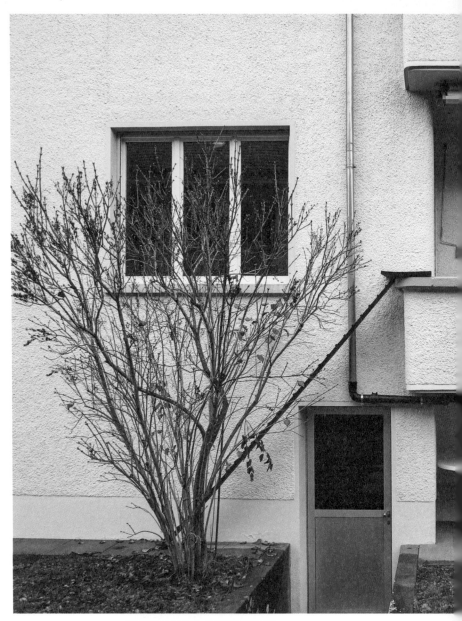

이곳의 닭장 사다리는 지하실 출입구 위를 가로지르며 발코니에 닿아 있어 일종의 다리 역할을 하고 있습니다.

닭장 사다리

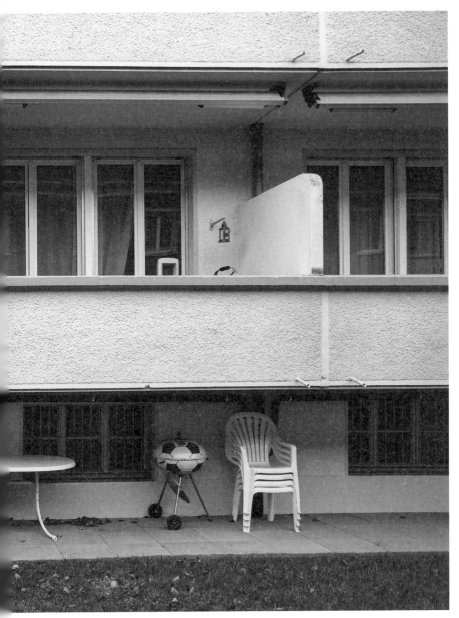

Here a chicken ladder functions as a bridge, reaching up over the cellar entrance to a balcony.

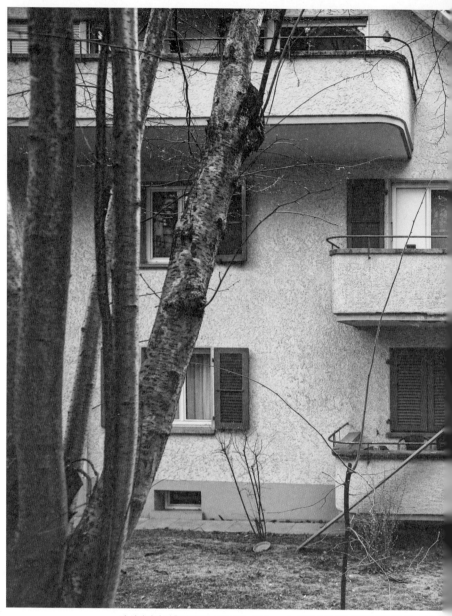

이 사다리의 가운데에 있는 지지대는 중요 합니다. 2층 발코니까지 뻗어 있으려면 축 늘어지지 않도록 확실히 받쳐야 하기 때 문이죠.

A support in the middle of this ladder is necessary in order to ensure that it does not sag as it extends up to the first-floor balcony.

Chicken Ladder

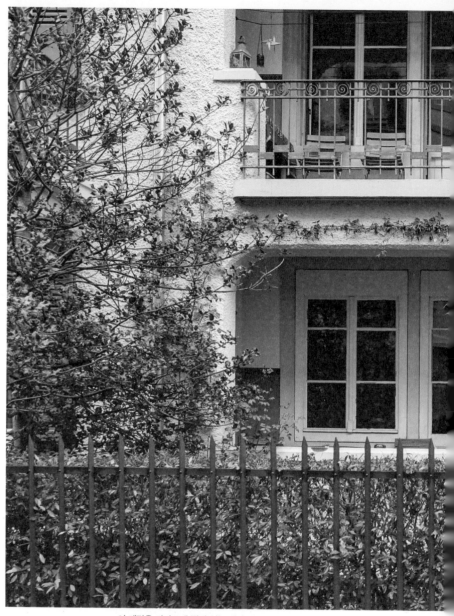

이 계단은 가파르게 뻗어 있는 데다 꽤 깁
니다.

닭장 사다리

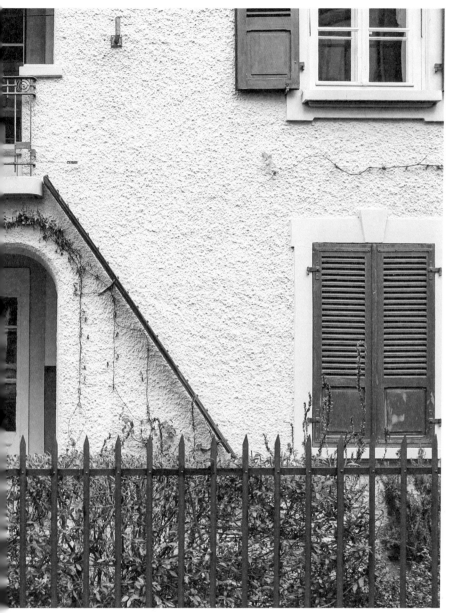

This staircase reaches up at a steep
angle and is also very long.

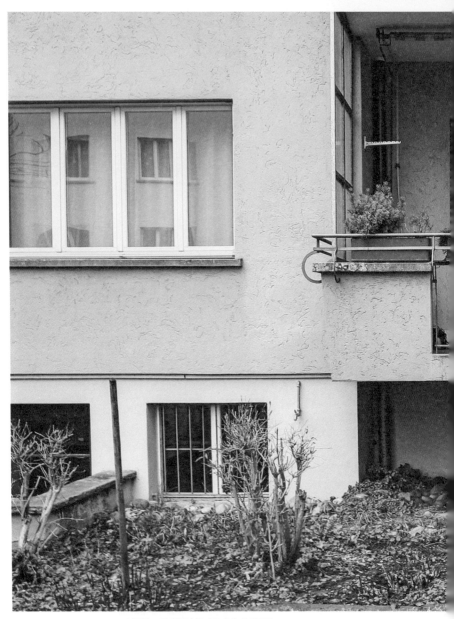

이곳은 고양이들이 올라오기에 꽤 아담한
높이지만, 여전히 도움의 손길이 드리워져
있습니다.

닭장 사다리

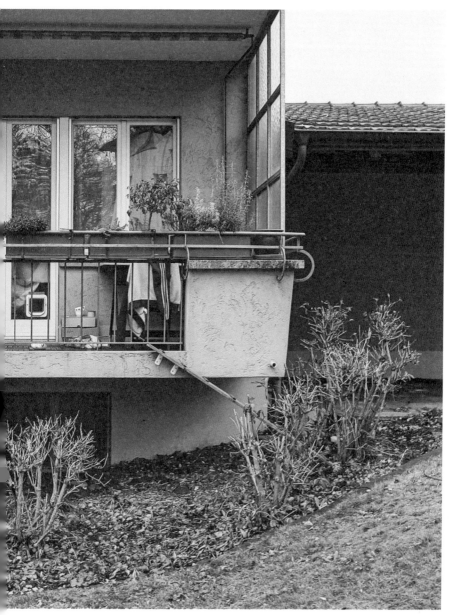

Here cats only need to reach a very
modest height, yet a helping hand
is still offered.

Chicken Ladder

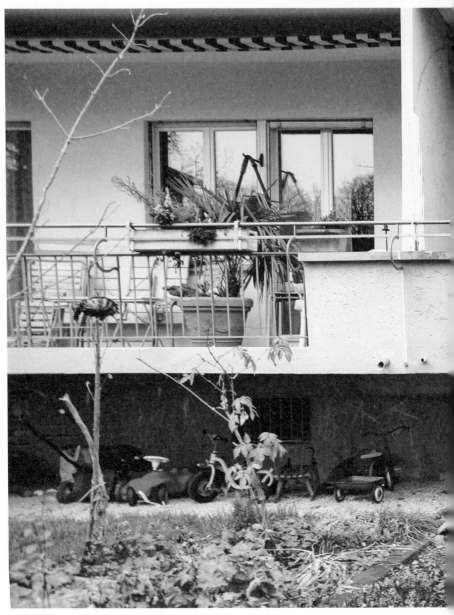

앞장에서 본 닭장 사다리와 달리, 이 사다리
는 벽에 고정한 것 외에도 가운데를 나무
막대로 받쳐 두었습니다.

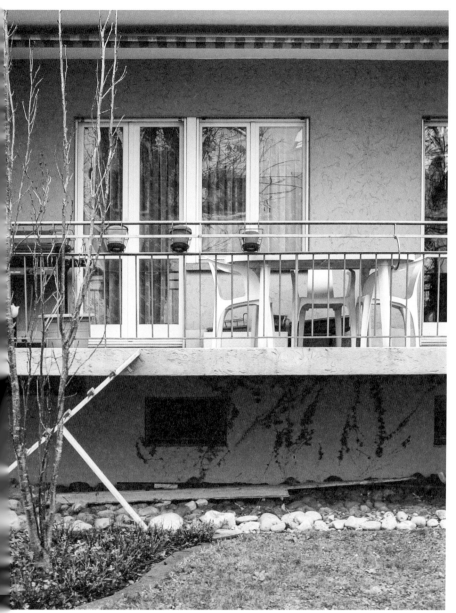

In contrast to the previous chicken ladder, this ladder is supported half way up by a piece of wood, instead of just being screwed to the wall.

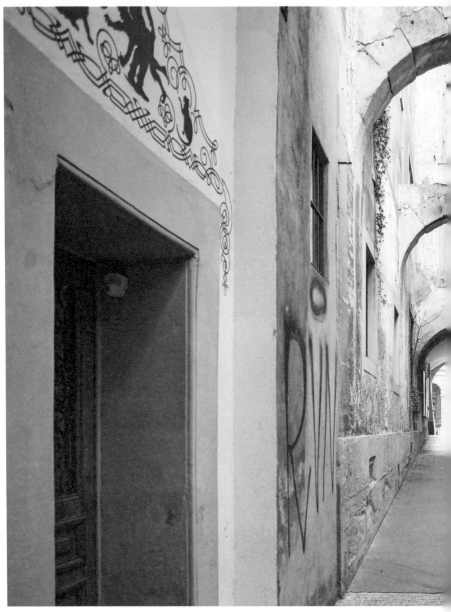

p.32 베른 구도심의 몇 안 되는 고양이 사다리 중 하나. 게레흐티흐카이츠 가와 융케른 가를 잇는 이 좁은 골목에 잘 스며들어 있습니다.

닭장 사다리

p. 35 One of just a few cat ladders in the Old City of Berne. It integrates well into this small alley connecting Gerechtigkeitsgasse and Junkerngasse.

이 집은 나무가 방해 없이 잘 자랄 수 있도
록 낮은 쪽 고양이 사다리에 세심한 홈 하나
를 파두었습니다.

닭장 사다리

Here a notch has been carefully cut into the lower cat ladder so that a tree may continue to grow unhindered.

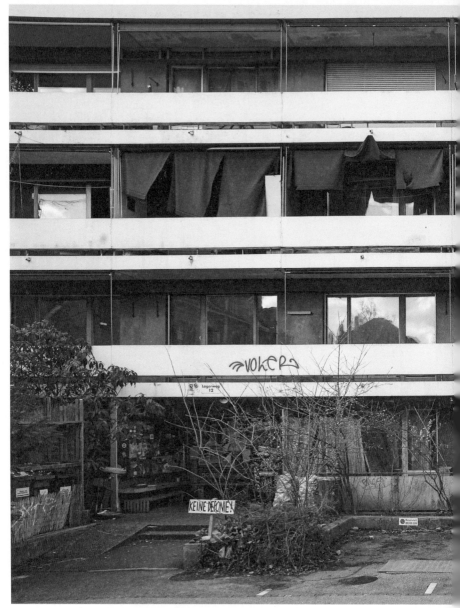

p.36 바깥이 다소 허름한 건물. 고양이 계단이 4층
까지 이어져 있지만 그리 높지 않은 것은 건
물 자체가 낮기 때문입니다. 사다리는 3개
의 층을 맡고 있는 데다 발코니의 시야를
가리며 지나가고 있습니다. 아마도 모든 주
민이 고양이를 기르거나 고양이와 무척 친
한가 봅니다. 'Miau!!!'(야옹)라는 낙서도 아
주 잘 어울리네요.

닭장 사다리

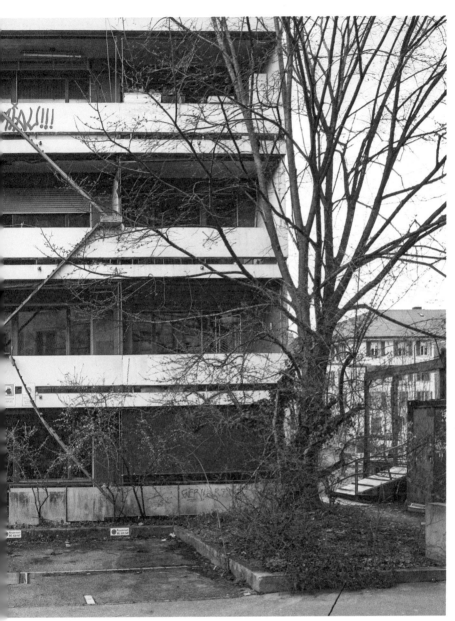

p.43 A building with a run-down exterior. The cat staircase reaches the third floor, which is not high in this case due to the building's low height. The ladder serves three levels and obstructs the view from the balconies that it passes by. Either all the inhabitants are cat owners, or else they are very cat-friendly people. The graffiti tags are very fitting: 'Miau!!!' (meow).

Chicken Ladder

이곳의 고양이 계단은 벽을 따라 지그재그
형태로 올라가도록 설치되어 있습니다.

수직 기둥이 지지해주는 데다 꽤 높아 3층
까지 오를 수 있습니다.

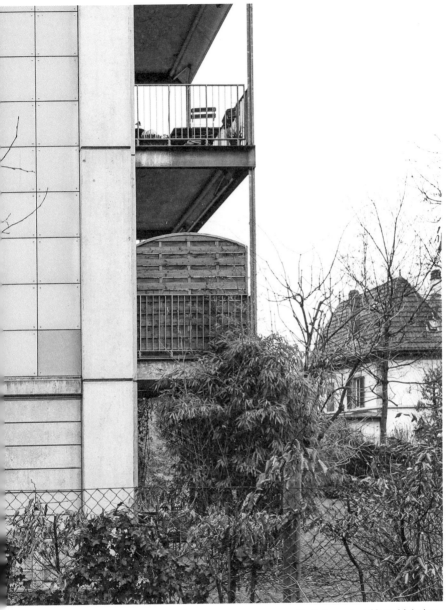

Here the cat staircase was set up to run along the building wall in a zig-zag formation. It is supported by a vertical element and is so high that animals can reach the second floor.

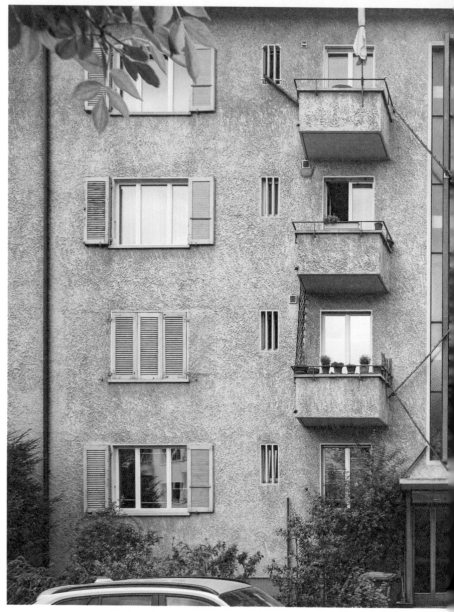

p. 36 2층과 3층, 4층까지 이어진 고양이 계단들.

닭장 사다리

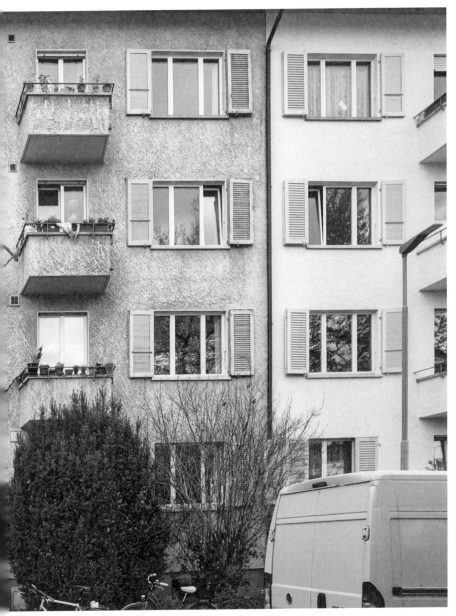

p.43 Cat staircases leading up to the first, second and third floors.

p. 48 이곳의 고양이들은 나무에서부터 닭장 사다
리까지 오를 수 있습니다.

　　　　닭장 사다리

p.55 Here cats can climb from a tree up
to a chicken ladder.

Chicken Ladder 161

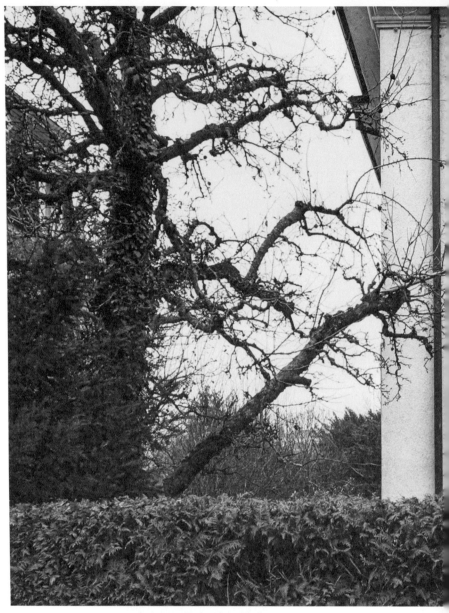

p. 48 오르는 도구로 나무가 쓰인 또 다른 예. 이 경우 고양이 사다리는 나뭇가지가 닿는 거리를 늘여주고 있습니다.

p.55 Another example of a tree as climbing aid: in this case a cat ladder extends the branch's reach.

Chicken Ladder

p.48 이 집의 고양이들은 나무에서 고양이 사다
p.42 리로, 사다리에서 다시 발코니로 올라갑니
다. 언제부턴가 사다리가 단단하고 오래 가
는 아코야 목으로 바뀌어 있네요. 스위스의

일부 부유한 고양이 집사들에게는 비싼 아
코야 목 정도는 전혀 터무니없는 것이 아닌
가 봅니다.

닭장 사다리

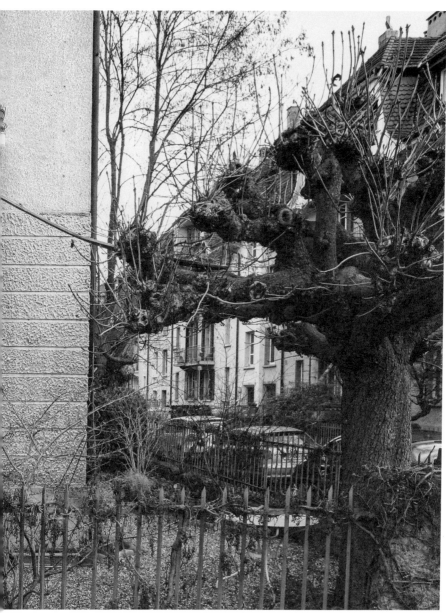

p. 55
p. 47 Here cats climb from tree to cat ladder and from cat ladder to balcony. In the meantime, the ladder has been replaced with one made of durable, sustainable Accoya wood. The high cost of Accoya is clearly not prohibitive for some wealthy Swiss cat owners.

Chicken Ladder

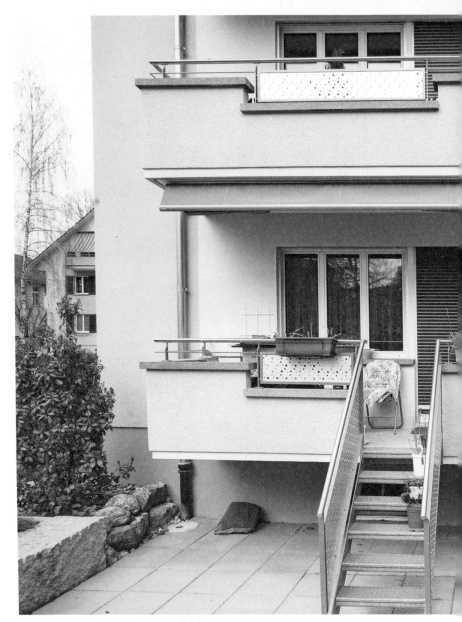

지붕이 있는 사다리.

닭장 사다리

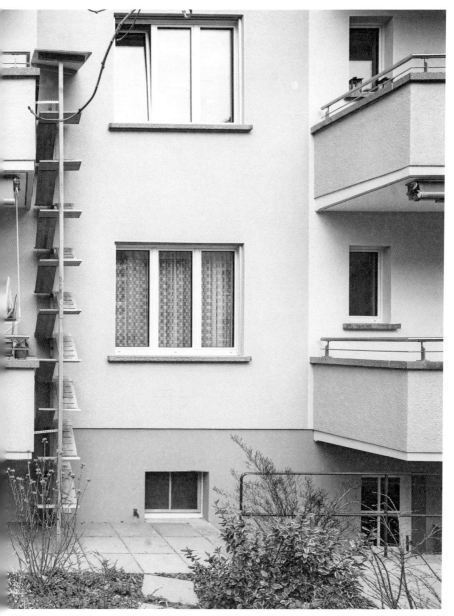

A covered ladder.

이 고양이 사다리에 쓰인 목재가 밝은 빛깔을 띤 것은 사다리가 비교적 새것이라는 걸 알려줍니다. 가까이에 덩굴들이 있지만 사다리를 위한 공간은 넉넉합니다.

게다가 사다리도 주위와 잘 어울리고요. 하지만 고양이들이 올라갈 때 사다리를 쓰는지 덩굴을 쓰는지는 불확실하군요.

닭장 사다리

This cat ladder's light-coloured wood indicates that it is relatively new. In spite of the nearby vines, there is ample space for the ladder.

The ladder works well with its surroundings. Yet it is unclear whether cats use the ladder or the vines for climbing.

Chicken Ladder

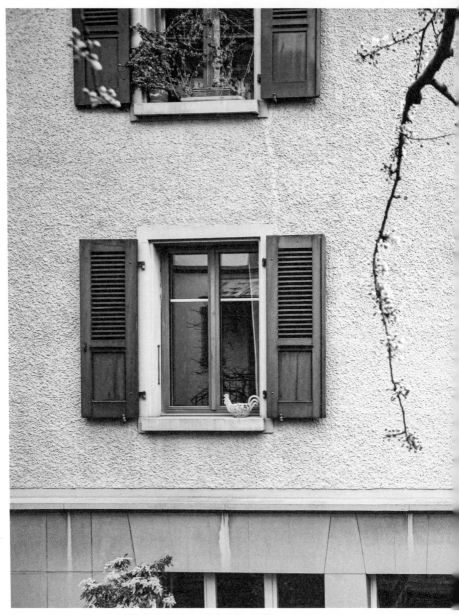

위를 향해 지그재그로 뻗어 나가는 특별한
닭장 사다리.

닭장 사다리

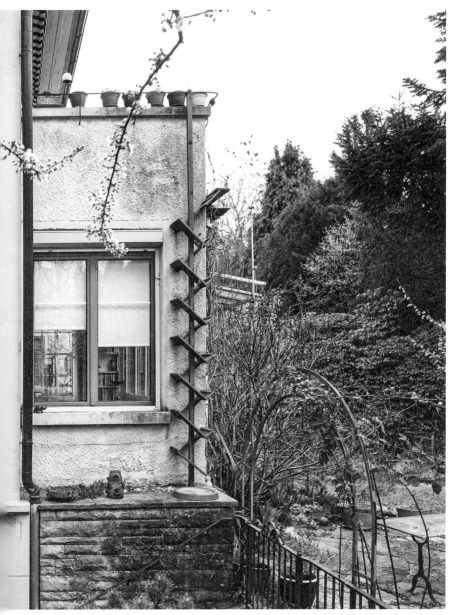

An unusual chicken ladder that
zigzags upwards.

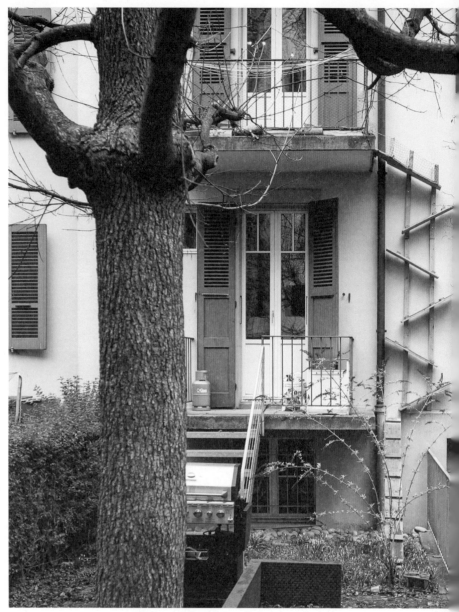

p.38 닭장 사다리로 어떻게 고양이를 위한 긴 통로를 만들 수 있는지 보여주는 한 가지 예. 대각선으로 놓인 널빤지들은 벽에 붙은 수직 기둥들에 고정되어 있습니다. 게다가 가장 위쪽 널빤지에는 고양이의 추락을 막아주는 그물망까지 갖추어져 있죠. 아무리 아홉 개의 목숨을 지녔다고 하지만, 앞발이 삐는 걸 좋아할 고양이는 없으니까요!

닭장 사다리

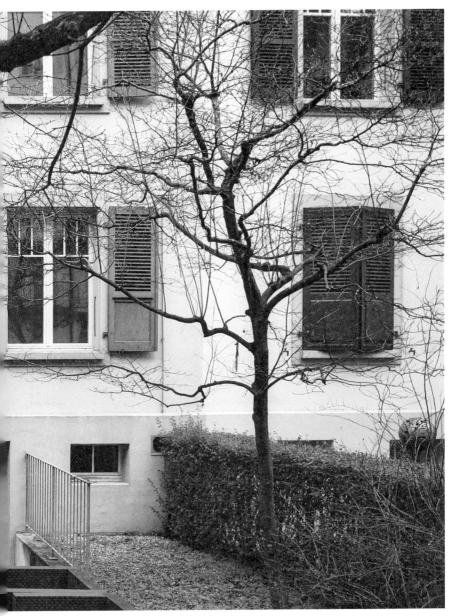

p.43 An example of how chicken ladders can create long walkways for cats: boards positioned diagonally are mounted on vertical elements that are attached to the wall. In addition to this, the top board is equipped with a net to prevent cats from falling. Cats may have nine lives, but no cat wants a sprained paw!

Chicken Ladder

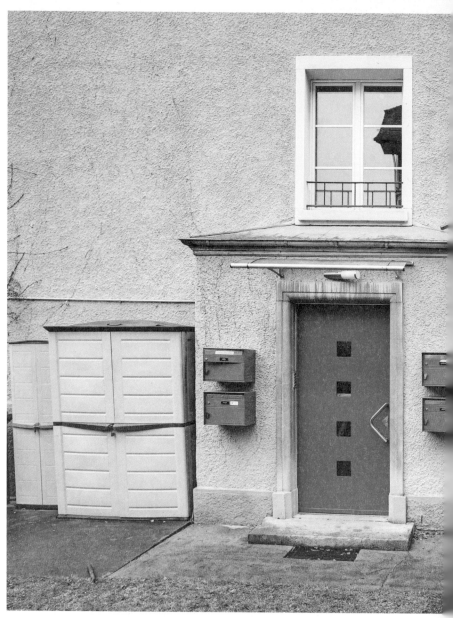

p. 48 이 집의 닭장 사다리는 현관 지붕부터 2층 창문(왼쪽)까지 이어집니다. 또 추가로, 옛날식 사다리 하나가 땅에서 1층 창문(오른쪽)까지 이어져 있습니다.

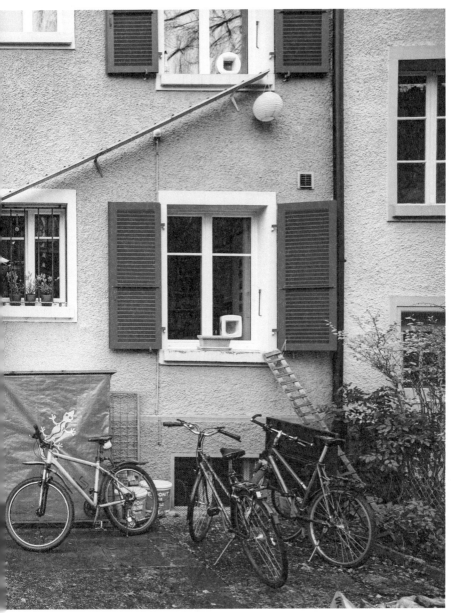

p.55 Here a chicken ladder leads from the porch roof up to a first floor window (left). An additional, conventional ladder leads from the ground to the ground-floor window (right).

옛날식 사다리 한 개가 땅에서 출발해 나란히 붙어 있는 편지함까지 이어집니다. 이곳에서는 쉽게 창문에 닿을 수 있습니다.

그러나 집 안으로 들어가려면 화분들을 잘 넘어가야겠죠.

옛날식 사다리

A conventional ladder leads from the ground up to a series of letter-boxes. From here cats can reach the window. Cats do, however, need to step over the flower pots in order to enter their home.

p. 50, fig. pp. 112–13 이 사진은 도시의 한 동네에서, 정면이 비슷한 건물들이 몇몇 고양이 사다리 유형과 어떻게 어울리는지 보여주는 한 예입니다. 이곳은 브라이튼레인 구역입니다.

옛날식 사다리

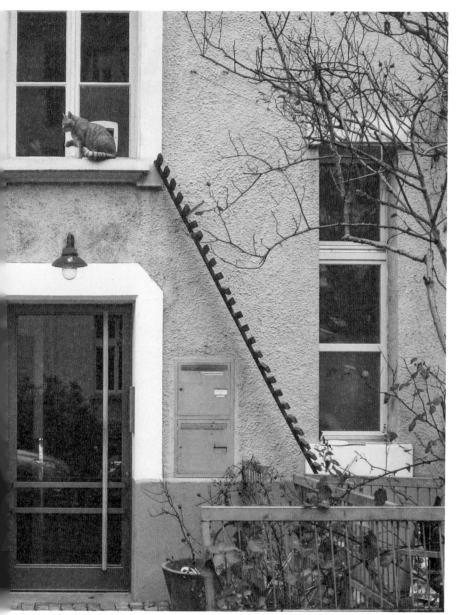

p. 57, fig. pp. 112–13 This is an example of how façades of a similar type are matched with a certain type of cat ladder in a par-ticular area of the city, in this case the Breitenrain neighbourhood.

p. 34, fig. pp. 182-3 이 집에 있던 낡은 사다리(다음 장에 나오는)가
밝은 빛깔의 목재로 만든 새 모델로
바뀌어 있습니다.

나무 발판을 끼운 사다리

p. 39, fig. pp. 182–3 Here an old ladder (seen on the following spread) has been replaced by a new model made of light-coloured wood.

Ladder with Inserted Wooden Steps

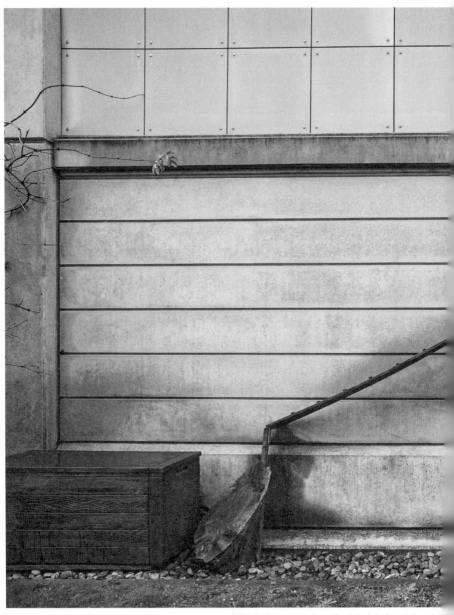

p. 34, fig. pp. 180–1 이 사진은 목재가 낡아서 이미 축 처져 있는 고양이 사다리를 보여줍니다. 휘청이거나, 부러지는 것을 막기 위해 나무 막대로 받쳐 두어야 하는 상태입니다.

나무 발판을 끼운 사다리

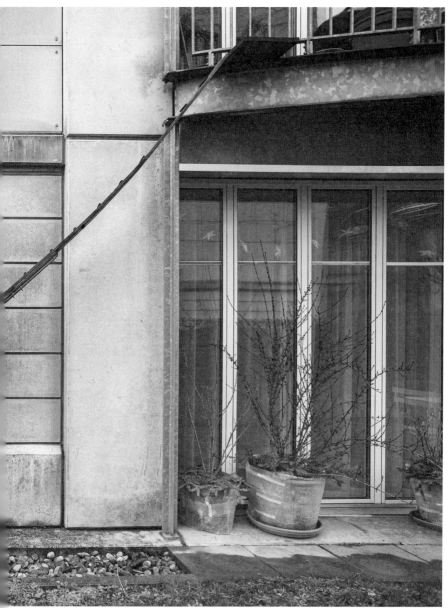

p. 39, fig. pp. 180–1 This image shows a cat ladder made of old wood that is already sagging and needs to be sup- ported by another piece of wood in order to maintain stability and prevent breaks.

Chicken Ladder

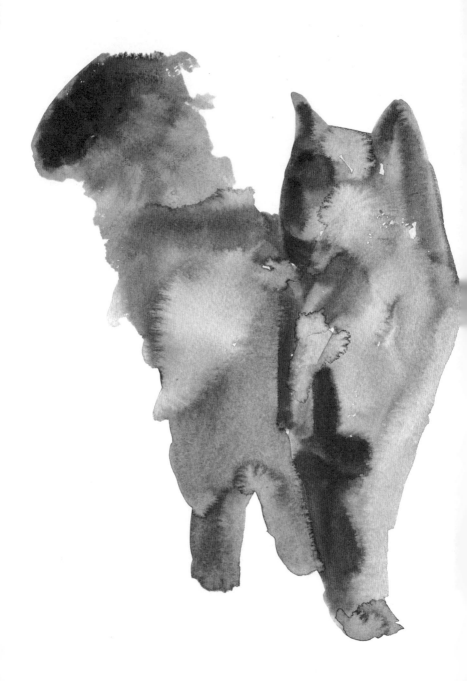

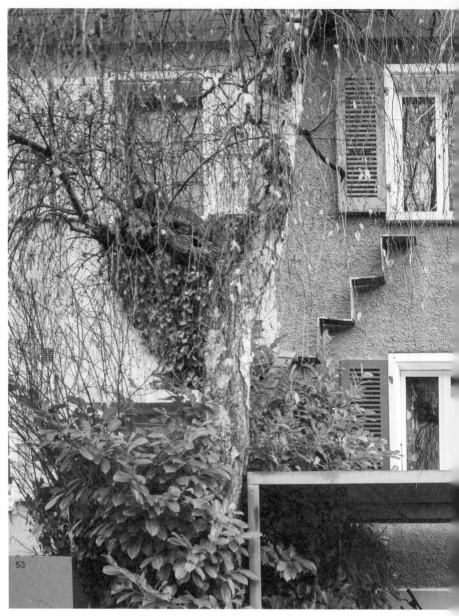

이 집은 두 종류의 고양이 사다리가 섞여 있습니다. 수풀에 거의 가려진 닭장 사다리가 위쪽의 계단식 사다리로 이어지고 있습니다.

일반 사다리, 계단식 사다리

Here two cat ladders are combined: a chicken ladder, largely hidden in the bushes, leads up to a step ladder.

이 고양이 문과 단은 매우 낮게 자리 잡고 있어 고양이가 들어가려면 한 발짝이면 됩니다. 어떤 면에서 이것도 고양이 계단인 셈이죠.

　　　　계단식 사다리

This cat entrance and the platform are placed so low down that only one step is necessary for quadru-peds to access the entrance. In a way, this is also a cat staircase.

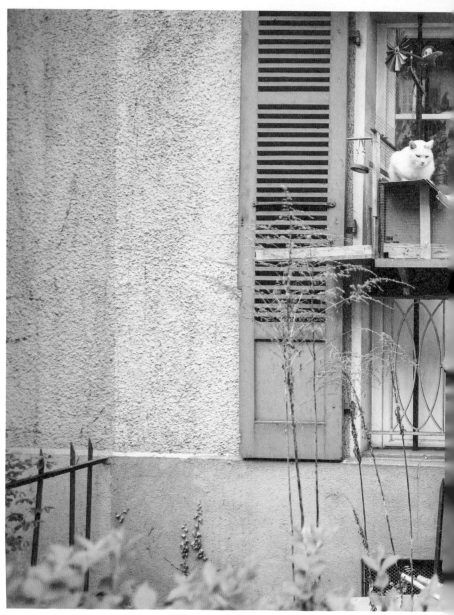

p.48 고양이뿐 아니라 다른 동물들도 앉아서 기다릴 것 같은 안락한 휴식처가 딸린 고양이 사다리. 심지어 약간의 음식도 준비되어 있답니다!

계단식 사다리

p. 55 Cat staircase with a cozy rest stop for cats and possibly other animals to sit and wait. There is even some cat food ready!

여러 개의 단이 1층에서 2층 발코니까지 건
물 정면의 벽을 타고 이어집니다.

계단식 사다리

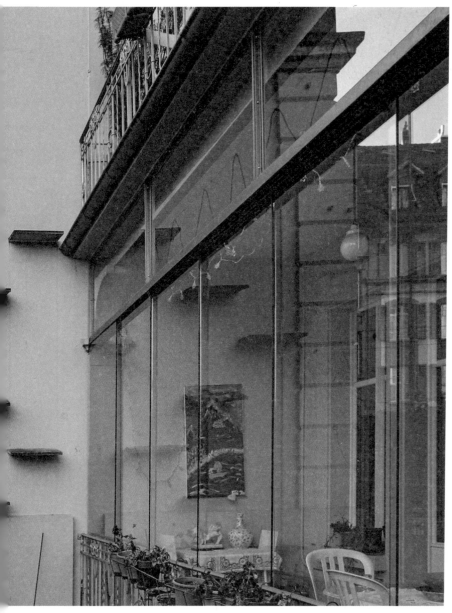

Several steps lead up the wall of a façade from the ground level to the first-floor balcony.

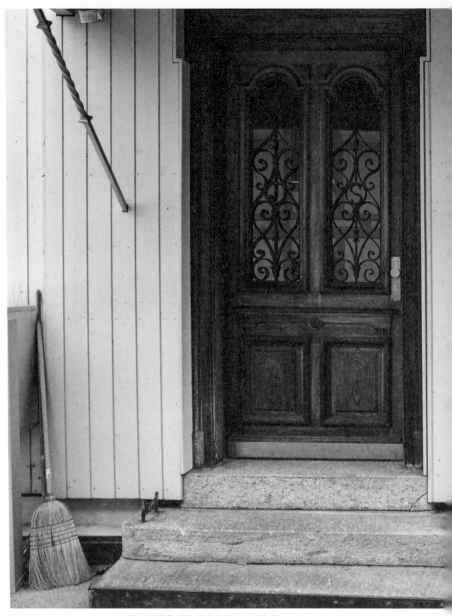

이곳의 단들은 건물 정면에 직접 고정된 채
땅에서 1층 창문까지 이어져 있습니다.

계단식 사다리

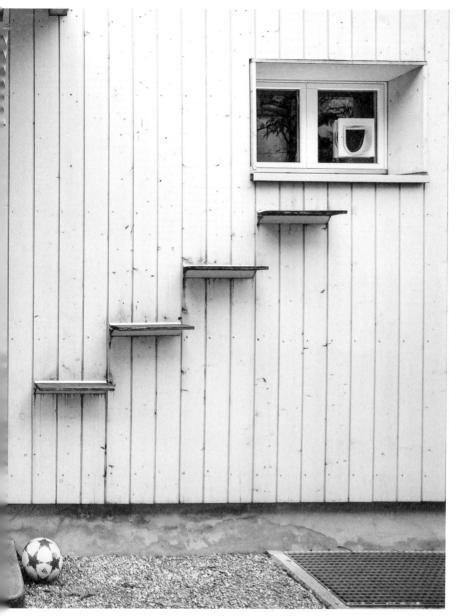

Here steps are directly attached to
the façade, leading from the ground
up to a ground-floor window.

p.34 이곳의 단 3개는 집 정면과 조화를 이루도
록 섬세한 파스텔 톤의 오렌지 색으로 칠해
져 있습니다.

p. 37 Here three steps are painted in a
discreet pastel orange colour to
harmonise with the house façade.

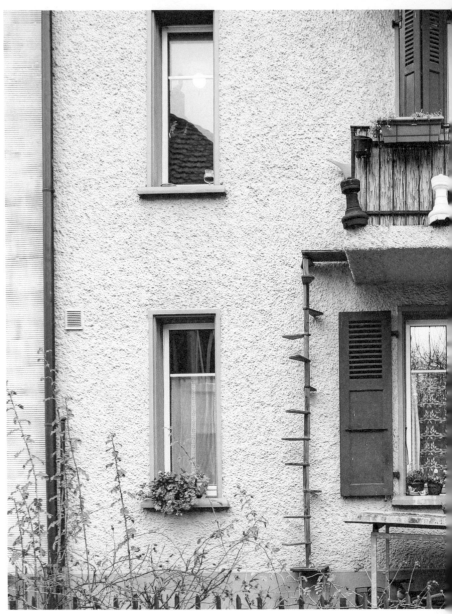

p.40 이곳의 발코니는 2개의 서로 다른 고양이 사다리를 마련해두었습니다. 고양이들은 기분에 따라 어느 한쪽을 선택할 수 있습니다.

닭장 사다리, 나선형 나무 계단

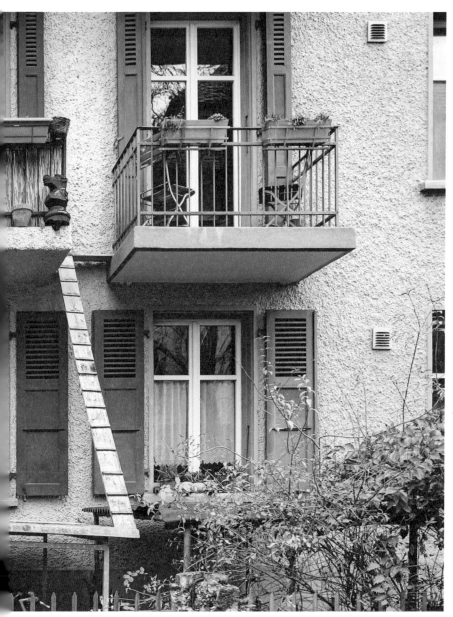

p. 45 This balcony offers two different cat ladder options. Cats can choose one or the other depending on their mood.

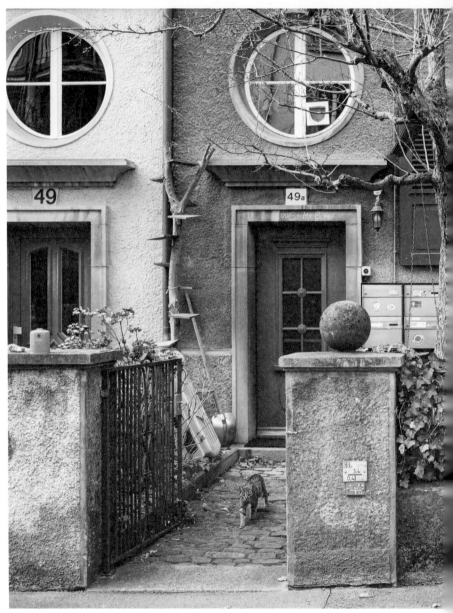

p.48 이 집의 고양이는 2개의 사다리를 선택할 수 있습니다. 현관 지붕에 올라가기 위해 왼쪽의 나선형 계단을 쓸 수도 있지만, 오른쪽의 나무를 오른 뒤 닭장 사다리로 건너갈 수도 있습니다. 거기서부터 고양이 문까지는 코 닿는 거리입니다. 이 사진에서는 스위스에 널리 퍼져 있는 문화 하나도 찾아볼 수 있습니다. 다른 이들이 가져갈 수 있도록 집 앞에 물건들을 내어놓는 것. 딱 맞는 이들에게는 분명 보물창고일 것입니다.

닭장 사다리, 나선형 나무 계단

p.55 Here the cat has a choice of two ladders. It can climb up the spiral staircase on the left to reach the porch roof, or it can use the tree on the right and then a chicken ladder. From there it is only a stone's throw to the cat flap. One can here also witness a practice that is widespread in Switzerland: people put objects in front of their homes for others to take – this one must be a treasure trove for the right person.

Chicken Ladder, Wooden Spiral Staircase

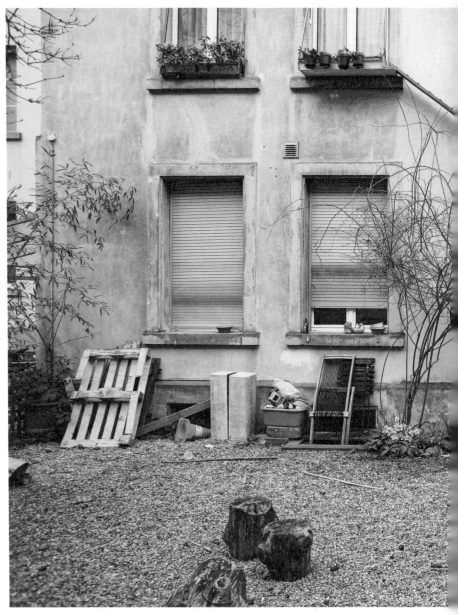

p.48 닭장 사다리와 나선형 나무 계단이 같이 쓰인 형태. 창틀을 길게 내어 대기할 곳을 마련해두었습니다.

닭장 사다리, 나선형 나무 계단

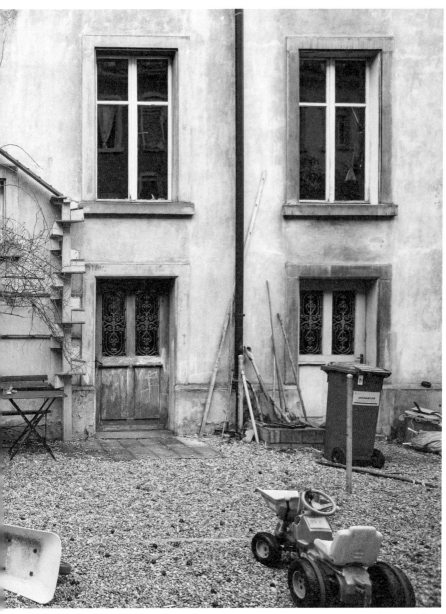

p.55 A hybrid chicken ladder and wooden spiral staircase. The windowsill is enlarged and equipped as a waiting area.

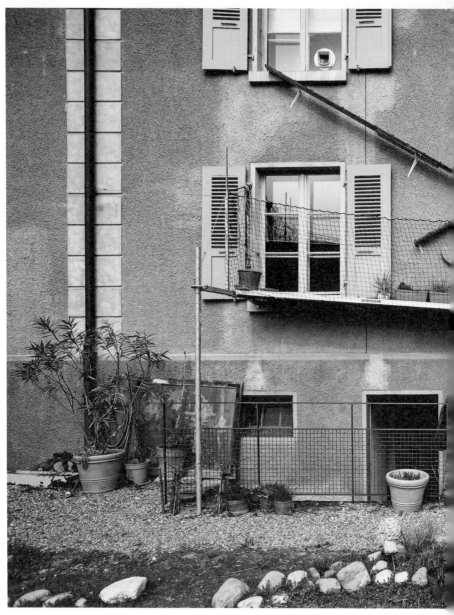

p.48 이 건물의 정면은 고양이 사다리들로 가득합니다. 왼쪽은 닭장 사다리가 간이 발코니처럼 보이는 곳까지 이어져 있고요.

오른쪽의 나선형 계단은 맨 위에 쉴 곳이 있습니다.

닭장 사다리, 나선형 나무 계단

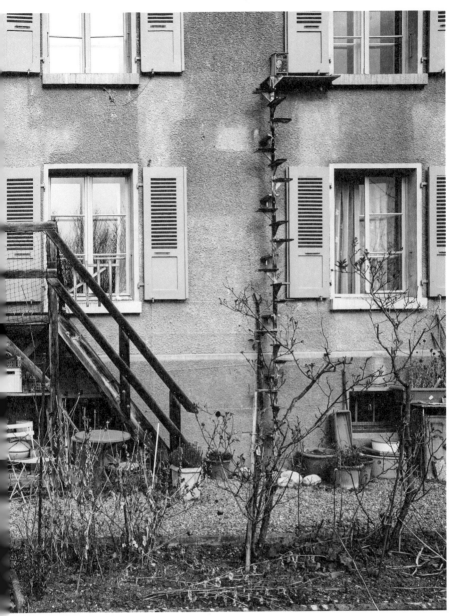

p. 55 This façade is replete with cat ladders. On the left, a chicken ladder leads up to what looks like a makeshift balcony. On the right, a spiral staircase offers a resting place at the top.

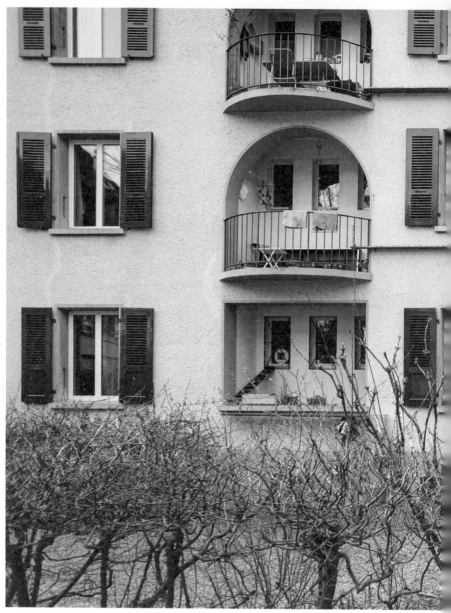

이 건물은 고양이를 무척 배려하는 곳처럼 보입니다. 1층부터 3층까지 오갈 수 있으니까요. 나선형 나무 계단이 2층과 3층 모두에 닿아 있습니다.

닭장 사다리, 나선형 나무 계단

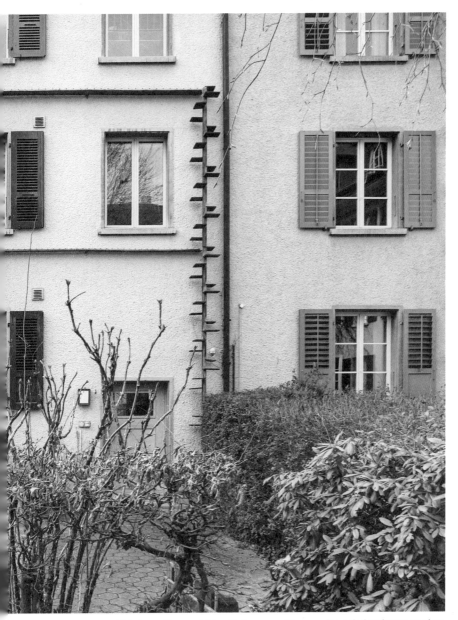

This looks like a cat-friendly house: cats can come and go from the ground floor to the second floor.

The wooden spiral staircase reaches two levels, both the first and the second floor.

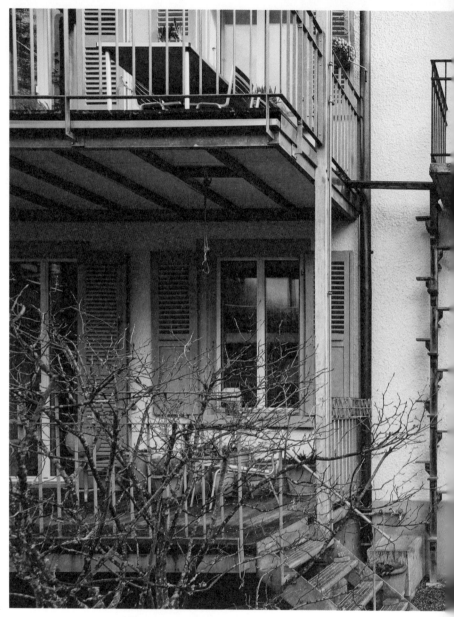

왼쪽과 오른쪽의 발코니에 동시에 들어갈
수 있는 고양이 계단의 예.

　　　　　나선형 나무 계단

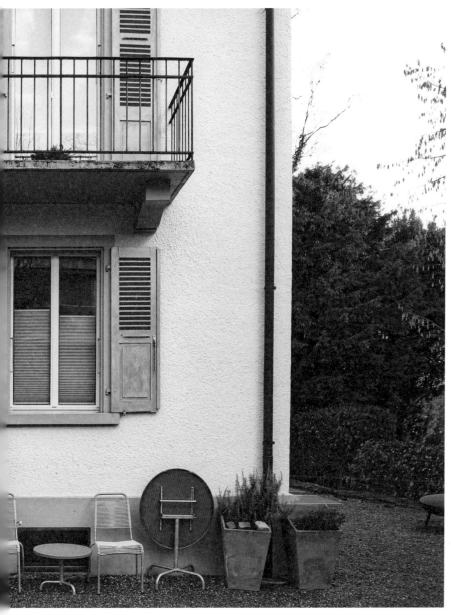

An example of a cat staircase which accesses two balconies at the same time: one on the left and one on the right.

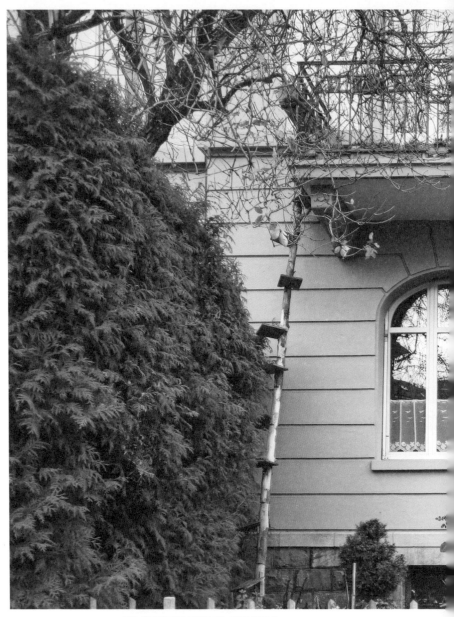

살짝 휘어진 나무 줄기가 이 고양이 사다리
의 기둥이 되어주고 있습니다.

나선형 나무 계단

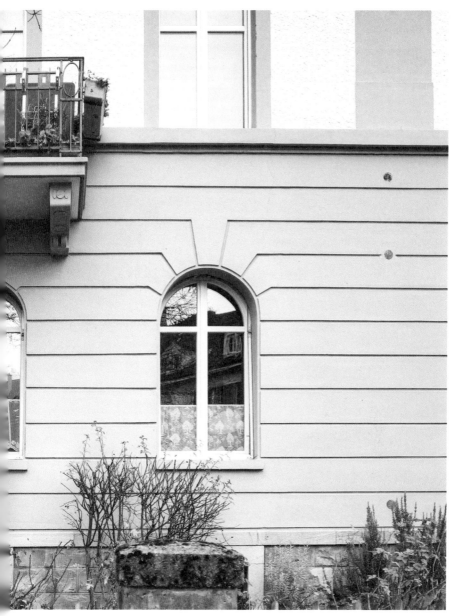

A slightly crooked branch forms the main vertical element for this cat ladder.

p.34 보통 고양이 계단은 칠이 안 되어 있거나 눈에 띄지 않을 만큼 살짝 칠한 목재로 만 듭니다. 이 집은 기둥을 하얗게, 발판은 빨 갛게 칠해, 건물의 창이나 덧창의 색깔과 잘 어울립니다.

p. 37 Usually cat staircases made of wood are left untreated or discreetly painted. Here the vertical element is white and the treads are painted red, which matches the colour of the building's windows and shutters.

Wooden Spiral Staircase

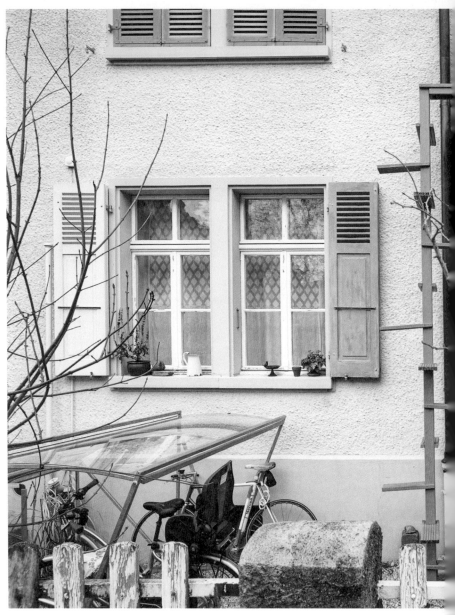

p. 34 이 고양이 사다리의 색은 집 정면이나 덧창 의 푸른색과 잘 어울립니다. 야자수도 있어 이곳에 온 사람은 따뜻한 남쪽 지방에 와 있 는 기분일지도 모르겠네요.

나선형 나무 계단

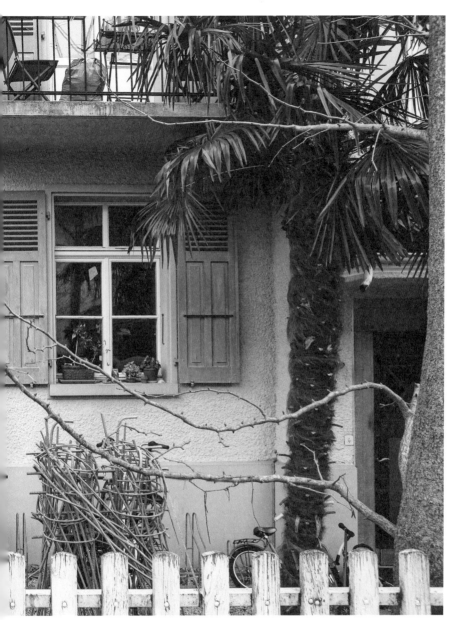

p. 37 This cat ladder's colour matches the blue of the façade and the window shutters. Given the palm tree's presence, one might think one was in a warm, southern country.

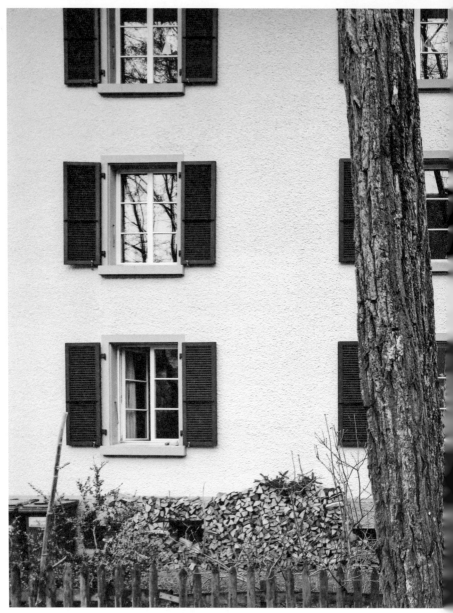

p. 50, fig. pp. 218–19　땅에서 3층 발코니까지 이어지는 긴 고양이
계단. 거의 똑같은 사다리를 바로 이웃집에
서도 찾아볼 수 있습니다.

　　　　　　　나선형 나무 계단

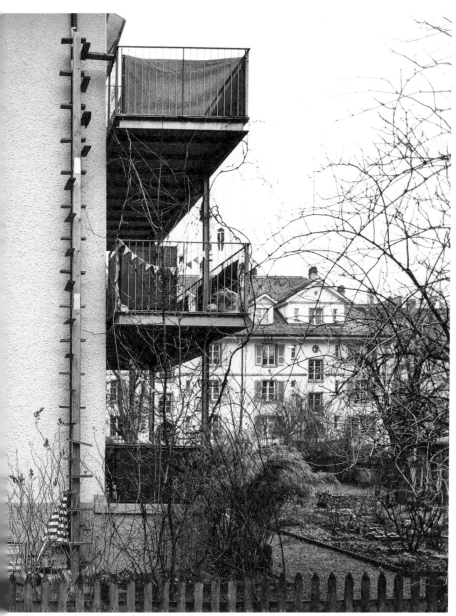

p. 57, fig. pp. 218–19 A long cat staircase leading from the ground floor up to the second-floor balcony. An almost identical ladder can be found in the immediate vicinity.

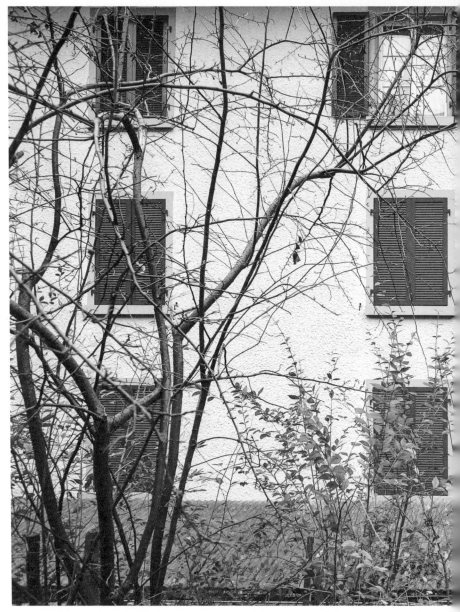

p. 50, fig. pp. 216–17 특정한 지역(이 경우 무리펠트)에서 고양이 사다리와 건물의 형태가 비슷하게 나타나는 또 다른 예. 앞장에서 본 것과 똑같은 종류의 사다리가 같은 유형의 건물, 같은 위치에 설치되어 있습니다.

나선형 나무 계단

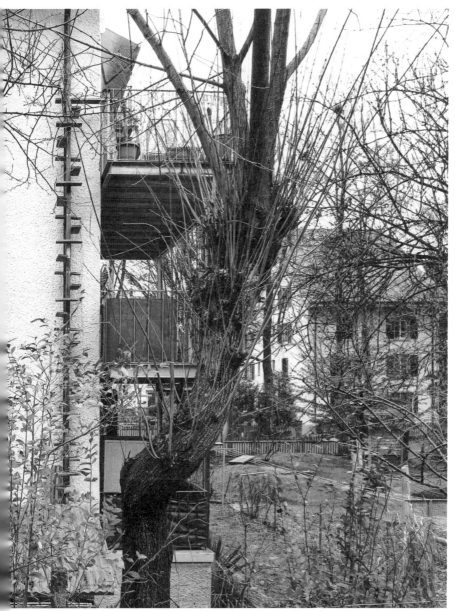

p. 57, fig. pp. 216–17 Another example of synchronicity between cat ladders and building type in a particular neighbourhood, in this case Murifeld. Here we have the same cat ladder model, building types and ladder placement as seen on the previous spread.

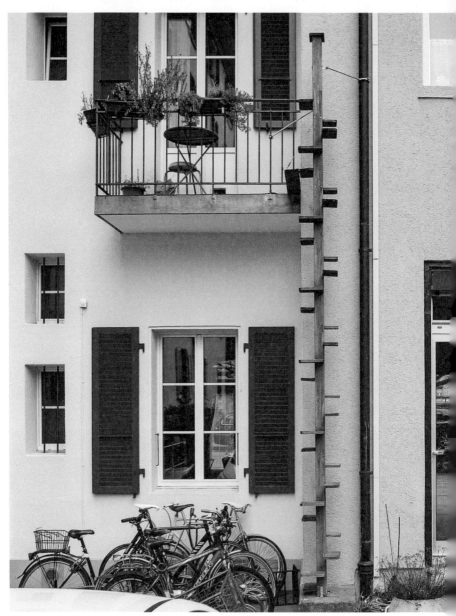

건물 안뜰 쪽 정면의 2층까지 이어진 계단.
발코니와 빗물 홈통에 고정되어 있네요.

나선형 나무 계단

A staircase leading up to the first floor of a courtyard façade that is attached to a balcony and a drain-pipe.

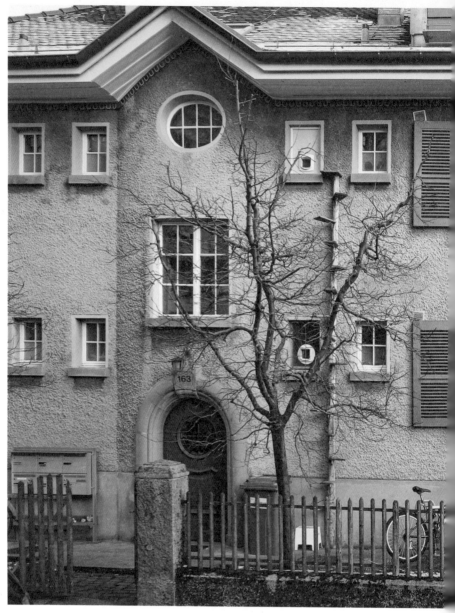

1층과 2층이 함께 쓰는 하나의 계단.

나선형 나무 계단

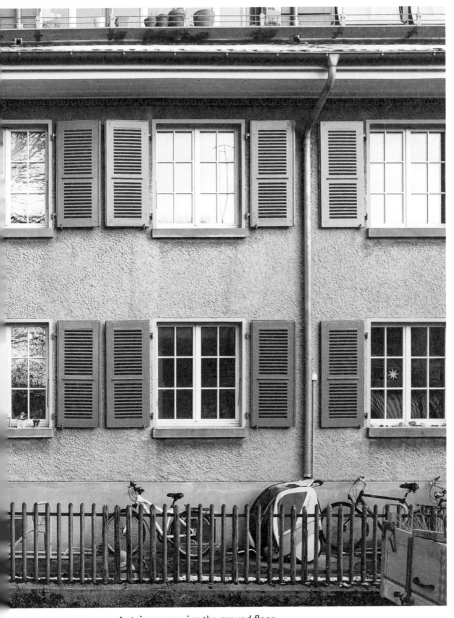

A staircase serving the ground floor
and the first floor.

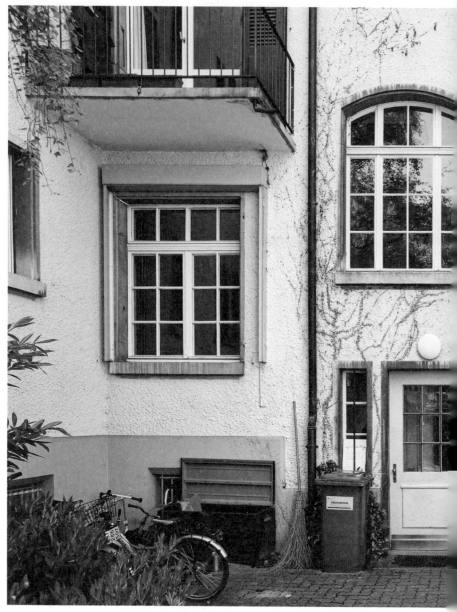

이 사진은 안뜰 쪽 정면에서 2층으로 이어
진 고양이 사다리를 보여줍니다.

나선형 나무 계단

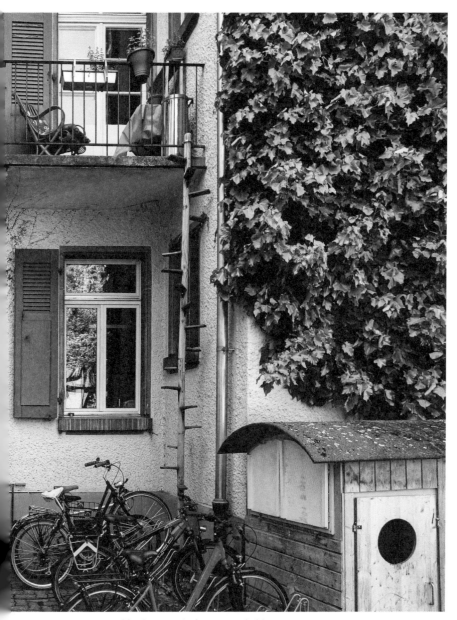

This photograph shows a cat ladder
leading up to the first floor of a
courtyard façade.

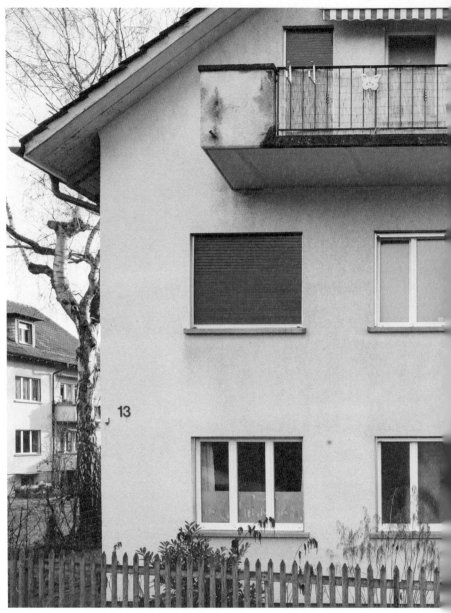

13

이 고양이 계단은 비교적 높은 데다 곧장 3층 발코니로 이어져 있습니다. 2층에는 고양이 문이 달린 발코니가 있네요. 왜 저기 문이 있는 걸까요? 저곳에서 신선한 공기를 쐴 수 있는 걸까요?

나선형 나무 계단

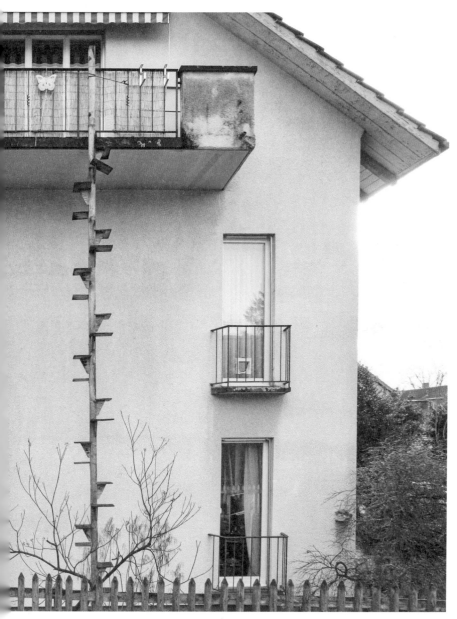

This cat staircase is relatively high: it leads right up to the second-floor balcony. There is also a balcony with a cat door on the first floor. Why is it there? So the cat can get some fresh air?

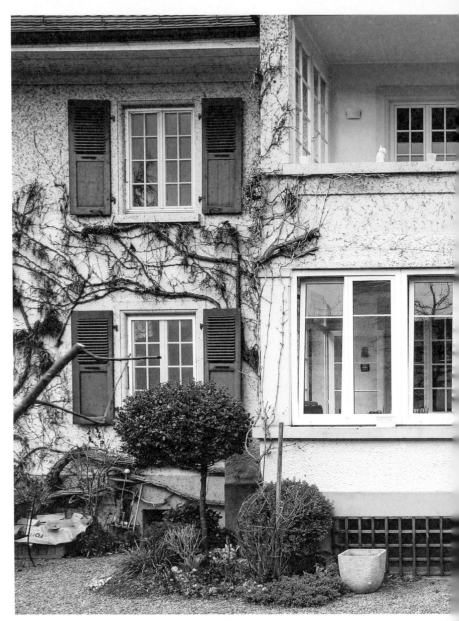

이 나선형 계단은 건물 외벽에서 유난히 멀리 떨어져 있는 데다 지붕의 발코니까지 올라갈 수 있습니다. 왜 이렇게 계단이 높은 걸까요? 고양이들이 지붕까지 가야 할 필요가 있는 걸까요?

나선형 나무 계단

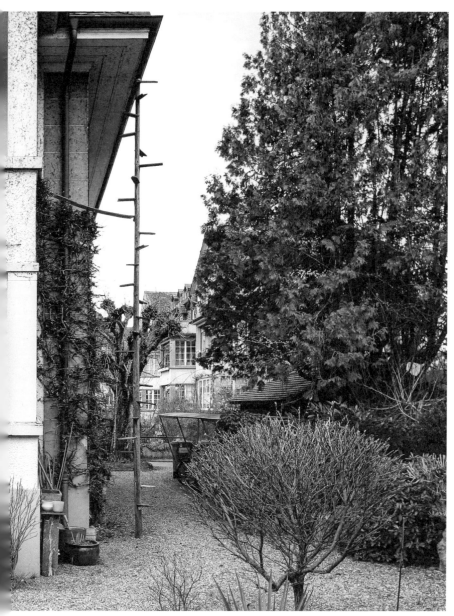

This spiral staircase protrudes un-usually far out from the wall of the building and enables animals to reach the balcony or the roof. Why is the staircase so high? Does the cat need to reach the roof?

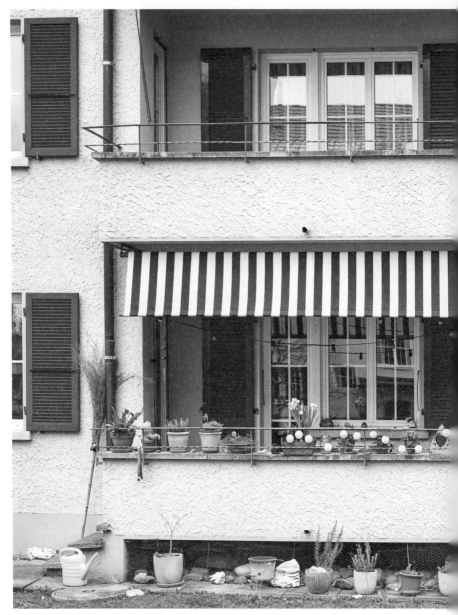

fig. pp. 288-9 이 나선형 계단 하나로 고양이는 네 곳의 다른 발코니에 접근할 수 있습니다.

나선형 나무 계단

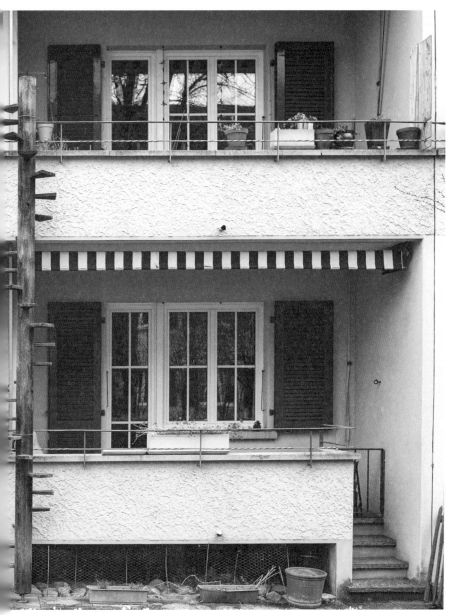

fig. pp. 288–9 A spiral staircase allows cats to access four different balconies.

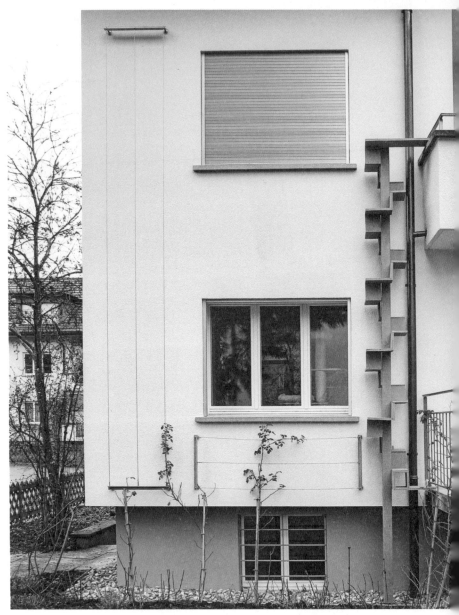

p. 34 보기 드문 유형의 사다리. 자체 추락 방지 기 능이 있는 나선형 나무 계단입니다. 이 사다 리는 건물 정면뿐 아니라 창문의 일부, 지하 실 벽과 어울리는 회색으로 칠했습니다.

나선형 나무 계단

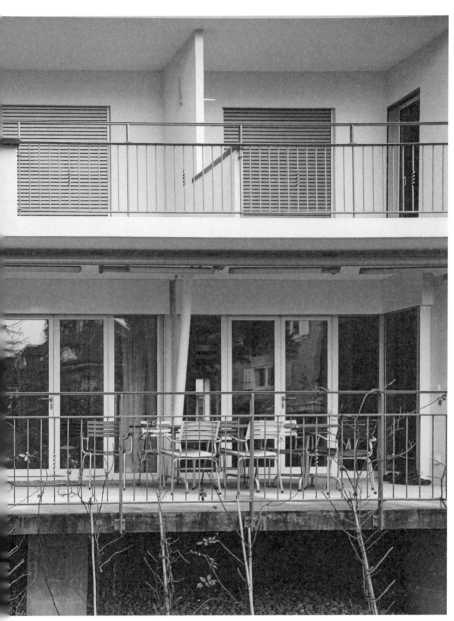

p.37 A rare type of ladder: a wooden spiral staircase that provides built-in fall protection. It is painted grey to match the façade as well as parts of the windows and the cellar wall.

Wooden Spiral Staircase 235

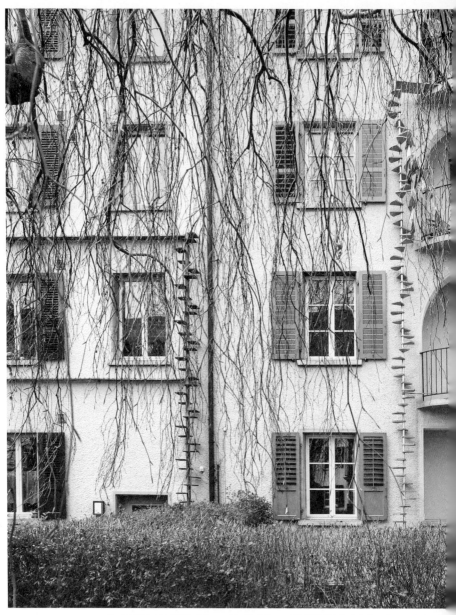

p.36 상당히 높은 나선형 계단(오른쪽)이 4층까지 이어지는 반면, 비슷한 유형의 구조를 사용한 두 번째 사다리는 3층으로 이어져 있습니다(왼쪽).

나선형 나무 계단, 금속과 나무로 된 나선형 계단

p.43 A spiral staircase of considerable height reaches the third floor (right), while a second ladder using a similar mode of construction leads up to the second floor (left).

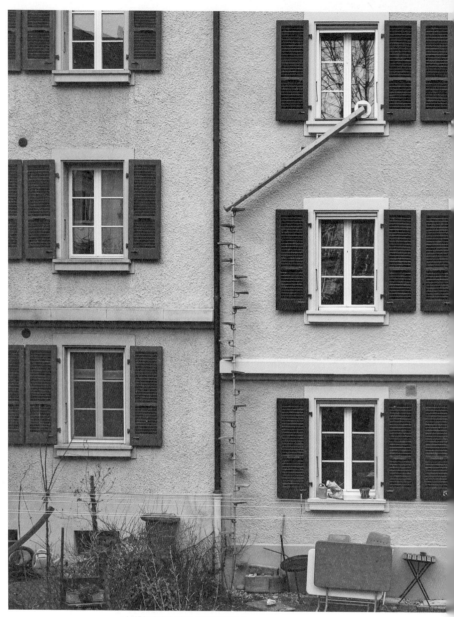

나선형 계단과 닭장 사다리의 만남.

닭장 사다리, 금속과 나무로 된 나선형 계단

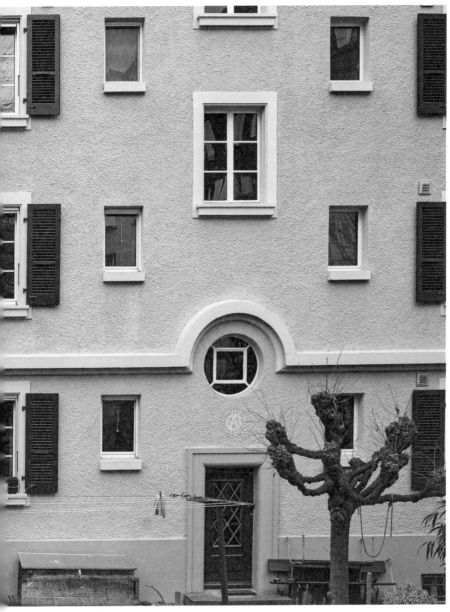

A combination of spiral staircase
and chicken ladder.

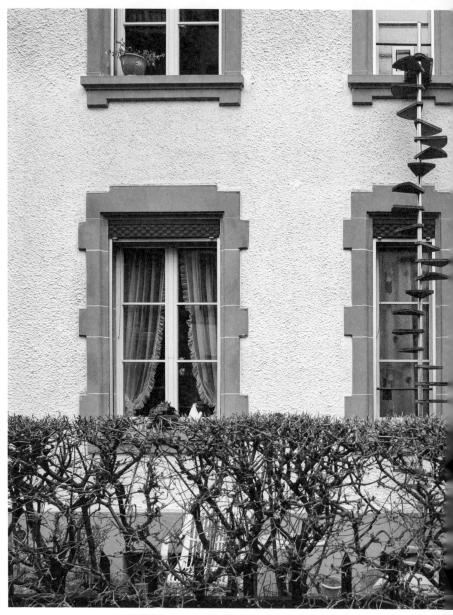

건물 정면의 나머지 부분과 심미적으로, 특
히 색조 면에서 잘 스며든 고양이 사다리
의 예.

금속과 나무로 된 나선형 계단

p. 37 An example of a cat ladder that integrates well with the rest of the façade aesthetically, especially in terms of colour.

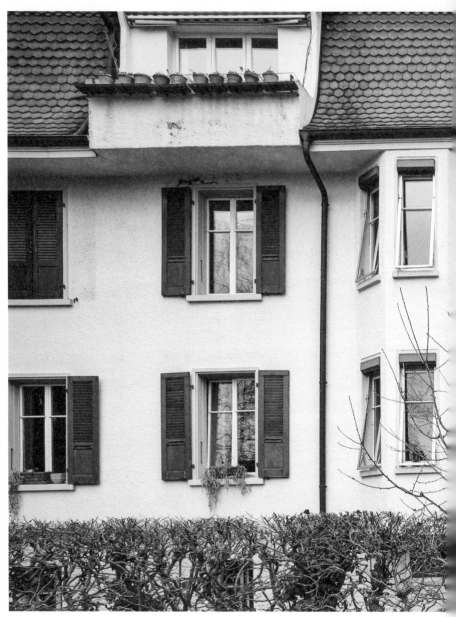

3층으로 올라가는 고양이 사다리. 지하층이
살짝 올라와 있어 더더욱 높아졌습니다.

금속과 나무로 된 나선형 계단

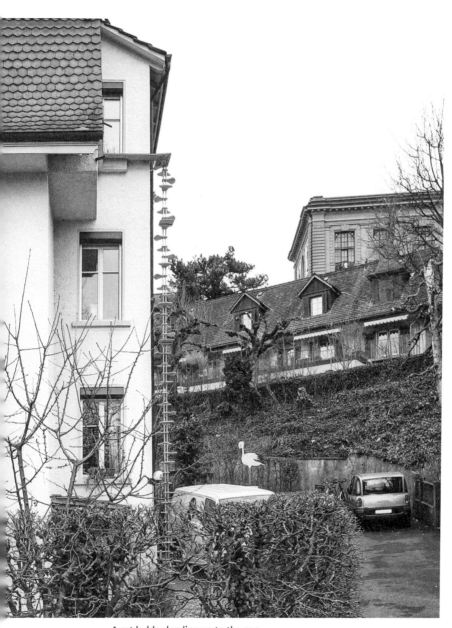

A cat ladder leading up to the second floor. It is particularly high due to the elevated basement level.

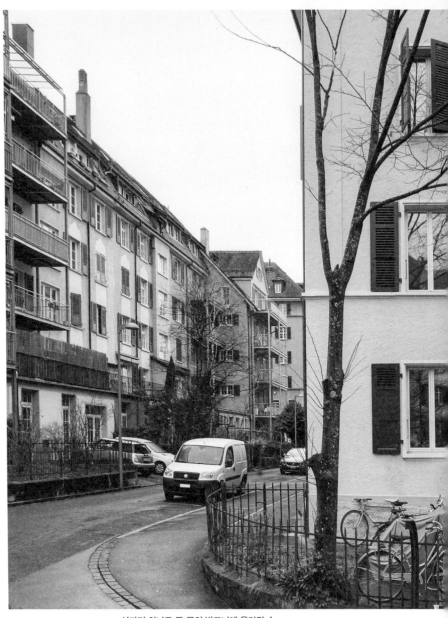

사다리 하나로 두 곳의 발코니에 올라갈 수
있습니다.

금속과 나무로 된 나선형 계단

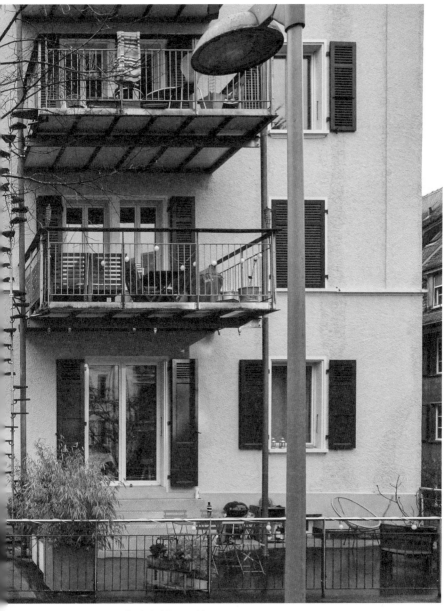

A single ladder enables access to
two balconies.

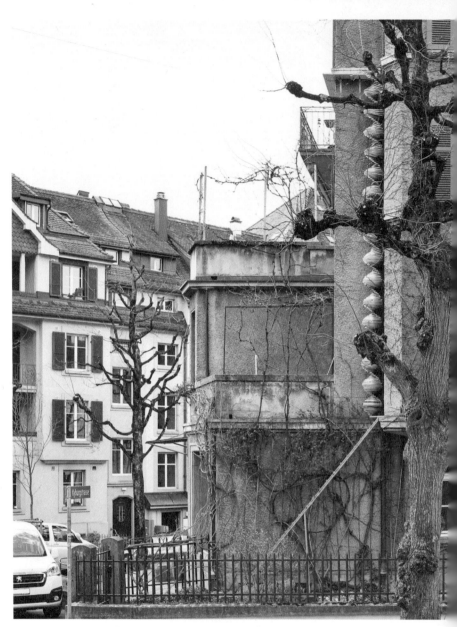

p.36
p.38 닭장 사다리와 나선형 계단을 연결해 4층까지 오를 수 있는 사다리의 예. 그러나 이 집의 집사에 의하면 고양이가 실제 올라갈 때는 사다리의 일부만 쓴다고 합니다. 나머지 높이에서는 이웃집 발코니에 붙어 있는 포도 덩굴이 더 편한 거죠. 내려갈 때는 사다리나 계단을 이용한다고 합니다.

닭장 사다리, 층층이 나선형 계단

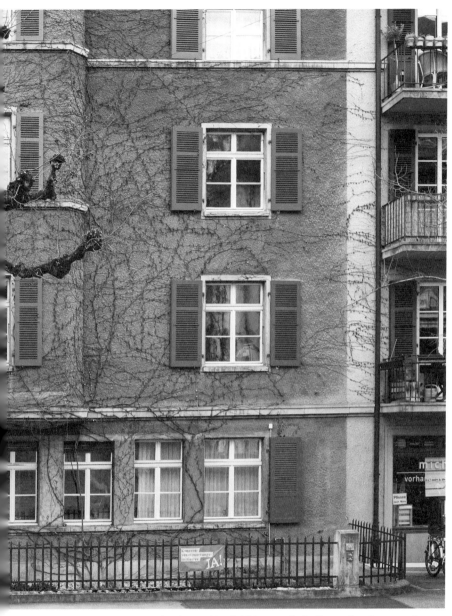

p.43
p.45 An example of a combined chicken ladder and spiral staircase that enables cats to reach the third floor. According to the cat's owner, however, the cat of the house only uses the ladders for part of her climb. She prefers the grapevine attached to her neighbour's balcony to complete her journey. To climb down, she uses either the ladders or the staircase.

Chicken Ladder, Step Spiral Staircase

꽤나 정교하게 만들어진 나선형 계단.

층층이 나선형 계단

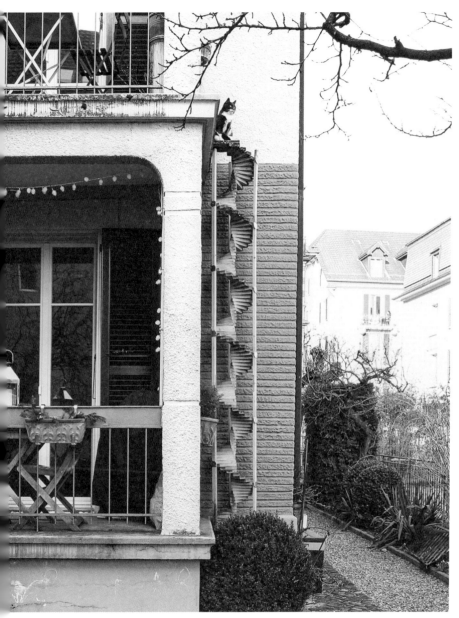

A finely crafted spiral staircase.

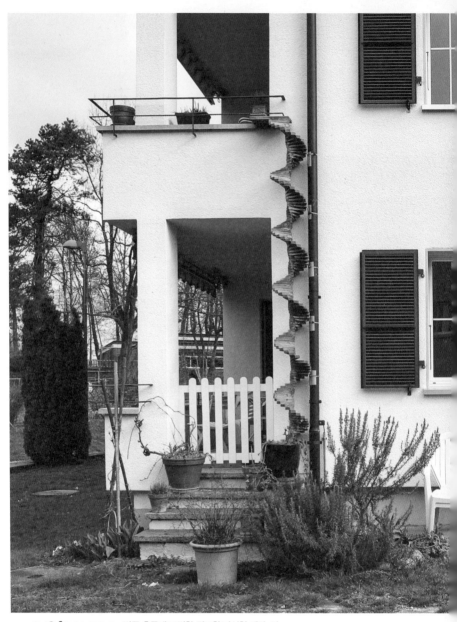

p. 48, fig. pp. 252-3 빗물 홈통에 고정한 정교한 나선형 계단. 같은 집에 이런 종류의 고양이용 계단이 하나 더 있습니다.

층층이 나선형 계단

p. 57, fig. pp. 252–3 A finely crafted spiral staircase that is attached to a drainpipe. At the same house there is another cat staircase of this kind.

p. 50, fig. pp. 250-1 앞 페이지에서 살펴본 집에 설치된 섬세한 느낌의 나선형 계단. 특정 동네 안에서 고양이 사다리와 건물 정면의 유형이 일치하는 현상이 또 한 번 나타나고 있습니다.

층층이 나선형 계단

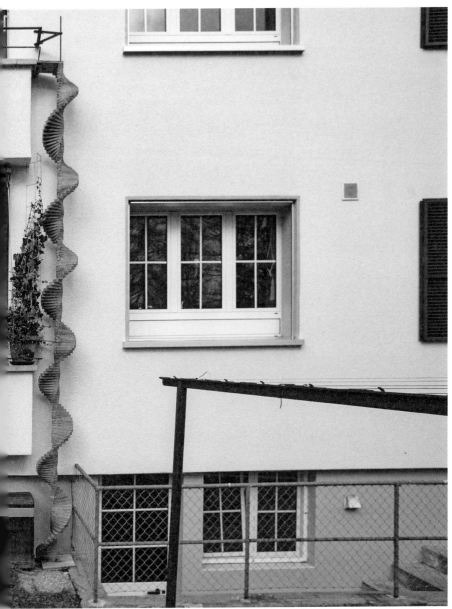

p. 57, fig. pp. 250–1 A sophisticated-looking spiral staircase attached to the same house seen in the previous spread. The phenomenon of synchronis-ed cat ladder and façade types in a particular neighbourhood shows up yet again.

Step Spiral Staircase

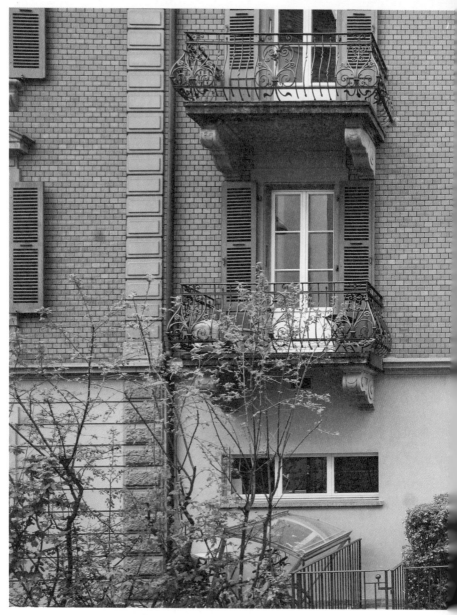

빗물 홈통에 붙인 발판들이 3층까지 이어
집니다.

빗물 홈통 나선형 계단

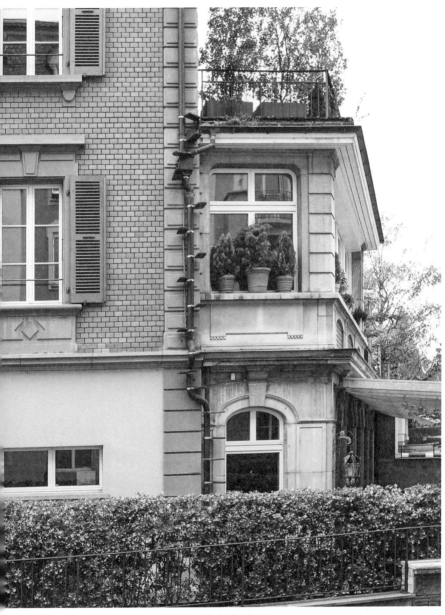

Treads attached to a drainpipe lead
up to the second floor.

Drainpipe Spiral Staircase

p. 34 이곳의 발판들은 빗물 홈통과 건물 벽 양쪽에 고정되어 있습니다. 고양이가 홈통에서 발코니까지 상당한 거리를 널빤지 위로 이동해야겠네요. 고양이 사다리를 발코니와 같은 밝은 빨강으로 칠해, 건물의 정면에 잘 스며들고 있습니다.

빗물 홈통 나선형 계단

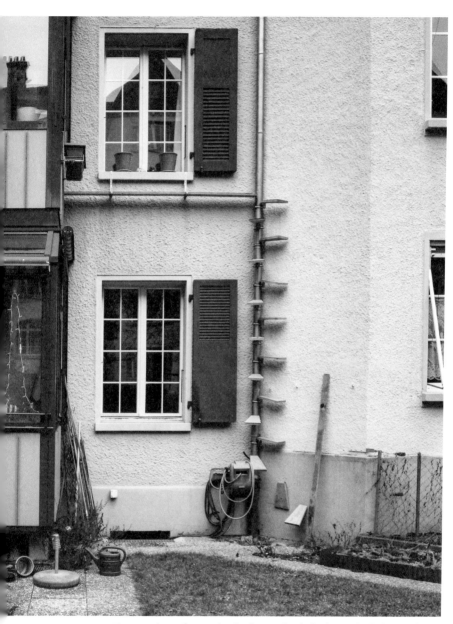

p. 37 Here treads are fastened to both the drainpipe and the wall of the building. Cats must walk a considerable distance along a board from the drainpipe to the balcony. The cat ladder is painted in the same bright red colour as the balcony and blends in well with the façade.

Drainpipe Spiral Staircase

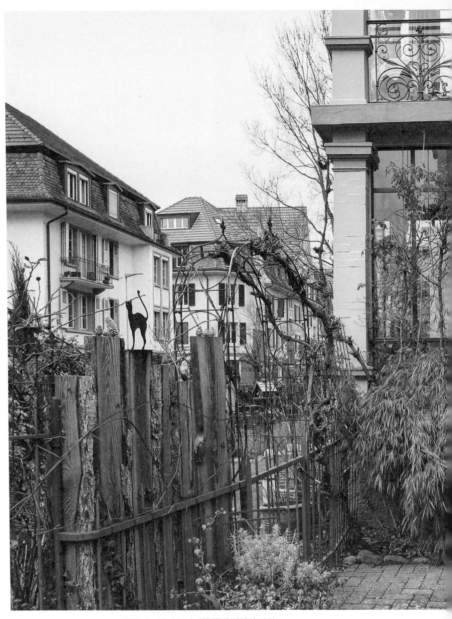

고양이는 닭장 사다리를 통해 발판이 달린
파이프 기둥에 이르게 됩니다.

닭장 사다리, 파이프 나선형 계단

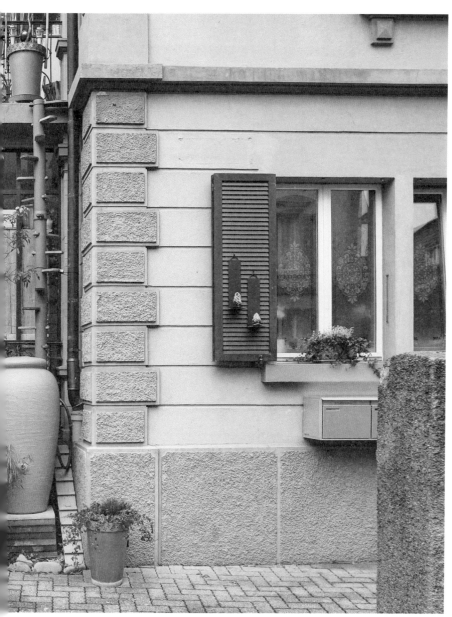

Via a chicken ladder cats reach a
tube with treads.

이 발판 달린 파이프 기둥을 통해 2개의 층
에 도달할 수 있습니다.

파이프 나선형 계단

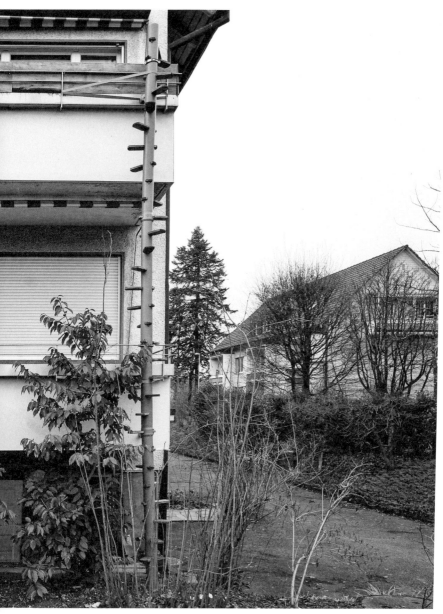

Two floors can be reached via this
tube equipped with treads.

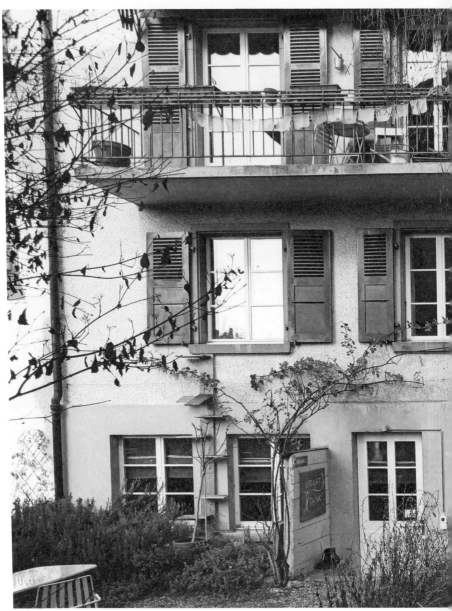

오른쪽의 닭장 사다리는 2층 발코니까지 이
어져 있고, 빗물 홈통이 중간 지지대 역할을

하고 있습니다. 건물 정면의 왼쪽에는 지그
재그 사다리도 있습니다.

닭장 사다리, 지그재그 사다리

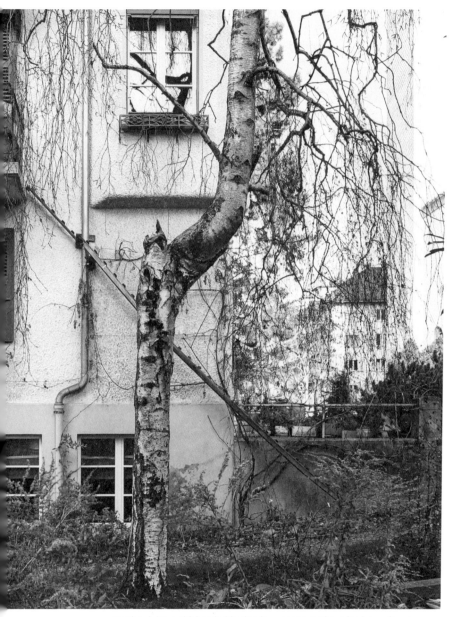

On the right, a chicken ladder leads up to a first-floor balcony, with a drainpipe acting as intermediate support. There is also a zigzag ladder on the left-hand side of the façade.

Chicken Ladder, Zigzag Ladder

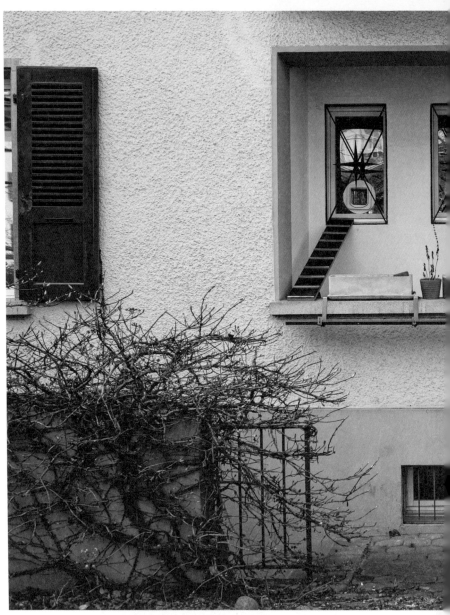

고양이가 공동주택의 1층에 도달하는 매우
쉬운 방법. 각기 다른 유형의 사다리들—지
그재그, 평평한 널빤지, 닭장 사다리—의

도움으로 고양이는 쉽게 고양이 문까지 이
를 수 있습니다.

닭장 사다리, 지그재그 사다리

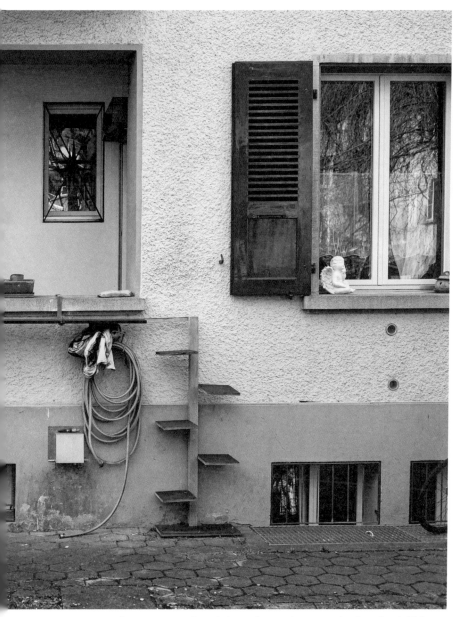

A very easy way for cats to reach a ground-floor apartment. With the help of different models – the zigzag, running board and chicken ladder – cats can easily make their way up to the cat flap.

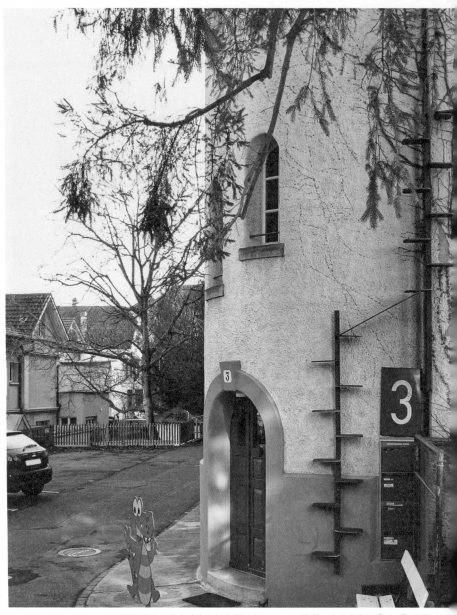

두 종류의 고양이 사다리가 하나를 이루고 고양이는 이 사다리로 1층과 2층 양쪽으로
있습니다. 지그재그 사다리와 닭장 사다리. 들어갈 수 있습니다.

닭장 사다리, 지그재그 사다리

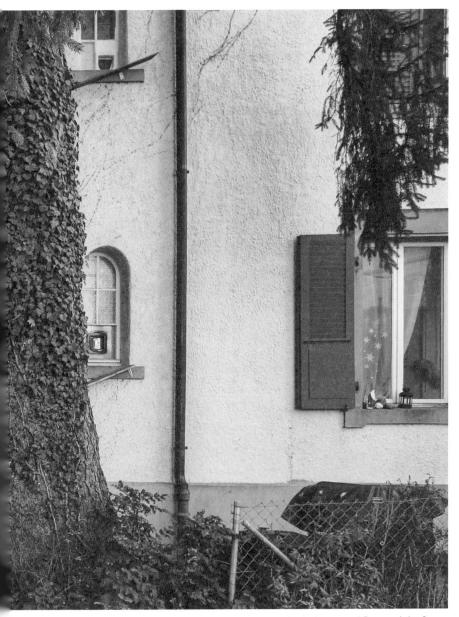

Two cat ladders become one: the zigzag ladder and the chicken ladder. Feline friends can also access both the ground floor and the first floor using the same ladder.

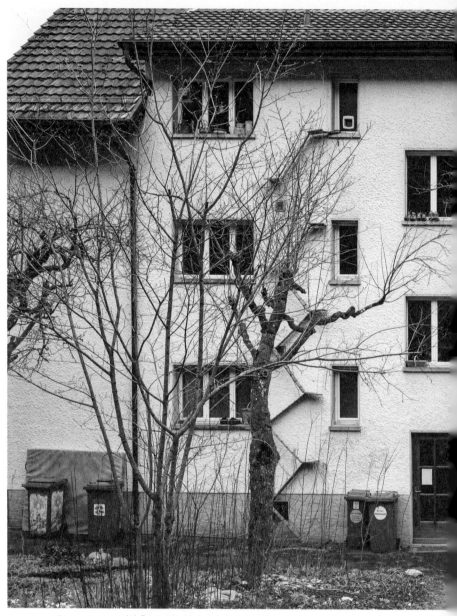

p. 50, fig. pp. 270–1 여러 층으로 된 고양이 사다리. 바로 이웃집 의 고양이 사다리와 잘 어울립니다(왼쪽). 유일 한 차이라면 파란색이라는 것. 오른쪽에는 아담한 크기의 지그재그 사다리도 있네요.

닭장 사다리, 지그재그 사다리

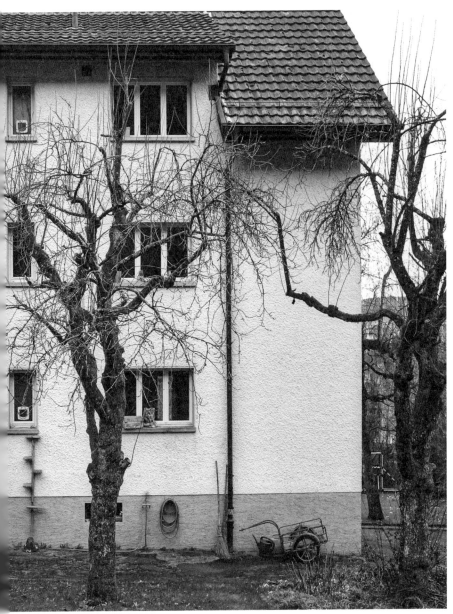

p. 57, fig. pp. 270–1 A multi-level cat ladder. It matches the cat ladder of the neighbouring house (left). The only difference is the blue colour. On the right a modestly-sized zigzag ladder.

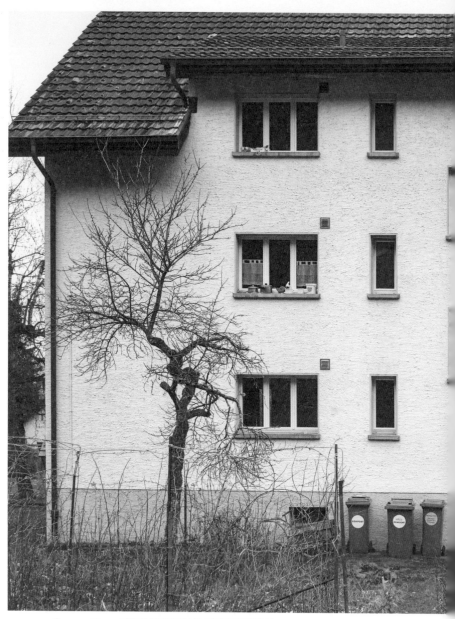

p. 50, fig. pp. 268–9 바로 앞 페이지에서 본 이웃집과 똑같은 구
조의 사다리.

닭장 사다리

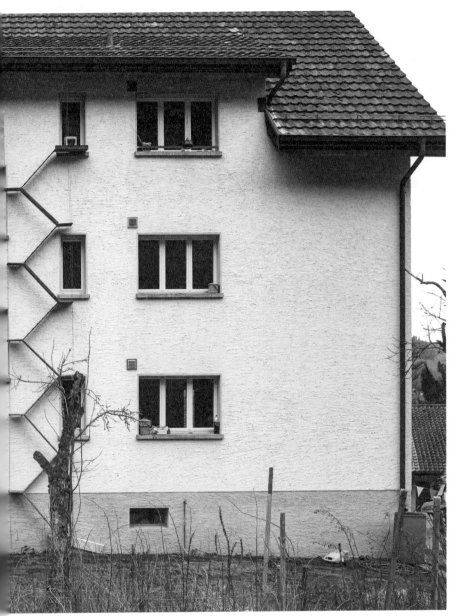

p. 57, fig. pp. 268–9 The same ladder construction as the
neighbouring house as seen on the
previous spread.

Chicken Ladder

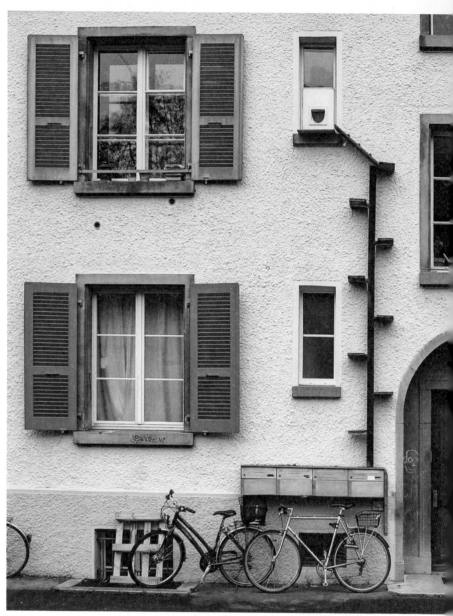

이곳도 두 유형이 결합되어 있습니다. 지그재그 사다리와 닭장 사다리. 사다리를 이용하려면 고양이들은 먼저 편지함 위로 뛰어올라야 합니다.

닭장 사다리, 지그재그 사다리

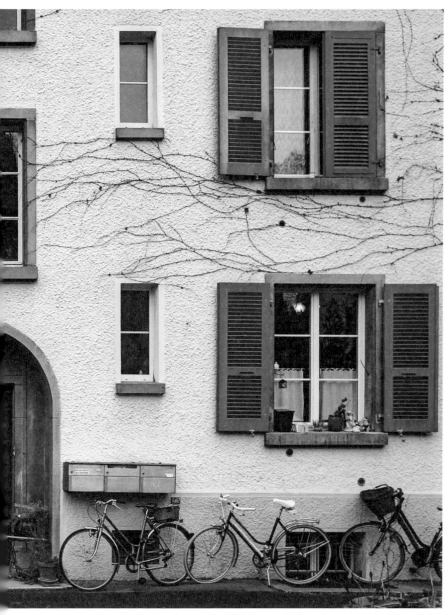

Here two models are combined: the zigzag ladder and the chicken ladder. Cats must first jump onto the letterboxes in order to use the ladder.

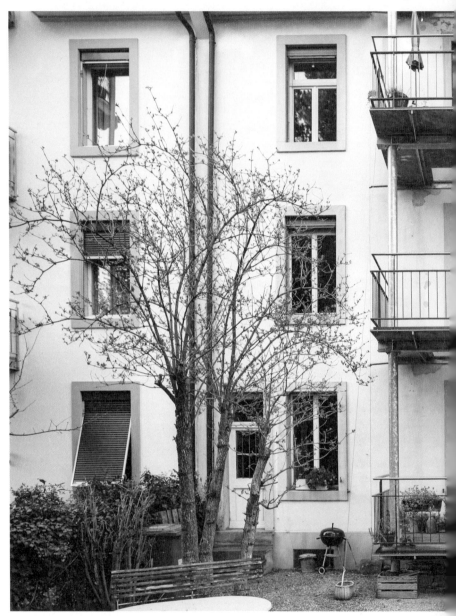

p. 30 새 사다리(칠이 안 된 나무의 밝은 색깔로 짐작할 수 있을 것입니다)를 설치하기 전까지, 집사들은 고양이를 3층까지 바구니로 올리려고 했습니다. 그 바구니가 아직도 발코니 왼편에 달려 있네요. 결국 바구니가 고양이의 관심을 끌지 못해 사다리를 설치해야 했습니다.

지그재그 사다리

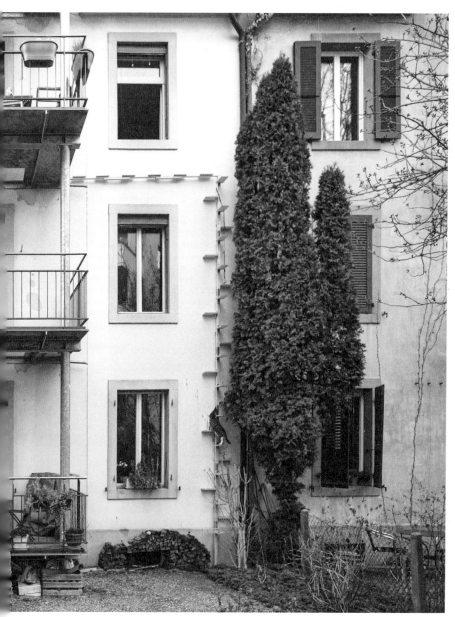

p. 31 Before the new ladder was installed (one can tell by the light colour of the untreated wood), the owners tried to lift their cat up to the second floor in a basket. The basket is still attached to the left-hand side of the balcony. The cat didn't take to the basket, so the ladder had to be installed.

Zigzag Ladder

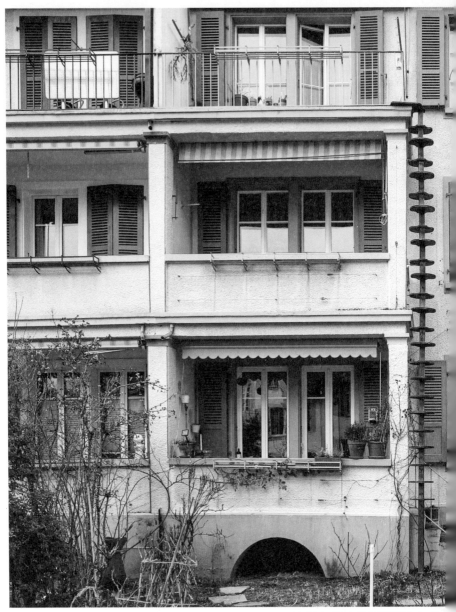

3층까지 올라가는 사다리(왼쪽), 그리고 계단
정면과 옆면에 작은 판자를 둘러

안전하게 오를 수 있게 한 특별한 지그재그
사다리(오른쪽).

나선형 나무 계단, 지그재그 사다리

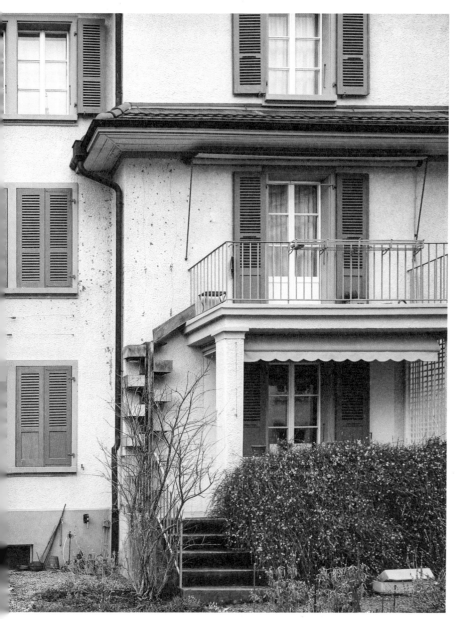

A ladder leading up to the second floor (left) and a zigzag ladder allowing the cat a particularly safe ascent due to the little wooden boards attached to the front and the sides of the steps (right).

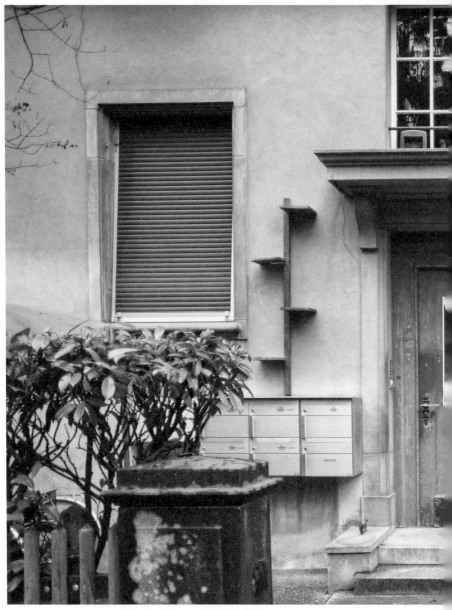

p.50 이 고양이 계단은 연결 부위 역할을 합니다.
p.48 고양이는 편지함 위에서 짧은 사다리를

오르게 됩니다. 그다음 현관 지붕까지는 뛰어 올라갈 수 있죠.

p. 57 This cat staircase serves as a con-
p. 55 nective piece. From the letterbox,
cats can climb onto a short ladder.

From there they can jump onto the
porch.

p.48 이곳에서는 현관 지붕이 고양이들의 진입로
역할을 합니다.

지그재그 사다리

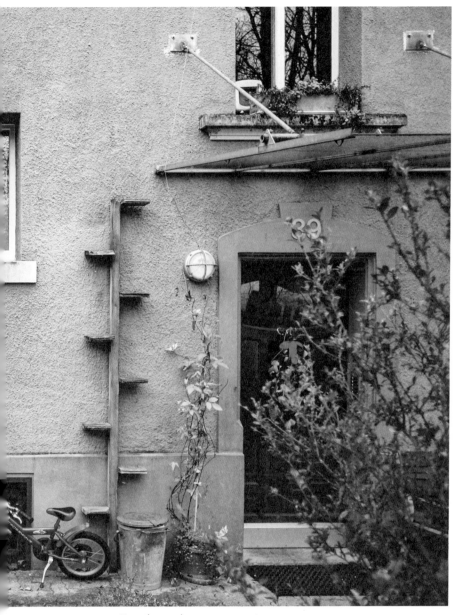

p. 55 Here the porch serves as an entry-
way for cats.

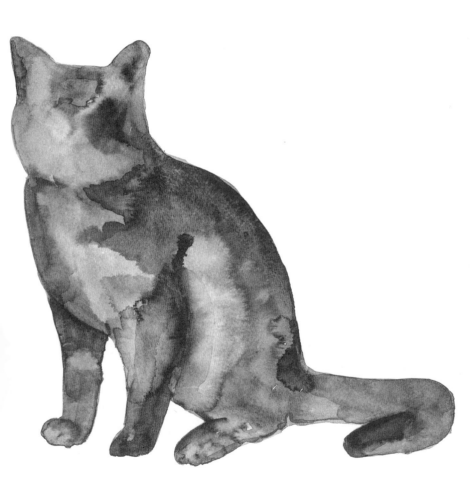

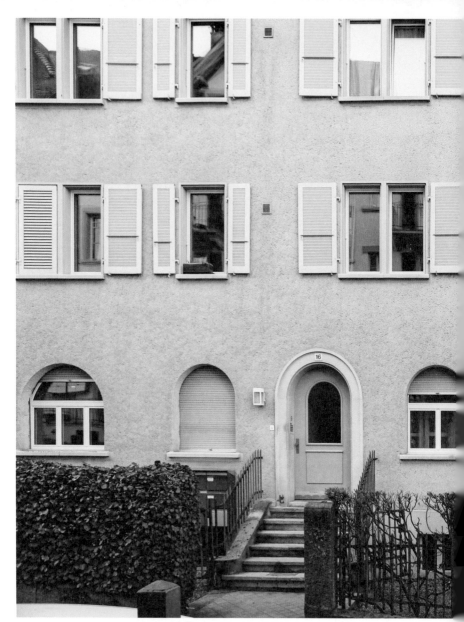

P. 34 3층에 이르는 높은 고양이 계단의 예. 사다
리가 건물 정면의 색과 잘 어울리죠. 정면의

분홍색과 결합된 진한 빨강.

지그재그 사다리

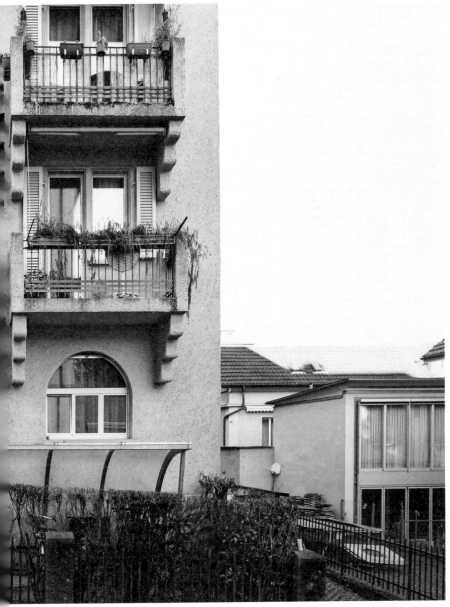

p.37 Example of a high cat staircase leading up to the second floor. The ladder fits the colour of the façade – a dark red combined with the pink of the façade.

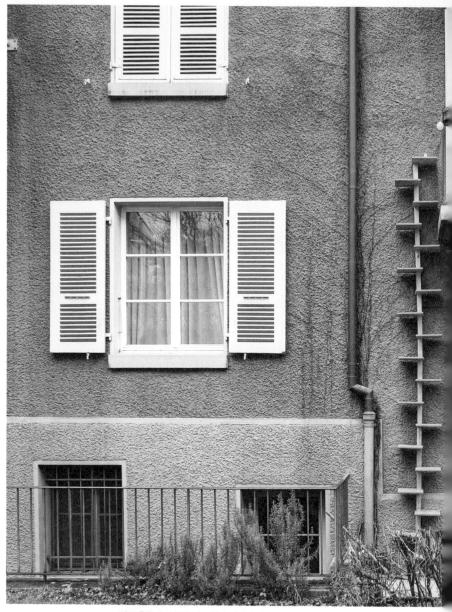

빗물 홈통과 나란히 선 고양이 계단이 아름
다운 가구가 있는 발코니로 올라올 수 있게
도와줍니다.

286　　　지그재그 사다리

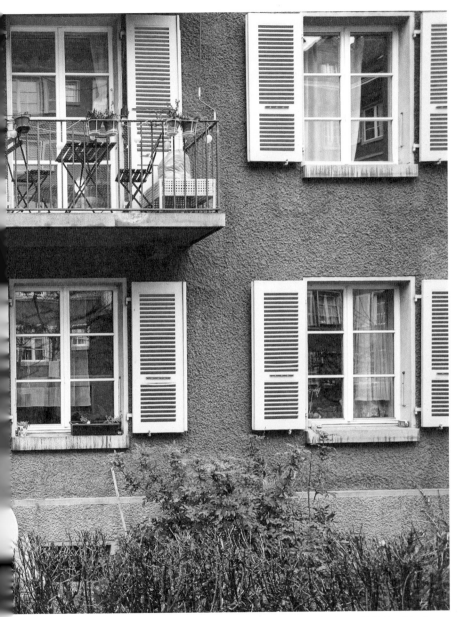

A cat staircase runs parallel to the drainpipe and helps animals to reach a beautifully furnished balcony.

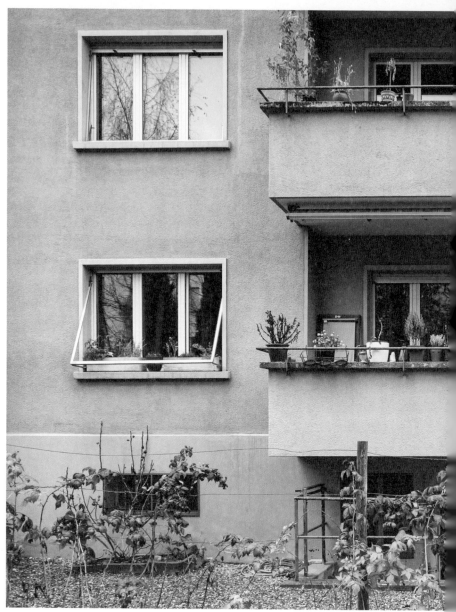

fig. pp. 230-1 고양이 사다리가 발코니들의 한가운데를 지나고 있어, 네 곳의 다른 발코니로 들어갈 수 있습니다. 네 집 모두가 외출을 즐기는 고양이들을 감당할 준비가 되어 있나 봅니다.

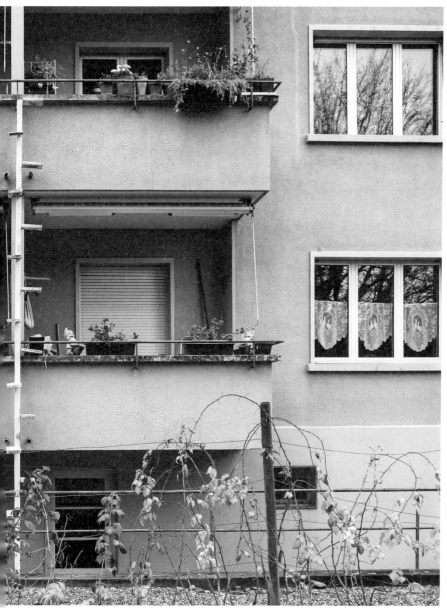

fig. pp. 230–1 By installing the cat ladder in the middle of these balconies, cats have been given access to four different balconies. All four flats adjoining these balconies could potentially house cats who enjoy outdoor access.

Zigzag Ladder

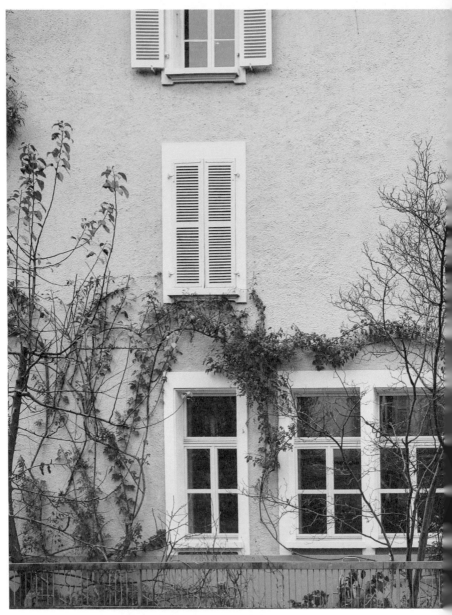

p. 34 3층으로 이어진 고양이 계단. 건물의 정면
과 색을 잘 맞춘 덕분에 거의 눈에 띄지 않
습니다.

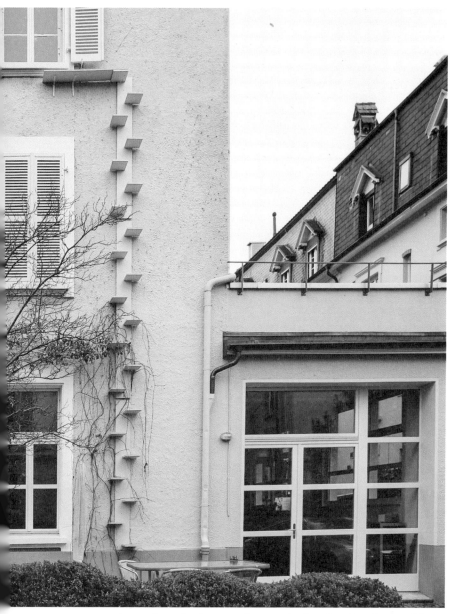

p.37 A cat staircase leading up to the second floor. It is almost invisible thanks to its colour that carefully matches the façade.

p.34 위장이 잘 된 고양이 사다리. 건물의 정면과
같은 색으로 칠했습니다.

　지그재그 사다리

p. 37 A well-camouflaged cat ladder. It is painted the same colour as the façade.

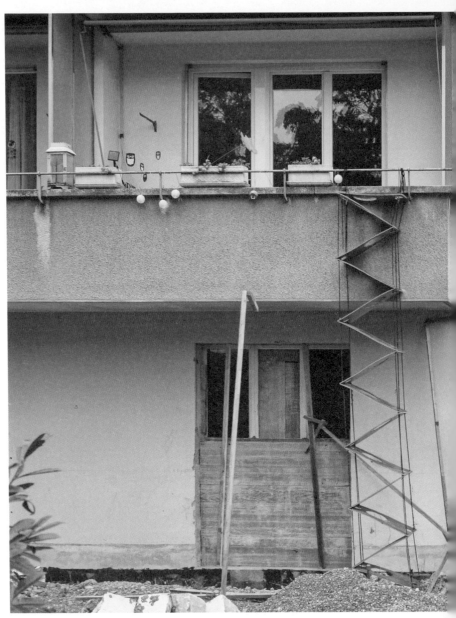

리모델링 중인 이 건물은 무척 실용적인 접
이식 사다리를 쓰고 있습니다. 작업에 방해가 되면, 간단히 끌어올려 치울 수 있
으니까요.

접이식 사다리

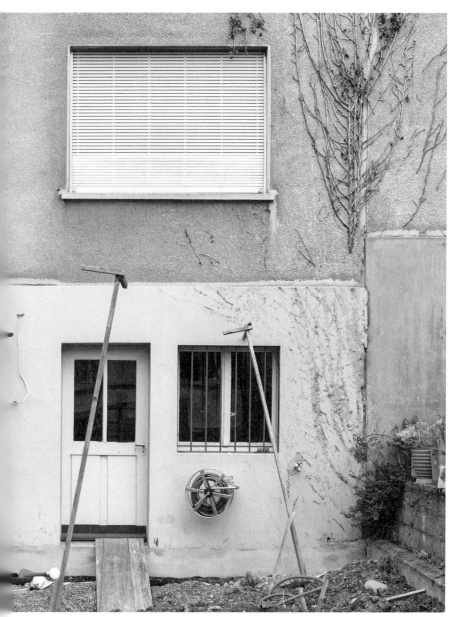

A practical folding ladder is used in the case of this building in the midst of renovations. It can be easily pulled up and removed, should it disturb the construction process.

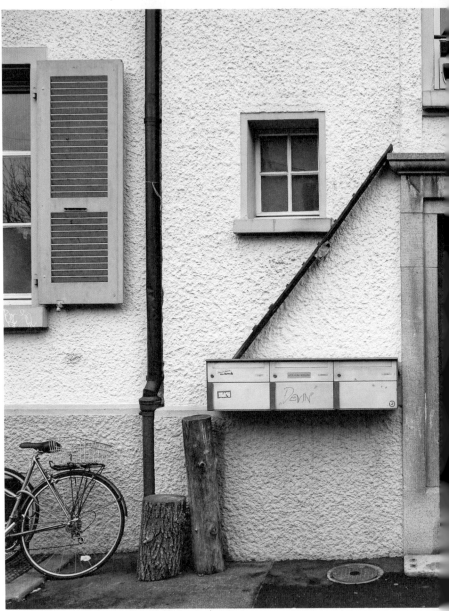

p. 48, figs. pp. 104–7 이곳의 편지함은 현관 위 상인방까지 이어진 닭장 사다리를 아래에서 받쳐줄 뿐 아니라, 닭장 사다리와 더 밑에 있는 자연물 사다리를 연결하는 역할까지 하고 있습니다.

닭장 사다리, 자연물 사다리

p. 57, figs. pp. 104–7 Here not only do the letterboxes serve as a lower support for a chicken ladder that reaches the lintel above the door, but they also serve as a connecting point between the chicken ladder and a natural ladder lower down.

Chicken Ladder, Natural Ladder

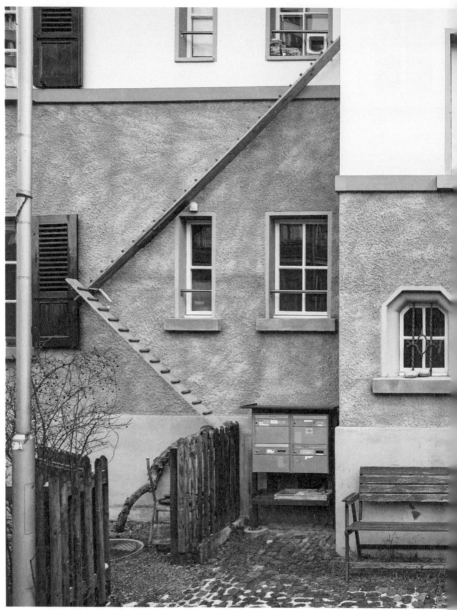

p. 48, fig. pp. 300–1 이 고양이 사다리의 각도와 위치는 다음 페이지에 나오는 사다리와 거의 똑같습니다.

고양이가 땅 위에서 첫 번째 사다리로 올라서려면 나뭇가지 하나를 올라야 하죠.

닭장 사다리, 자연물 사다리

p. 57, fig. pp. 300–1 The angle and position of this cat ladder is almost the same as the one on the following spread. From the ground, cats need to climb up a branch in order to reach the first ladder.

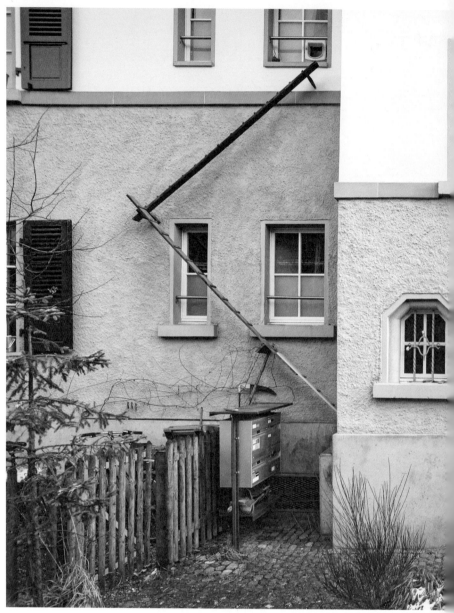

p. 50, fig. pp. 298–9 이 집의 정면은 바로 앞 페이지에 나온 집과 거의 똑같습니다. 고양이 사다리를 설치한 방식도 무척 비슷하고요. 이곳에서는 편지함이 사다리를 받치고 있습니다.

닭장 사다리

p. 57, fig. pp. 298–9 This façade is identical to the one on the previous spread. The cat ladder installation is also very similar.

Here the ladder is supported by the letterbox.

Chicken Ladder

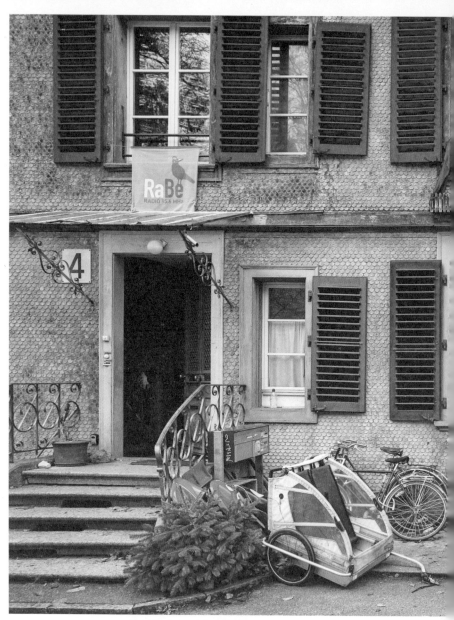

고양이들은 자전거 거치대 뒤쪽에 있는 닭
장 사다리(여기에서는 보이지 않네요)를 밟고 지
붕까지 올라옵니다. 그다음 한 다발로

엮은 긴 나뭇가지들을 따라 2층 창문까지
갈 수 있죠.

닭장 사다리, 자연물 사다리

Animals reach the roof of the bicycle shed from behind using a chicken ladder (not visible).

Several long branches that are tied together then lead pets up to a first-floor window.

Chicken Ladder, Natural Ladder

p.48 자연물 사다리의 한 예. 죽었으나 썩지 않은 나무를 재활용하고 있습니다. 닭장 사다리로 길게 늘인 나선형 계단에 나무도 그 일부가 되어주고 있네요.

닭장 사다리, 나선형 나무 계단, 자연물 사다리

p.55 An example of a natural ladder: a dead, but not decomposed, tree is reused. It becomes a part of a spiral staircase that is extended by a chicken ladder.

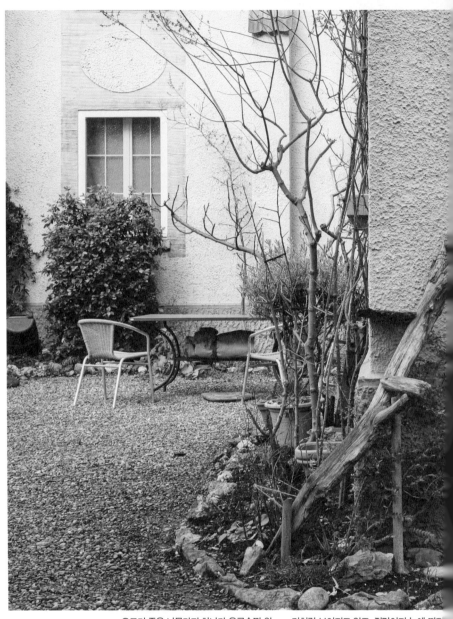

오르기 좋은 나뭇가지 하나가 은근슬쩍 위로 이어집니다. 얼핏 보아서는 고양이 사다리처럼 보이지도 않죠. 정말이지 눈에 띄지 않는 은밀한 사다리의 한 예입니다!

자연물 사다리

A climbable tree branch leads subtly upwards. At first glance, it does not even seem like a cat ladder. What an inconspicuous, discreet example!

Natural Ladder

이곳은 화분 속의 나무 줄기가 곧장 편지함
으로 이어져 사다리 역할을 하고

있습니다(오른쪽). 고양이들은 현관으로도 들
어갈 수 있고요. 얼마나 근사한지요(왼쪽)!

자연물 사다리

Here a branch inside a flower pot leads directly to a series of letterboxes, thus turning into a climbing aid (right). Cats can also enter through the front door – how nice (left)!

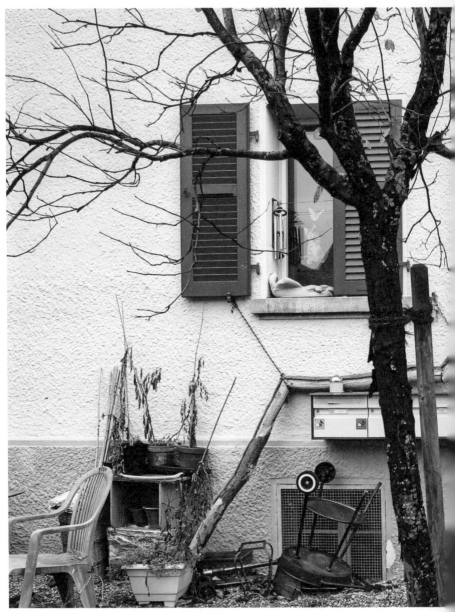

p. 48 이 자연물 사다리에는 고양이들이 마찰력을 얻을 수 있는 깔개가 있어 미끄러움을 방지할 수 있습니다. 인조잔디는 풀밭 위를 걷는 느낌을 주려 한 것 같고요. 집사들은 분명 고양이들에게 시각적으로나마 자연에 가까운 환경을 마련해주려고 노력해온 듯 합니다. 창문에는 파란색 방석을 깐 대기 장소도 있네요.

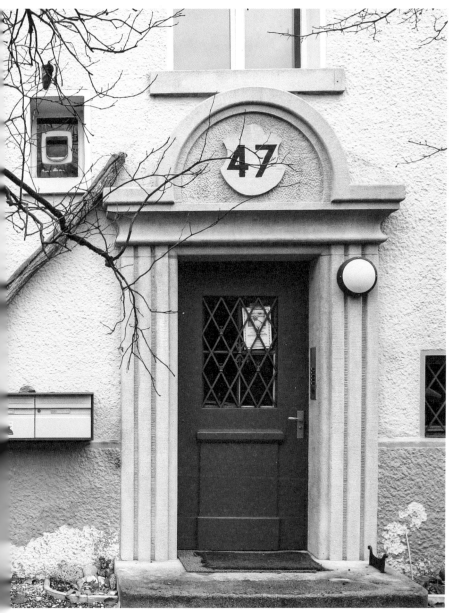

p. 55 This natural ladder is fitted with a pad so that the cat can gain traction and be protected from slipping off: artificial grass is supposed to give the cat a natural running surface.

The owners have clearly endeavoured to offer their cat or cats a natural environment, at least visually. At the window there is a waiting place with a blue cushion.

Natural Ladder

찾아보기

Index

Page numbers in bold refer to illustrations.

Imprint and Acknowledgements

Bibliographic information published by the Deutsche Nationalbibliothek: The Deutsche Nationalbibliothek lists this publication in the Deutsche Nationalbibliografie; detailed bibliographic data is available on the Internet at http://dnb.dnb.de.

Editorial reading: Erica Brisson, Toronto; Anina Schärer, Bern; Doris Tranter, Basel. Translation: Brigitte Schuster, Bern. Index: Mary Russel, Melbourne. Graphic design: Brigitte Schuster, Bern. Illustrations: Brigitte Schuster, Bern (watercolour drawings inspired by Penny McCarthy, Sheffield). Lithography: DZA Druckerei zu Altenburg GmbH, Altenburg. Printing and binding: DZA Druckerei zu Altenburg GmbH, Altenburg. Typefaces: PMN Caecilia Sans Text Bd, Bd Italic, Blk, Blk Italic. Paper: Contents 120 g/m² Design Offset 1.2 Creme; Cover 300 g/m² Gmund Colors 49 Creme; Endpaper 120 g/m² F-Color glatt.

ISBN 978-3-85616-913-8
www.merianverlag.ch
brigitteschuster.com/swiss-cat-ladders

My heartfelt thanks to my family, particularly my partner Sarven, all the collaborators, friends and sources of inspiration, the specialists and all those who put in an order for the book before it had been released, journalists and other contributors, who were all a part of the different stages of this project.

Made possible with support from

 Burgergemeinde Bern berner design stiftung fondation bernoise de design

**스위스의
고양이
사다리**

초판 1쇄 발행 │ 2021년 1월 15일
초판 2쇄 발행 │ 2021년 2월 1일

지은이 │ 브리기테 슈스터
옮긴이 │ 김목인
발행인 │ 고석현

발행처 │ (주)한올엠앤씨
등록 │ 2011년 5월 14일

주소 │ 경기도 파주시 심학산로 12, 4층
전화 │ 031-839-6804(마케팅), 031-839-6812(편집)
팩스 │ 031 839-6828
이메일 │ booksonwed@gmail.com
홈페이지 │ www.daybybook.com

* 책읽는수요일, 라이프맵, 비즈니스맵, 생각연구소, 지식갤러리, 스타일북스는 ㈜한올엠앤씨의
 브랜드입니다.

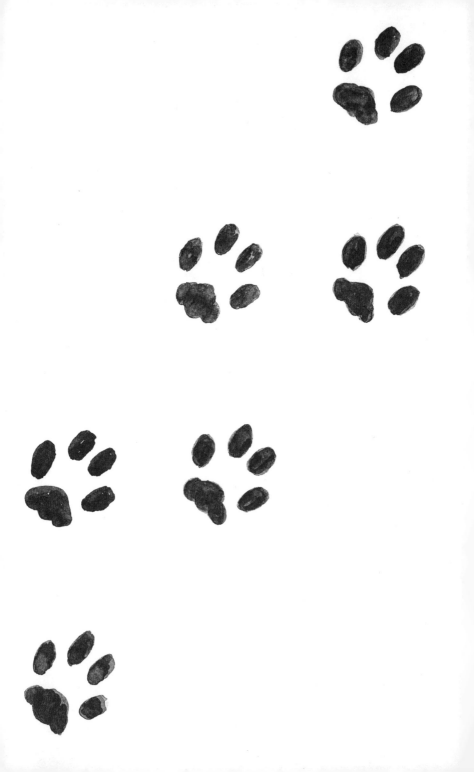